TV ANIMATION

SPY×FAMILY

OFFICIAL GUIDE BOOK

MISSION REPORT：220409-0625

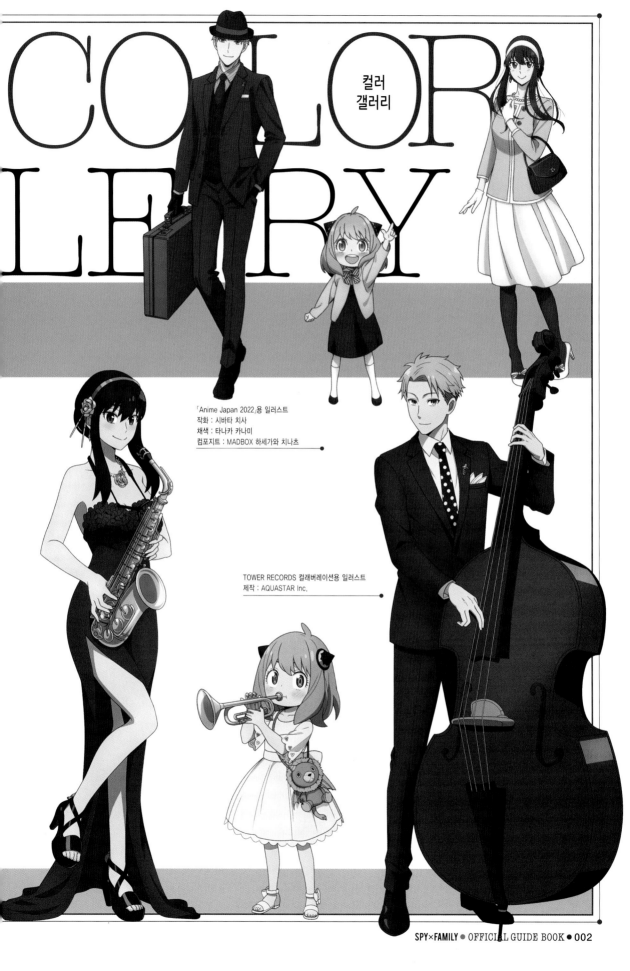

COLOR GALLERY

컬러
갤러리

「Anime Japan 2022」용 일러스트
작화 : 시바타 치사
채색 : 타나카 카나미
컴포지트 : MADBOX 하세가와 치나츠

TOWER RECORDS 컬래버레이션용 일러스트
제작 : AQUASTAR Inc.

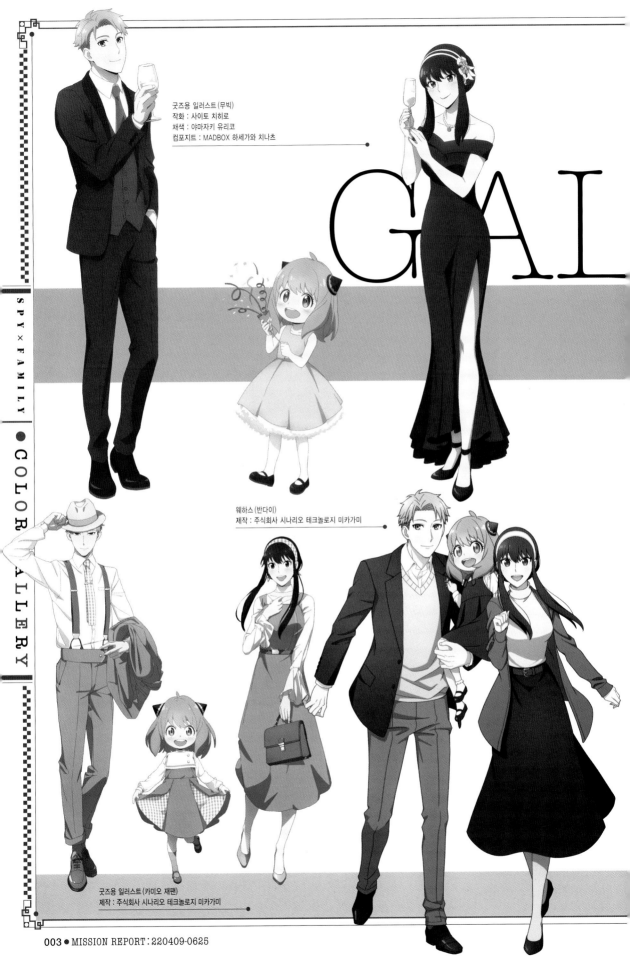

굿즈용 일러스트 (무빅)
작화 : 사이토 치히로
채색 : 아마자키 유리코
컴포지트 : MADBOX 하세가와 치나츠

G A I

웨하스 (반다이)
제작 : 주식회사 시나리오 테크놀로지 미카가미

굿즈용 일러스트 (카미오 재팬)
제작 : 주식회사 시나리오 테크놀로지 미카가미

굿즈용 일러스트 (무빅)
작화 : 마츠오 유우
채색 : 타나카 카나미
컴포지트 : MADBOX 하세가와 치나츠

이치방쿠지/아냐 셰프 (BANDAI SPIRITS)
제작 : 주식회사 시나리오 테크놀로지 미카가미

굿즈용 일러스트 (토호)
작화 : 이자와 타마미
채색 : 카쿠모토 유리코
컴포지트 : MADBOX 하세가와 치나츠

굿즈용 일러스트 (엔스카이)
제작 : AQUASTAR Inc.

[좌측 · 위쪽] GiGo 캠페인
제작 : AQUASTAR Inc.

cooking

「월간 아니메디아」 2022년 5월 호
작화 : 코바야시 유우
채색 : 칩튠 호리카와 요시노리
컴포지트 : MADBOX 츠기오카 무츠키

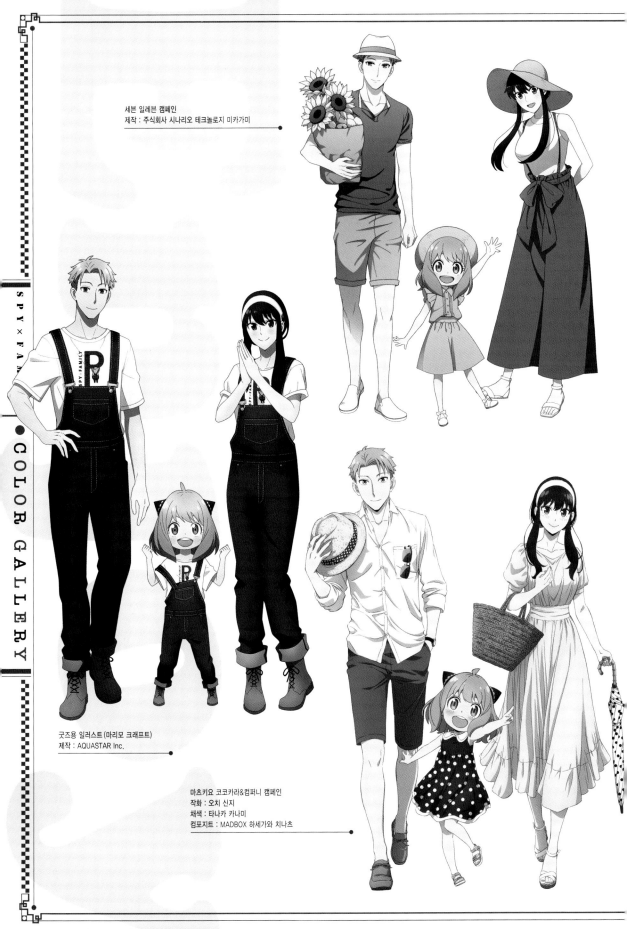

세븐 일레븐 캠페인
제작 : 주식회사 시나리오 테크놀로지 미카가미

굿즈용 일러스트 (마리모 크래프트)
제작 : AQUASTAR Inc.

마츠키요 코코카라&컴퍼니 캠페인
작화 : 오치 신지
채색 : 타나카 카나미
컴포지트 : MADBOX 하세가와 치나츠

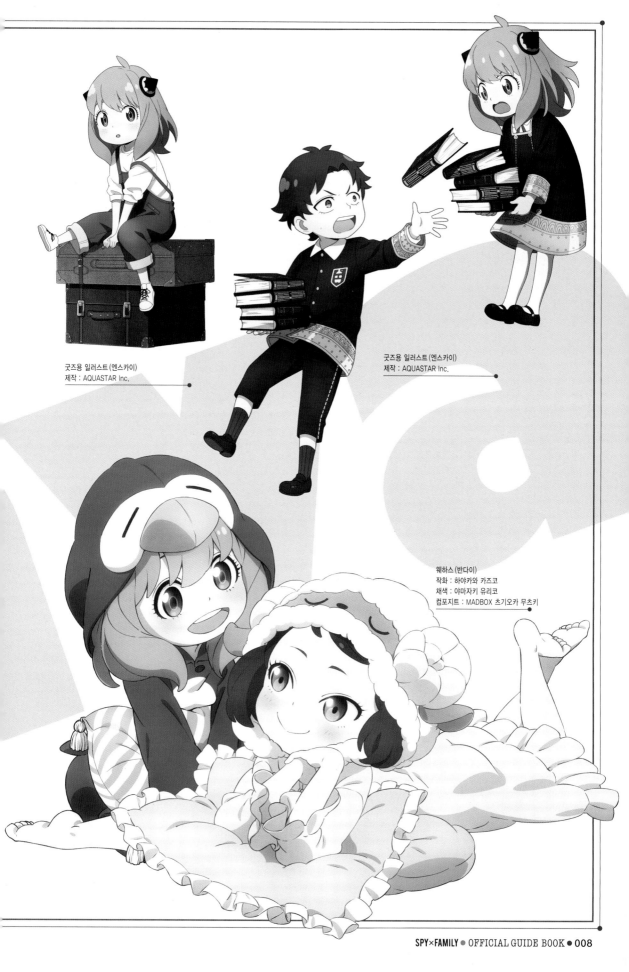

굿즈용 일러스트 (엔스카이)
제작 : AQUASTAR Inc.

굿즈용 일러스트 (엔스카이)
제작 : AQUASTAR Inc.

웨하스 (반다이)
작화 : 하야카와 카즈코
채색 : 야마자키 유리코
컴포지트 : MADBOX 츠기오카 무츠키

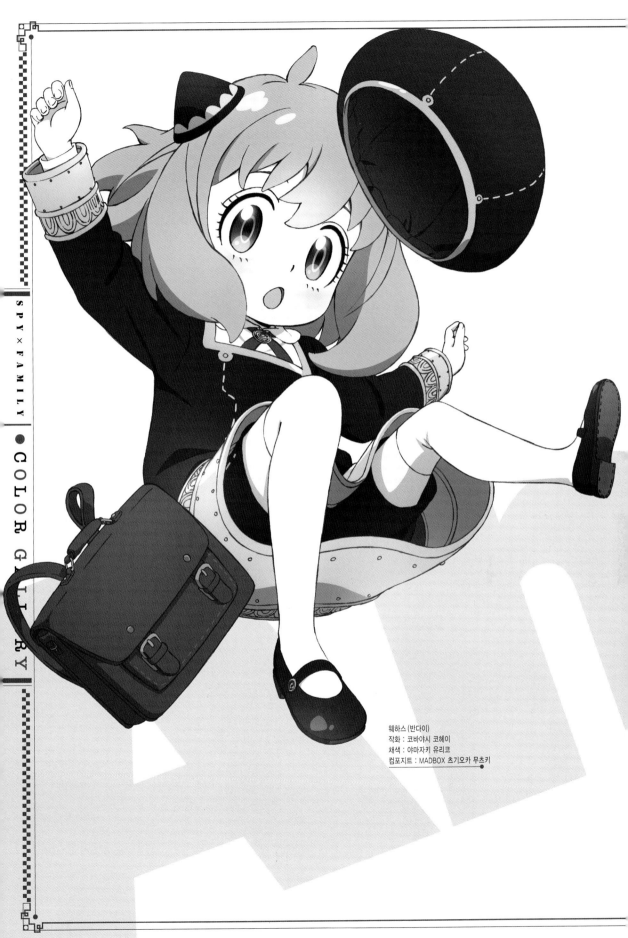

웨하스 (반다이)
작화 : 코바야시 코헤이
채색 : 야마자키 유리코
컴포지트 : MADBOX 츠기오카 무츠키

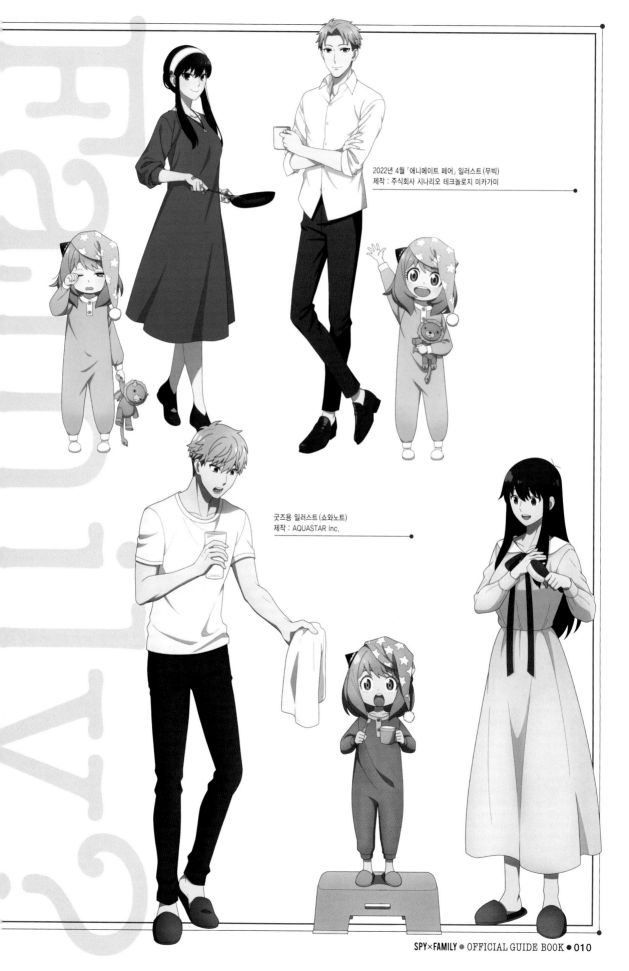

2022년 4월 「애니메이트 페어」 일러스트 (무빅)
제작 : 주식회사 시나리오 테크놀로지 미카가미

굿즈용 일러스트 (쇼와노트)
제작 : AQUASTAR Inc.

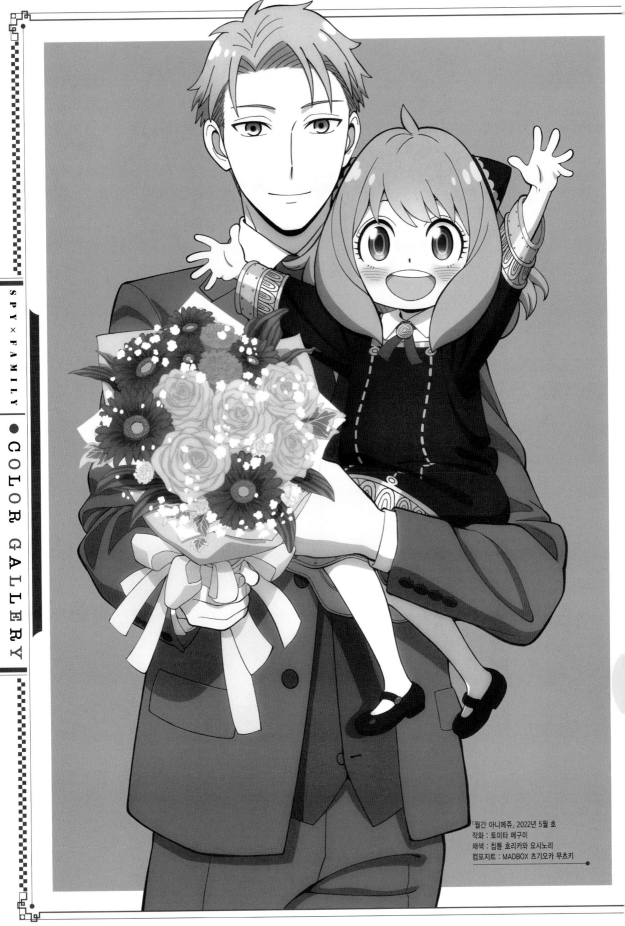

「월간 아니메쥬」 2022년 5월 호
작화 : 토미타 메구미
채색 : 칩툰 호리카와 요시노리
컴포지트 : MADBOX 츠기오카 무츠키

SPY×FAMILY | ● COLOR GALLERY

굿즈용 일러스트 (무빅)
작화 : 시바타 치사
채색 : 스튜디오 로드 이가라시 하루카
컴포지트 : MADBOX 하세가와 치나츠

돈키호테 콜래버레이션용 일러스트
작화 : 토미타 메구미
채색 : 타나카 카나미
컴포지트 : MADBOX 나카노 미카

2022년 7월「애니메이트 페어」일러스트 (토호)
작화 : 오치 신지
채색 : 야마자키 유리코
컴포지트 : MADBOX 나카노 미카

마루이 팝업용 일러스트 (츄가이 광업)
작화 : 오치 신지
채색 : 나카무라 아야카
컴포지트 : MADBOX 하세가와 치나츠

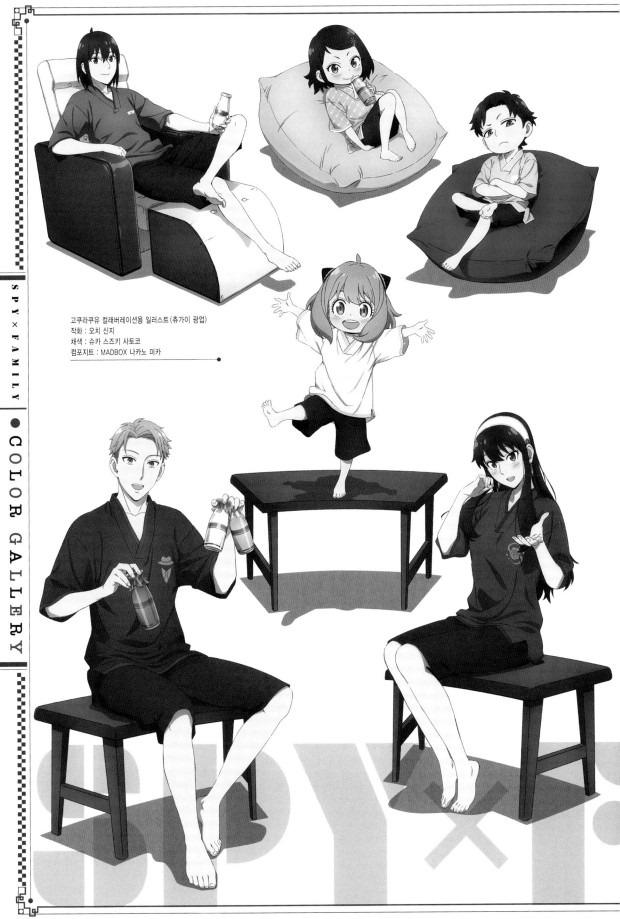

고쿠라쿠유 컬래버레이션용 일러스트(츄가이 광업)
작화 : 오치 신지
채색 : 슈카 스즈키 사토코
컴포지트 : MADBOX 나카노 미카

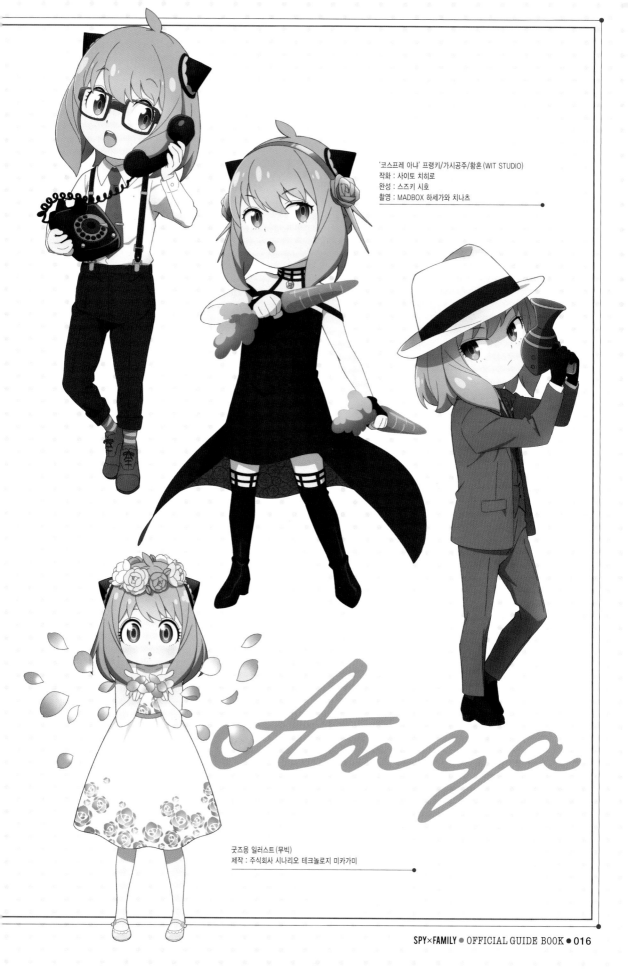

'코스프레 아나' 프랭키/가시공주/황혼 (WIT STUDIO)
작화 : 사이토 치히로
완성 : 스즈키 시호
촬영 : MADBOX 하세가와 치나츠

Anya

굿즈용 일러스트 (무빅)
제작 : 주식회사 시나리오 테크놀로지 미카가미

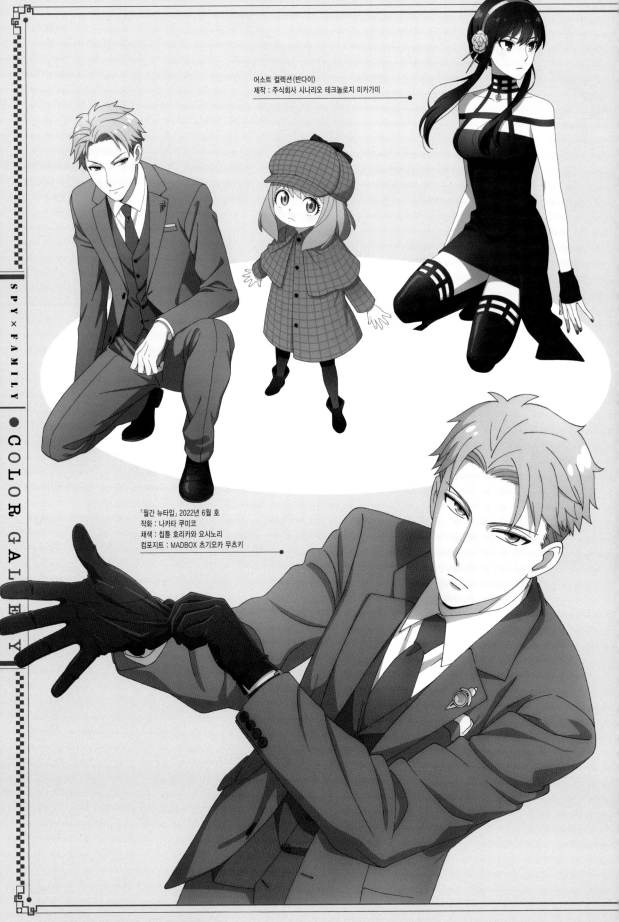

어소트 컬렉션 (반다이)
제작 : 주식회사 시나리오 테크놀로지 미카가미

「월간 뉴타입」 2022년 6월 호
작화 : 나카타 쿠미코
채색 : 칩튠 호리카와 요시노리
컴포지트 : MADBOX 츠기오카 무츠키

SPY×FAMILY ● COLOR GALLERY

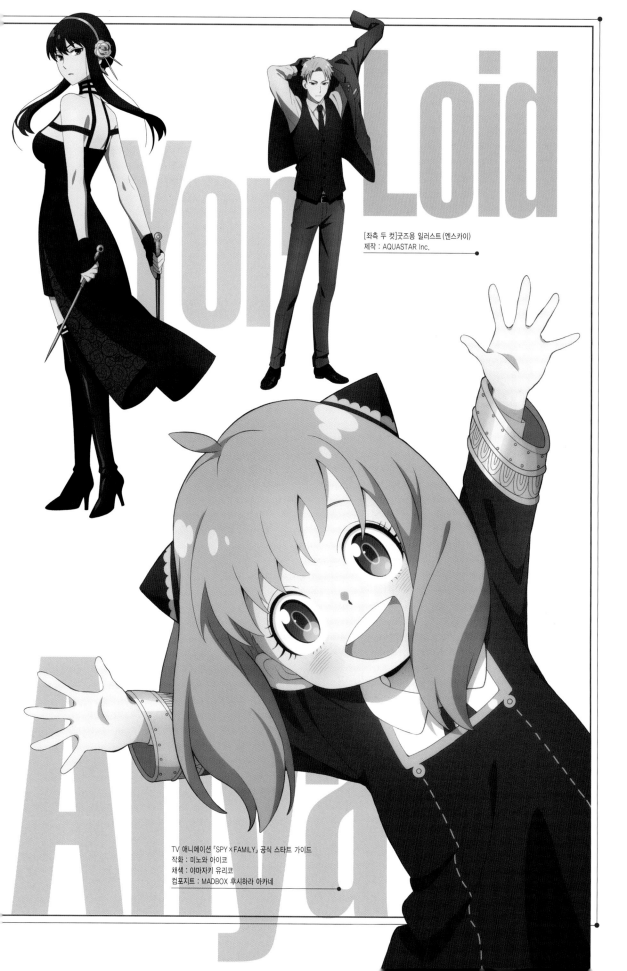

Yor Loid

[좌측 두 컷]굿즈용 일러스트 (엔스카이)
제작 : AQUASTAR Inc.

Anya

TV 애니메이션 『SPY×FAMILY』 공식 스타트 가이드
작화 : 미노와 아이코
채색 : 야마자키 유리코
컴포지트 : MADBOX 후시하라 아카네

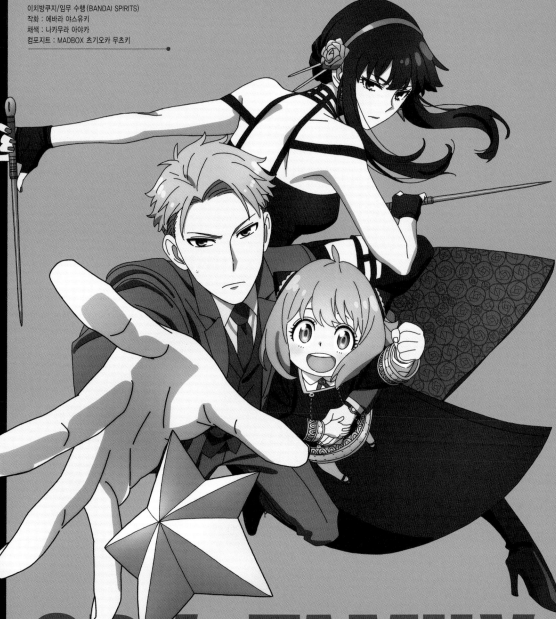

이치방쿠지/임무 수행 (BANDAI SPIRITS)
작화 : 에바라 야스유키
채색 : 나카무라 아야카
컴포지트 : MADBOX 츠기오카 무츠키

SPY×FAMILY
Loid×Anya×Yor

'오퍼레이션 〈올빼미〉' 진행 중! 세계 평화를 위해 〈스텔라〉를 획득하라!!

INTRODUCTION

로이드 포저라는 가짜 신분으로 고난도 임무에 임하는 웨스탈리스의 첩보원 〈황혼〉.
그는 딸 역인 아냐, 아내 역 요르와 함께 가족을 연기하면서,
이든 칼리지의 친목회에 참여하기 위해 아냐를 특대생으로 만들 계획을 세우는데….

CONTENTS

[책 속 부록]

■ 표지용 애니메이션 일러스트/
　엔도 타츠야 선생님의 일러스트로 이루어진 양면 포스터

■ 엔도 타츠야 선생님이 그린 오리지널 일러스트 엽서

● 컬러 갤러리 ──────────── 002

[FILE I] CHARACTER REPORT ── 021
로이드 포저 ──────────── 022
아냐 포저 ──────────── 026
요르 포저 ──────────── 030
프랭키 프랭클린 ──────────── 034
실비아 셔우드 ──────────── 036
헨리 헨더슨 ──────────── 037
다미안 데스몬드 ──────────── 038
베키 블랙벨 ──────────── 039
에밀 엘만 / 유인 에지버그 ──────── 040
머독 스완 / 월터 에반스
빌 왓킨스 ──────────── 041
유리 브라이어 ──────────── 042
카밀라 / 도미니크 ──────────── 044
밀리 / 샤론 ──────────── 045
의상실 여주인 / 국가보안국 중위 /
도노반 데스몬드 / 본드맨 ──────── 046

[FILE II] STORY REPORT ──── 047
MISSION : 1 ········· 048　　MISSION : 2 ········· 050
MISSION : 3 ········· 052　　MISSION : 4 ········· 054
MISSION : 5 ········· 056　　MISSION : 6 ········· 058
MISSION : 7 ········· 060　　MISSION : 8 ········· 062
MISSION : 9 ········· 064　　MISSION :10 ········· 066
MISSION : 11 ········· 068　　MISSION :12 ········· 070

● 〈포저 가족〉 진전도 중간 보고 ──────── 072
● 오프닝 애니메이션 갤러리 ──────── 074
● 엔딩 애니메이션 갤러리 ──────── 076
● 주제가 담당 아티스트 코멘트
　오피셜 히게 단디즘 ──────── 078
　호시노 겐 ──────── 079
● 2쿨 속보 ──────── 080

[FILE III] WORLDVIEW REPORT ── 081
● 미술 보드 및 미술 설정 ──────── 082
● 소도구 설정 ──────── 098

[FILE IV] CAST & STAFF REPORT ── 099
● 〈로이드 포저 역〉 에구치 타쿠야
　〈아냐 포저 역〉 타네자키 아츠미
　〈요르 포저 역〉 하야미 사오리
　특별 기획 포저 가족 간담회 ──────── 100
● 메인 성우진 인터뷰
　〈프랭키 프랭클린 역〉 요시노 히로유키 ──── 106
　〈유리 브라이어 역〉 오노 켄쇼 ──── 108
　〈다미안 데스몬드 역〉 후지와라 나츠미 ──── 110
　〈베키 블랙벨 역〉 카토 에미리 ──── 112
● 메인 성우진 코멘트집 ──────── 114
● 메인 스태프 취재 특집
　〈감독〉 후루하시 카즈히로 ──── 116
　〈총 작화 감독〉 시마다 카즈아키, 아사노 쿄지 대담 ─── 117
　〈음향 감독〉 하타 쇼지 인터뷰 ──── 120
● 원화 갤러리 ──────── 122
● 그림 콘티 갤러리 ──────── 136
● 작화 스태프진 X(Twitter) 일러스트집 ──── 142

[FILE V] ORIGINAL COMIC REPORT ── 145
● 엔도 타츠야×타네자키 아츠미 특별 대담 ──── 146
● 원작 『SPY×FAMILY』 해설 ──────── 150
● 애니메이션 화별 코멘터리+α ──────── 152
● 애니메이션 관련 X(Twitter) 일러스트 갤러리 ──── 154

SPY×FAMILY

TV ANIMATION
OFFICIAL GUIDE BOOK
MISSION REPORT：220409-0625

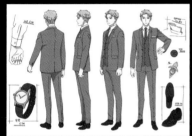
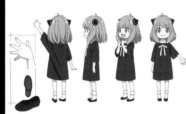
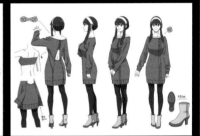

FILE 1
CHARACTER REPORT

특수 임무를 위해 만들어진 유사 가족 '포저 가족'을 비롯해 1쿨에 등장한 개성적인 캐릭터들.
각각의 내면과 비주얼을 각종 설정화와 함께 해설한다.

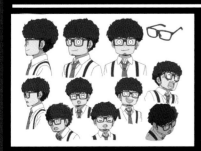

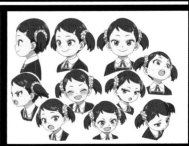

CV : 에구치 타쿠야

로이드 포저

DATA ●신장 : 187cm ●직업 : 정신과 의사 ●암호명 : 〈황혼〉

세계 평화를 위해 아버지를 연기하는 초일류 첩보원

냉전 상태에 있는 이웃 나라, 오스타니아와의 전쟁을 막기 위해 웨스탈리스 정보국이 파견한 첩보원. 전쟁 계획을 세우고 있다는 의혹이 있는 오스타니아의 중요 인물에게 접촉하기 위해 위장 가족을 만들고, 선량한 일반 시민을 연기하며 임무를 수행 중이다.

Agent's Face

웨스탈리스가 자랑하는 최고의 첩보원 〈황혼〉

평가

웨스탈리스 정보국 〈WISE〉 소속 첩보원. 이름도 과거도 모두 버리고, 〈황혼〉이라는 암호명으로 온갖 임무에 종사한다. 그 높은 임무 수행 능력으로 적과 아군 양측에 〈황혼〉이라는 이름을 널리 알리고 있다.

100가지 얼굴을 지녔다고 불리는 변장 기술

특기

잠입, 정보 처리, 전투 등 다양한 방면에서 능력을 발휘하지만, 〈황혼〉의 최대 무기는 변장. 특수 분장에 의한 얼굴의 변화는 물론이고 상대의 언행과 사소한 몸짓까지 완벽히 연기해낸다.

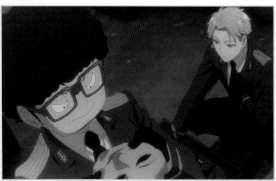

"전쟁이 없는 세계를 유지하는 것이 내 사명."

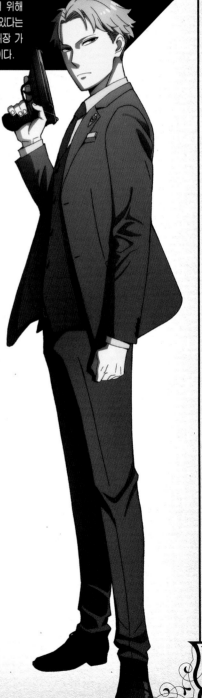

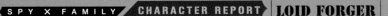

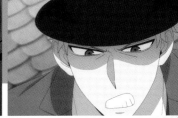

◎ LOID FORGER BEST SHOT

"우리 집의 위기는 세계의 위기!"

Father's Face

가정

딸의 교육에 열성적인 다정한 아버지

임무의 일환으로서 위장 가족을 꾸리고, 아이를 명문 이든 칼리지의 특대생으로 만드는 것이 목표인 로이드. 주위에서 봤을 때 그 모습은 딸 아냐의 교육을 위해 분투하는 아버지 그 자체이다.

고난

예측이 불가능한 아냐 때문에 고전 중

수많은 사지를 헤쳐 나온 첩보원에게도 자녀 교육은 미지의 영역. 이지적인 로이드에게 아냐의 자유분방한 행동은 더욱더 이해하기 어려워서, 임무의 난관으로 작용해 그의 앞을 가로막는다.

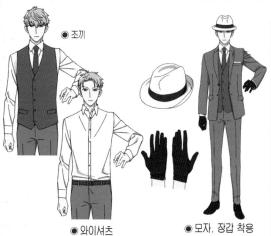

● 조끼

● 와이셔츠

● 모자, 장갑 착용

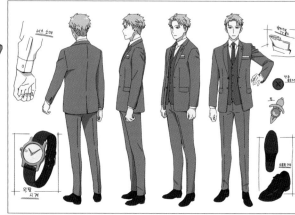

● 표준 복장 (슈트)

● 코트

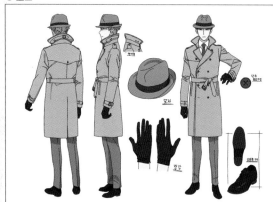

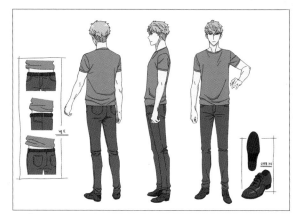

● 실내복

● 파티복(상처 있음)

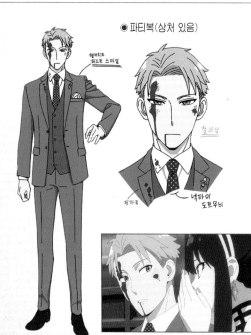

● 사복

● 사복

◉ 정장

◉ 정장

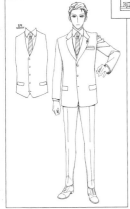

◉ 정장

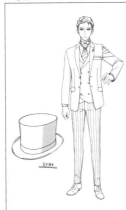

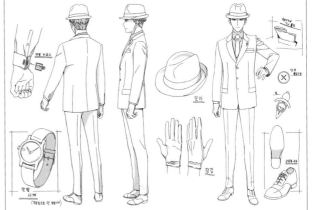

◉ 로이드맨

◉ 잠입복

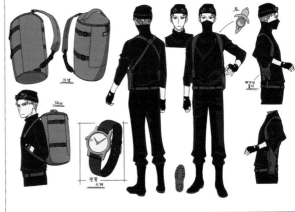

◉ 표정

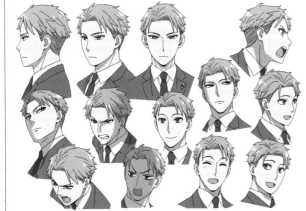

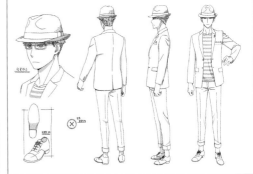

◉ 사복

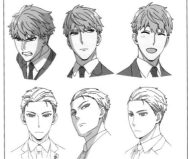

◉ 표정
（앞머리 내림）

◉ 표정
（앞머리 올림）

SPY×FAMILY
CHARACTER REPORT
LOID FORGER

CV : 타네자키 아츠미

아냐 포저

DATA ●신장 : 99.5cm ●피험체명 : "007" ●좋아하는 것 : 땅콩

'두근두근'이 너무 좋아! 호기심 왕성한 초능력 소녀

어느 비밀 조직의 실험에 의해 우연히 태어난, 다른 사람의 마음을 읽을 수 있는 소녀. 고아원에 있다가 로이드에게 입양됐다. 오락에 굶주려 있어서 스파이 아버지와 암살자 어머니와의 공동 생활에 '두근두근'이 멈추지 않는다.

ESPer's Face

다른 사람과 동물의 마음을 읽을 수 있다

능력

타인이 마음속으로 생각하는 것을 마치 목소리처럼 듣는 게 가능하다. 한 번에 여러 명의 목소리를 들을 수도 있지만, 능력을 너무 사용하면 그 반동으로 몸이나 정신에 대미지를 입는다.

정체 모를 조직에서 자라나 고아원을 전전

출생

피험체로 갇혀 지내던 조직에서의 생활은 자유롭지 못했다. 훗날 조직에서 도망쳐 로이드와 만나기 전까지 고아원 여러 곳을 떠돌아다닌다. 능력을 들키면 사람들로부터 이상한 아이 취급을 받기 때문에 비밀로 한다.

"아냐의 힘, 남에게 도움이 됐어…?"

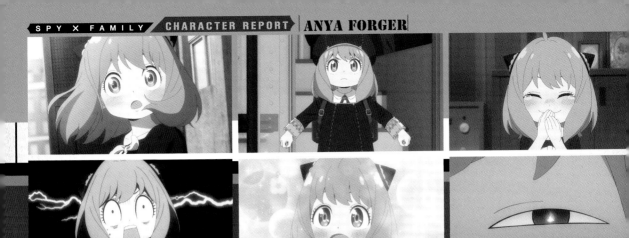

◉ ANYA FORGER BEST SHOT

"아버지도 어머니도 재미있고 참 좋아합니다."

"100"점 만점입니다.

Daughter's Face

두근두근한 새로운 생활을 만끽

가족

지루했던 매일이 로이드와 만난 이후로 완전히 달라졌다. 웨스탈리스의 스파이와 오스타니아의 암살자라는, 서로의 비밀이 들통났다간 일촉즉발인 〈부모님〉과의 공동생활에 아냐의 심장 박동은 잦아들 줄을 모른다.

목표는 '임페리얼 스칼라'

고난

로이드의 '오퍼레이션 〈올빼미〉'에 협력하기 위해 명문 이든 칼리지를 다닌다. 〈스텔라(별)〉를 8개 따서 '임페리얼 스칼라(황제의 학생)'가 되거나, 총통의 차남인 다미안과 친해지는 것이 목표지만 아직 그 길은 험난하기만 하다.

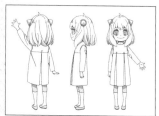

● 사복

● 사복(묶은 머리)

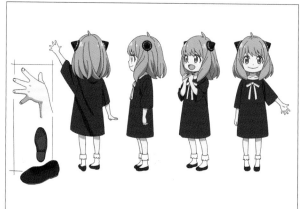

● 사복

● 사복

● 사복

● 사복

● 정장

● 정장

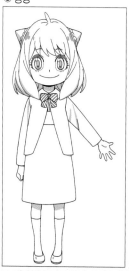

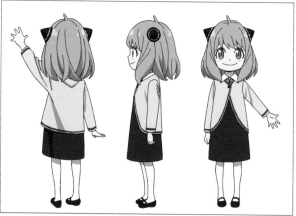

● 사복

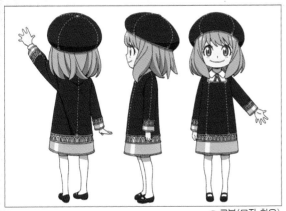

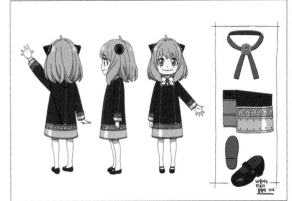

◉ 교복(모자 착용)

◉ 교복

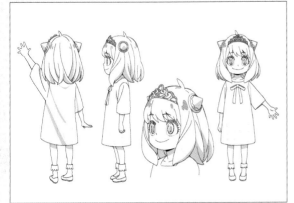

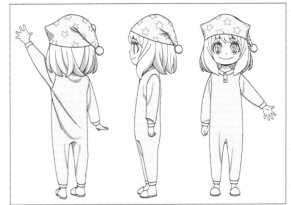

◉ 아냐 공주

◉ 잠옷

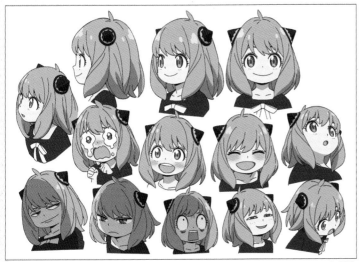

◉ 표정

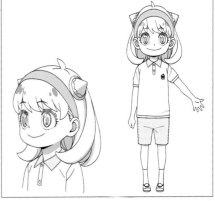

◉ 체육복

CV : 하야미 사오리

요르 포저

DATA ●결혼 전 성씨 : 브라이어 ●직업 : 시청 사무원 ●암호명 : 〈가시공주〉

오스타니아의 적을 제거! 아름다운 프로 암살자

어릴 적부터 살인술을 배운 살인 청부업자. 평소에는 시청에서 근무하고, 의뢰가 들어오면 오스타니아에 위해를 가하는 인물을 비밀리에 처리한다. 독신인 것을 걱정하는 남동생을 안심시키기 위해 로이드의 제안을 받아들여 가짜 아내가 된다.

Assassin's Face

일당백의 실력을 지닌 〈가시공주〉

능력

암살자로서의 암호명은 〈가시공주〉. 의뢰주의 서포트 아래 표적을 없앤다. 그 전투 능력은 한마디로 어마어마해서, 호흡 하나 흐트러지지 않은 채 다수의 경호원을 혼자서 쓰러트릴 정도다.

남동생 유리를 지키기 위해 암살자가 되다

동기

어린 나이에 부모님을 여읜 요르. 당시 어렸던 남동생 유리를 홀로 길러내기 위해 어릴 때부터 암살을 시작했다. 남매간의 유대는 매우 강해서 로이드가 무심코 부럽게 여길 정도다.

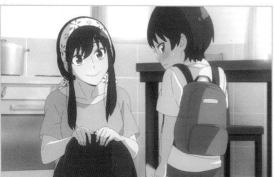

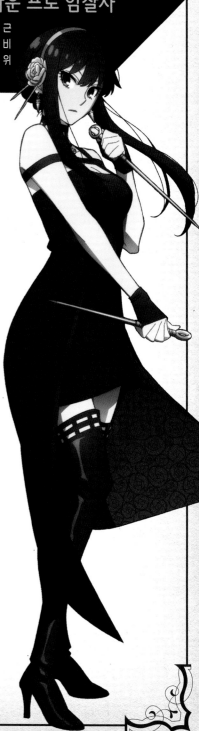

"숨통을 끊어 드려도 되겠는지요?"

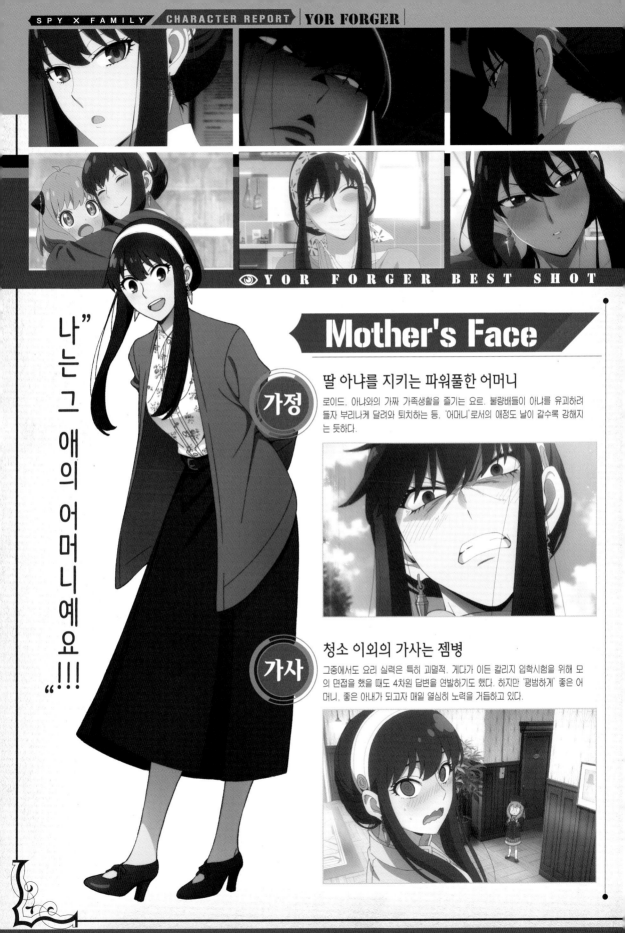

◉ YOR FORGER BEST SHOT

"나는 그 애의 어머니예요!!!"

Mother's Face

딸 아냐를 지키는 파워풀한 어머니

가정

로이드, 아냐와의 가짜 가족생활을 즐기는 요르. 불량배들이 아냐를 유괴하려 들자 부리나케 달려와 퇴치하는 등, '어머니'로서의 애정도 날이 갈수록 강해지는 듯하다.

청소 이외의 가사는 젬병

가사

그중에서도 요리 실력은 특히 괴멸적. 게다가 이든 칼리지 입학시험을 위해 모의 면접을 했을 때도 4차원 답변을 연발하기도 했다. 하지만 '평범하게' 좋은 어머니, 좋은 아내가 되고자 매일 열심히 노력을 거듭하고 있다.

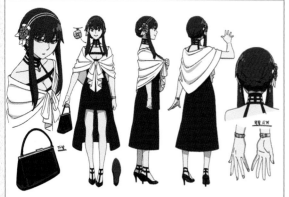

◉ 파티복

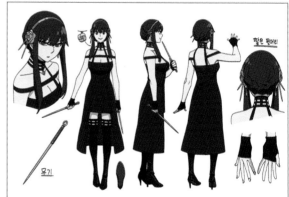

◉ 〈가시공주〉 드레스

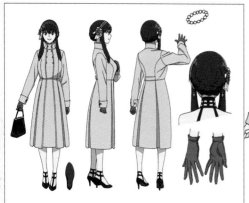

◉ 코트〈파티〉

◉ 코트

◉ 실내복

◉ 사복

◉ 사복

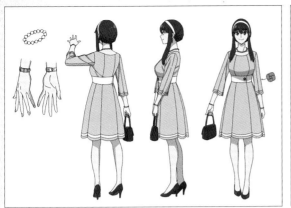

● 정장

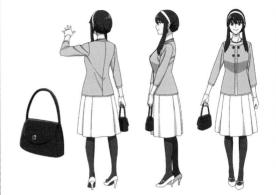
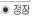

● 정장

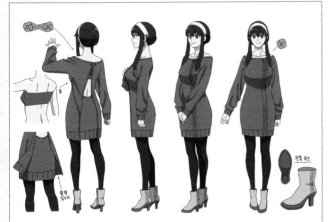

● 실내복

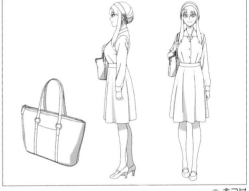

● 출근복

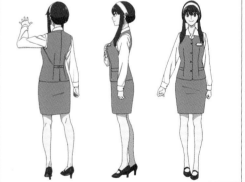

● 시청 제복

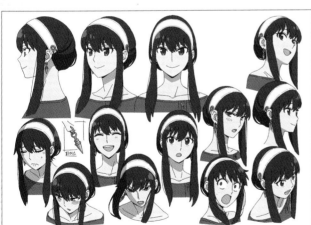

● 표정

SPY×FAMILY
CHARACTER REPORT
YOR FORGER

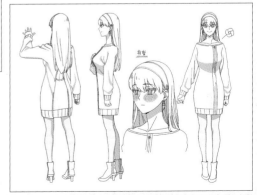

● 실내복 (머리카락 푼 상태)

CV : 요시노 히로유키

프랭키 프랭클린

〈황혼〉에게 협력하는 정보상

넓고 깊은 정보망과 발명품으로 〈황혼〉을 서포트하는 오스타니아의 정보상. 전투에 동원될 때도 있는데, 본인이 말하기를 전투력은 쓰레기. 사교적이고 성격도 밝아서 누구와도 허물없이 사귈 수 있지만, 어째선지 여성에게는 인기가 없다.

아냐의 어머니 역을 찾아야 하는 〈황혼〉에게 협력. 이해관계가 일치할 '사연 있는' 여성이라는 어려운 조건을 충족시키기 위해, 시청에서 독신 여성 리스트를 훔쳐냈다.

Pickup Face

능력

〈황혼〉이 신뢰하는 정보망

풍부한 인맥을 활용해서 오스타니아 내에 넓은 정보망을 펼쳐 놨다. 입학시험 문제나 독신 여성 리스트 등, 분명 엄중히 관리 중일 터인 데이터에도 접근 가능.

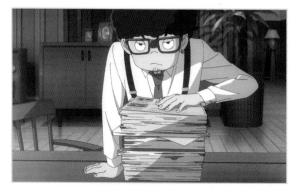

교우

포저 가족과의 사이도 양호

포저 가에 자주 드나들고, 아냐의 이든 칼리지 합격을 축하하는 자리에도 순식간에 달려왔다. 아냐에게는 '북슬북슬'이라고 불린다.

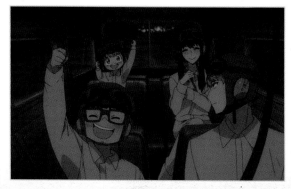

"와하하! 아— 내가 답안지를 슬쩍해 준 덕분에—."

● 설정화 갤러리 | 프랭키 프랭클린

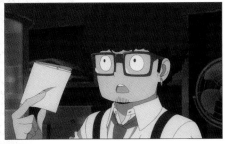

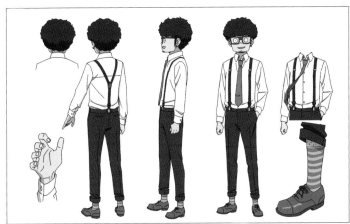

◉ 표준 복장

● 잠입복

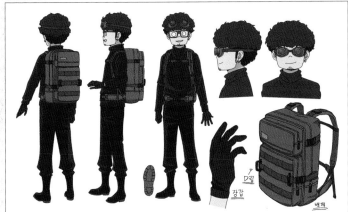

● 표정

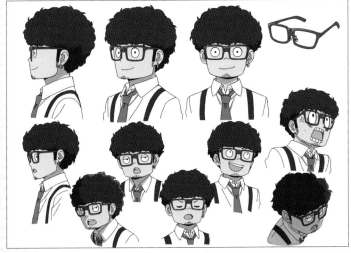

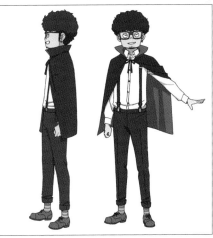

◉ 북슬북슬 백작

SPY×FAMILY
CHARACTER REPORT
FRANKY FRANKLIN

CV : 카이다 유코

실비아 셔우드

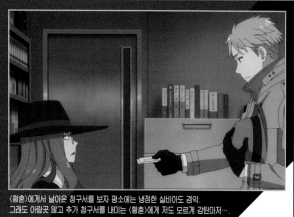

〈황혼〉에게서 날아온 청구서를 보자 평소에는 냉정한 실비아도 경악.
그래도 아랑곳 않고 추가 청구서를 내미는 〈황혼〉에게 저도 모르게 감탄마저···.

〈황혼〉에게 지시를 내리는 〈WISE〉의 관리관

〈황혼〉의 상사이며, 오스타니아에서 활동하는 〈WISE〉 첩보원들에게 지시를 내리는 현장의 톱라인. 전쟁을 증오해서 동서 평화로 이어질 '오퍼레이션 올빼미'에 힘을 쏟는다. 신뢰하는 〈황혼〉에게는 때때로 가혹한 임무를 부과한다.

● 표준 복장

● 설정화 갤러리

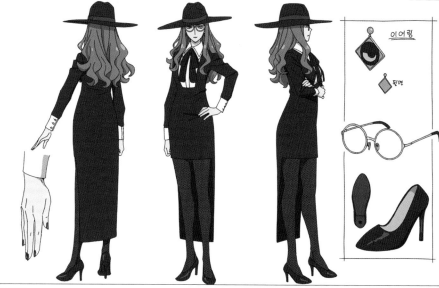

이어링

뒷면

"좋은 아침, 아니면 밤인가?
에이전트 〈황혼〉."

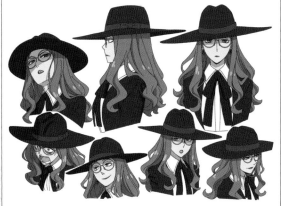

● 표정

CV : 야마지 카즈히로

헨리 헨더슨

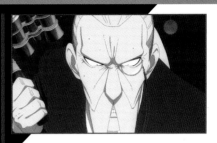

헨더슨의 엘레강트한 일상은 이른 아침의 러닝부터 시작된다.
명문 학교의 교사로서 게으름 피우는 일 없이 매일 자기 관리에 힘쓴다.

엘레강트를 추구하는 이든 칼리지의 교사

아냐가 배정된 학급의 담임이자 제3기숙사 〈세실〉 기숙사장. 담당
교과는 역사. 언제나 엘레강트함을 중시하며 그것이 역사와 전통을
낳는다고 믿는다. 부정과 도리에 어긋나는 일을 싫어하며 학생들을
대하는 태도도 평등. 입학시험 시험장의 책임자다.

◉ 표준 복장

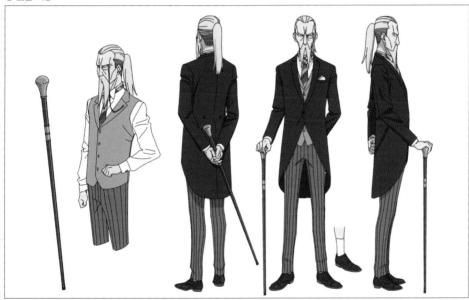

"오호… 조금은 엘레강스력이 있음직한 가족이 있군."

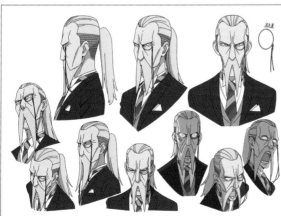

◉ 표정

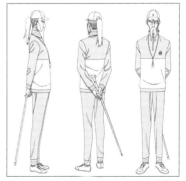

◉ 운동복

CV : 후지와라 나츠미

다미안 데스몬드

울면서 사과하는 아냐의 모습에 전에 없던 감정을 느끼는 다미안.
하지만 솔직하게 굴지 못하고 아냐와 마주칠 때마다 밉살스러운 말을 하고 만다.

프라이드가 높은 데스몬드 가의 차남

오스타니아 국가통일당 총재의 아들. 데스몬드 가의 차남. 오만하고 위압적인 태도가 두드러지지만 실은 노력가인 데다 정의감이 강하다. 그 밑바탕에는 아버지에게 인정받고 싶다는 소망이 있는 모양이다. 때때로 어린아이다운 모습도 내비친다.

● 교복

● 설정화 갤러리

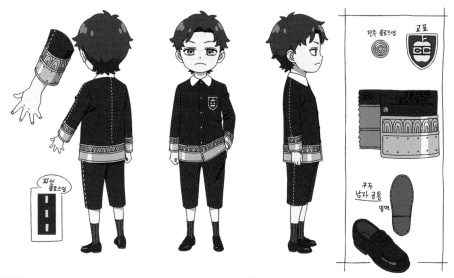

단추 클로즈업 　교표

파선 클로즈업

구두
남자 공통
밑면

"절대 용서 못 해!!
내 프라이드가 허락 못 해─!"

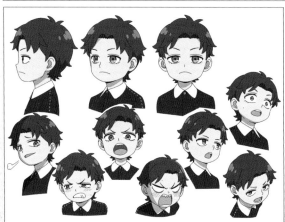

● 표정

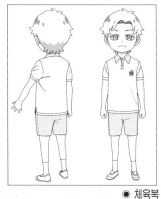

● 체육복

CV : 카토 에미리

베키 블랙벨

반 친구들의 험담을 듣고 기가 죽은 아냐에게 자신은 아냐의 편이라며 북돋아 주었다.
베키에게도 아냐는 처음 사귄 친구다.

아냐를 잘 돌봐 주는 친구

대형 군수 기업 블랙벨 CEO의 딸이자 아냐의 같은 반 친구. 처음에는 아냐를 자신의 시녀로 삼을 생각이었지만 입학식 이후에 아냐를 무척 좋아하게 된다. 신랄하고 어른 같은 언행도 보이지만, 친구를 많이 아끼고 돌봐 주는 성격.

◉ 교복

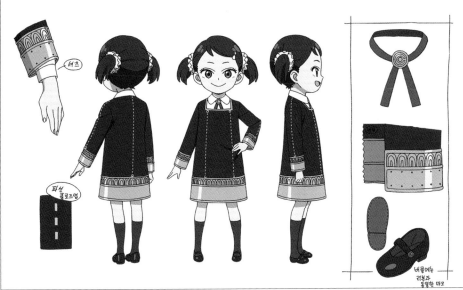

셔츠

피션 클로즈업

버전에는 리본과 동일한 마크

"나만은 아냐의 좋은 점을 잘 알고 있으니까!"

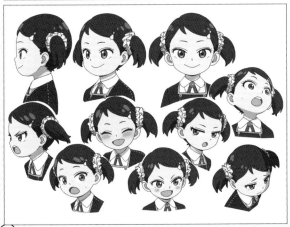

◉ 표정

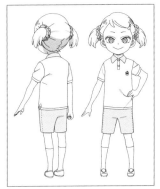

◉ 체육복

CV : 사토 하나

에밀 엘만

언제나 다미안과 함께 행동하는 다미안의 친구. 피구 수업에서는 MVP를 노리는 다미안을 위해 몸을 던져서 빌의 강속구로부터 그를 지켜냈다.

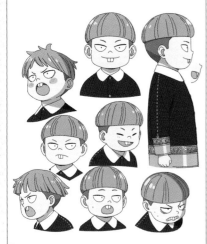
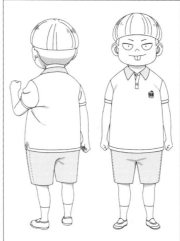
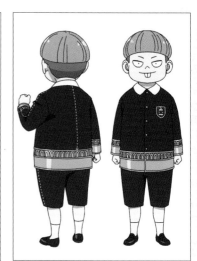

CV : 오카무라 하루카

유인 에지버그

언제나 다미안의 곁에 있는 다미안의 친구. 피구 수업에서 다미안이 MVP가 될 수 있도록 상대 팀의 정보를 모으거나 특훈에 동참하기도 했다.

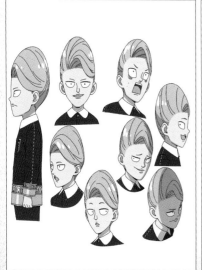
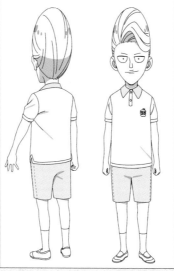
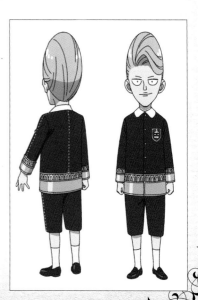

CV : 우라야마 진

머독 스완

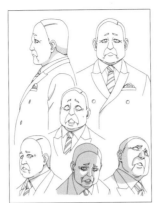

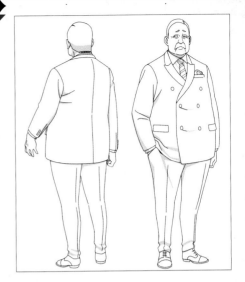

제2기숙사 〈클라인〉 기숙사장. 경제학을 담당하는 선대 교장의 외동아들. 거만하고 탐욕스럽다. 행복한 가정을 시기해서, 면접관을 맡았을 때도 무례한 질문을 남발했다.

CV : 아나카 히로시

월터 에반스

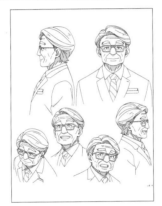

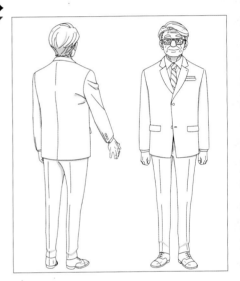

제5기숙사 〈말콤〉 기숙사장. 국어를 담당하며 온후해서 학생들의 신망도 두터운 이든 칼리지의 교사. 이든 칼리지 입학시험 제2차 심사 면접관을 맡았다.

CV : 야스모토 히로키

빌 왓킨스

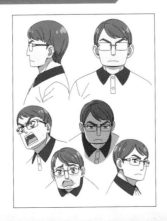

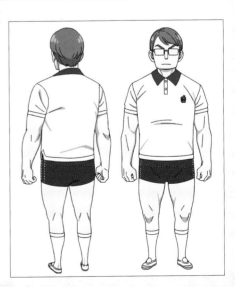

아냐와 같은 학년인 4반 학생. 인민군 육군 사령부 소령의 아들. 유치원 시절부터 수많은 구기 대회를 석권해서 '마탄의 빌'이라 불리며 두려움을 샀다.

CV : 오노 켄쇼

유리 브라이어

오스타니아의 비밀경찰로 일하는 요르의 남동생

표면상으로는 외교관으로서 오스타니아 외무성에 근무하지만, 사실은 시민들이 두려워하는 존재인 비밀경찰. 단 하나뿐인 가족, 누나 요르를 끔찍이 아낀다. 가혹한 업무를 열심히 소화해 내는 것도 전부 누나를 위해서다.

평소에는 온후하지만 임무 중에는 급변. 비밀경찰로서 심문과 고문 등의 더러운 일도 마다하지 않고 수행한다. 그 열의는 전적으로 누나가 사는 오스타니아의 평화를 지키기 위해서다.

Pickup Face

능력

20살에 발탁된 전도유망한 엘리트

오스타니아를 적대시하는 스파이나 국내의 반란을 방지하기 위해 국민을 감시하는 것이 주요 업무. 보스가 편애한다는 말도 듣지만, 실력 면에서 동료들에게 좋은 평가를 받고 있다.

가족

누나를 향한 사랑이 폭주하는 중증 시스콤

브라이어 남매는 어릴 때부터 서로를 의지하며 살아 왔다. 유리 역시 누나가 자신을 키워 줬다는 생각이 강하다.

"아아… 옛날에 누나가 부러뜨린 갈비뼈가 아파…! 포옹에 담긴 사랑을 생각하니 온몸이 저린다…♡"

● 설정화 갤러리　　　유리 브라이어

◉ 표준 복장

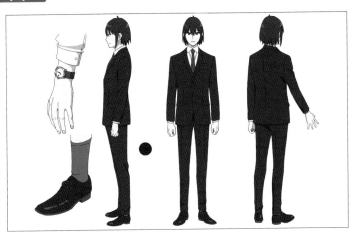

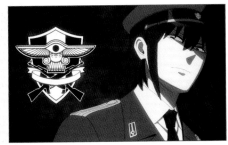

◉ 군복

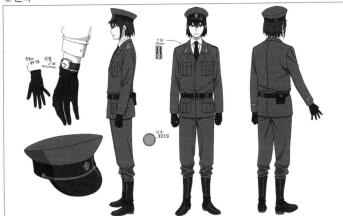

◉ 와이셔츠

◉ 표정

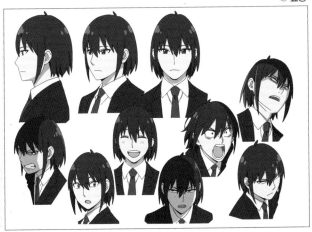

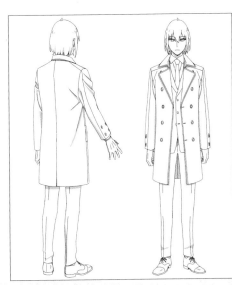

SPY×FAMILY
CHARACTER REPORT
YURI BRIAR

◉ 코트

CV : 쇼지 우메카

카밀라

베를린트시청에서 사무원으로 일하는 요르의 동료. 지기 싫어하는 성격이라서, 요르가 연인인 도미니크와 대화를 나눈 것만으로도 질투해 신경을 긁는 말을 건네기도 했다.

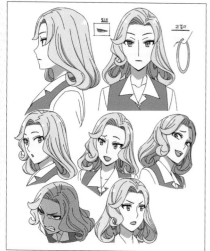

● 표정

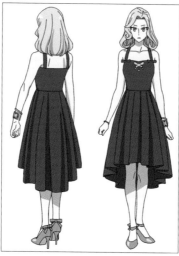

● 파티복

● 시청 제복

SPY × FAMILY CHARACTER REPORT **DOMINIC**

CV : 카지카와 쇼헤이

도미니크

베를린트시청 직원. 카밀라와는 연인 사이. 브라이어 남매 모두와 친근하게 대화할 정도의 교류가 있으며, 유리에게는 요르가 어떻게 지내는지 알려 주기도 한다.

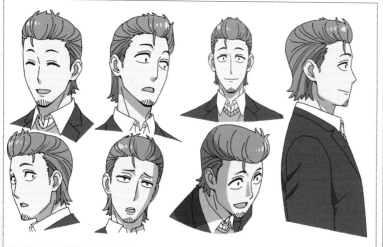

● 표정

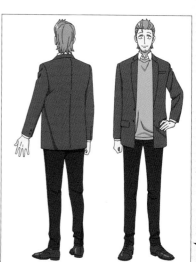

● 사복

CV : 이와미 마나카

밀리

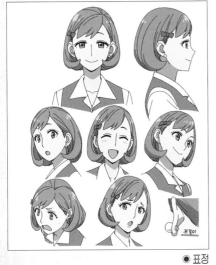

베를린트시청에서 근무하는 요르의 동료 사무원. 사랑스러운 얼굴로 심하게 솔직한 독설을 내뱉기도 한다. 패션에 신경을 많이 쓰며 화장 실력이 수준급이다.

◉ 표정

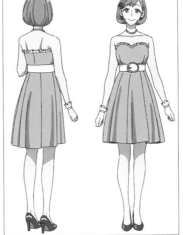

◉ 파티복

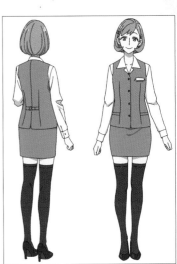

◉ 시청 제복

CV : 쿠마가이 미레이

샤론

요르의 동료로서, 베를린트시청에서 근무하는 사무원. 카밀라, 밀리와 자주 모여서 쑥덕쑥덕 뒷담화를 한다. 아이가 있으며, 첫째는 이든 칼리지 입학시험을 치렀다.

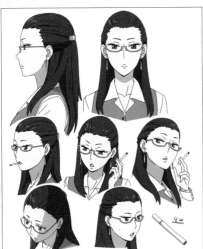

◉ 표정

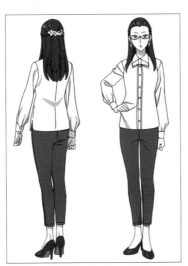

◉ 파티복

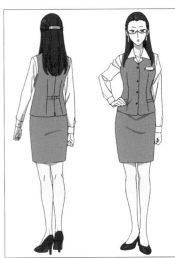

◉ 시청 제복

국가보안국 중위

유리의 상사. 피의자의 손을 담뱃불로 지지는 등의 가혹 행위도 서슴지 않는다. 얼핏 냉철해 보이지만, 젊은 유리를 신경 써 준다.

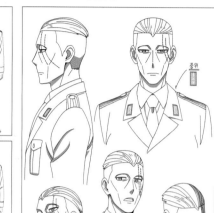

중위

의상실 여주인

포저 가족의 단골 의상실 점주. 이든 칼리지의 교복도 취급해서인지 학교의 뒷사정에도 밝다.

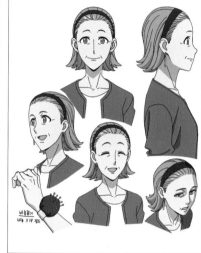

바늘끝이 바늘 11개 정도

본드맨

아냐가 푹 빠진 TV 애니메이션 『모험 애니메이션 스파이 워즈』의 주인공. 어느 나라의 공주를 구출하는 등, 큰 활약을 펼친다.

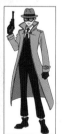

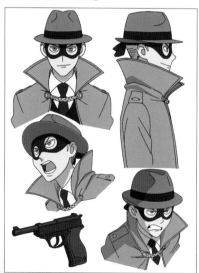

도노반 데스몬드

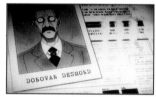

DONOVAN DESMOND

국가통일당 총재이며 다미안의 아버지. 동서 평화를 위협하는 요주의 인물로서 '오퍼레이션 〈올빼미〉'의 타깃이 되었다.

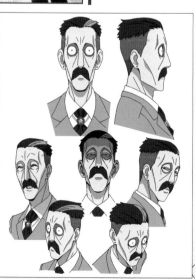

SPY×FAMILY

TV ANIMATION
OFFICIAL GUIDE BOOK
MISSION REPORT:220409-0625

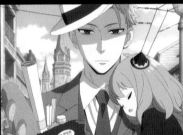

FILE Ⅱ

STORY REPORT

1쿨을 구성하는 제1화~제12화를 줄거리&대량의 장면 컷과 함께 돌아본다.
각각의 에피소드를 화려하게 장식하는 캐릭터와 놓칠 수 없는 주목 포인트도 함께 소개.

STORY REPORT
▶MISSION : 1
오퍼레이션 〈올빼미〉

각본 : 카와구치 토모미／그림 콘티 및 연출 : 후루하시 카즈히로／총 작화 감독 : 시미다 카즈아키／작화 감독 : 아사노 쿄지, 마츠오 유우／작화 감독 보조 : 이자와 타마미

"7일 만에 아이를 만들라고…?!" (로이드)

웨스탈리스 첩보원 〈황혼〉에게 주어진 고난도 임무

고난도 임무 '오퍼레이션 〈올빼미〉' 수행을 위해 첩보원 〈황혼〉은 가족을 만들고, 아이의 명문 학교 입학을 목표로 삼게 된다. 그는 정신과 의사 로이드가 되어 가짜 딸로서 고아인 아냐를 입양하지만… 아냐는 타인의 마음을 읽는 초능력자였다!

↑임무 제1단계는 명문 학교에 입학시킬 아이를 구하는 것. 그 기간은 고작 일주일! 〈WISE〉 본부가 내린 터무니없는 명령에 냉정하고 침착한 첩보원도 무심코 언성을 높인다!

↑오스타니아에 잠입해 활동을 계속하는 〈황혼〉. 이날도 전쟁을 원하는 에드거로 변장해서 기밀 자료를 가로챘다.

특 / 기 / 사 / 항

●정보전으로 흔들리는 위태로운 동서 관계

국경을 마주한 오스타니아와 웨스탈리스는 과거 교전한 적이 있는 적대국 사이이기도 하다. 현재는 휴전을 하고 교류도 있지만, 전쟁의 불씨는 아직 다 꺼지지 않아 언제 다시 전쟁을 벌여도 이상하지 않은 상태다. 겉으로 보이는 충돌은 없으나 물밑에서는 치열한 첩보, 방어전이 전개 중.

로이드가 소속된 〈WISE〉는 웨스탈리스의 첩보 조직. 오스타니아로 첩보원을 보내 전쟁의 싹을 제거하고 있다.

↑로이드의 마음을 읽고 딸 역할을 자원한 아냐. 두근두근 대활극의 '스파이'를 아주 좋아한다!

"…뭐 하는 거지?" (로이드)
"경계." (아냐)

↑주위를 경계하는 로이드의 마음을 읽은 아냐. 로이드가 보기에 그 행동은 좀처럼 의미를 알 수 없다!

←로이드의 외출에 따라가려 하지만 매몰차게 돌려보내진다. 숨바꼭질 같아서 살짝 재미있어…?!

GUEST CHARACTER

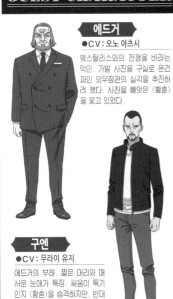

에드거
●CV : 오노 아츠시

웨스탈리스와의 전쟁을 바라는 악인. 가발 사진을 구실로 온건파인 외무장관의 실각을 추진하려 했다. 사진을 빼앗긴 〈황혼〉을 쫓고 있었다.

구엔
●CV : 무라이 유지

에드거의 부하. 짧은 머리와 매서운 눈매가 특징. 싸움이 특기인지 〈황혼〉을 습격하지만, 반대로 아냐를 구출하는 데 이용당하고 말았다.

아냐 유괴, 로이드의 선택은…

외출했다가 돌아온 로이드는 누군가가 아냐를 납치해 갔음을 알아챘다. 임무를 우선시하려던 로이드였지만 자신의 초심을 돌아보게 되는데…. 무사히 구출된 아냐는 로이드의 마음에 부응해 어려운 필기시험을 돌파해 낸다.

↑ 아냐를 납치한 에드거는 목적을 위해서라면 부하마저도 살해하는 비정한 남자.

↑ 구엔으로 변장해 아냐를 구출한 로이드는 에드거 패거리와 결전을 벌이기 위해 다시금 적지로…. 그 뒷모습에서는 세계 평화를 바라는 강한 결의가 엿보였다.

"멋진 거짓말쟁이!" (아냐)

← 돌아가는 길에 새 집으로 이사하겠다고 말하는 로이드. 뻔히 보이는 거짓말이지만, 앞으로도 함께 살 수 있어서 아냐는 기쁘다.

"아이들이 울지 않는 세계. 그걸 만들고 싶어서 나는 스파이가 됐던 거다." (로이드)

↑ 주위 수험생들의 긴장이 전염되고 말아! 미리 답안지를 달달 외우게 했지만, 불안함에 울상이…

↑ 그리고 합격 발표 당일, 그곳에 아냐의 수험 번호가! 냉철한 첩보원도 환한 미소를 지으며… 쓰러진다?!

↑ 아냐가 합격해서 안심하자 긴장이 풀려 버린 로이드. 다른 사람 앞에서 잠이 든다는, 아주 드문 순간이었다.

STORY REPORT
▶MISSION : 2
아내 역을 확보하라

각본 : 야마자키 리노／그림 콘티 : 후루하시 카즈히로／연출 : 하라다 타카히로／총 작화 감독 : 시마다 카즈아키／작화 감독 : 시마다 카즈아키, 미우라 류

"여기 매국하는 쓰레기가 있다는 말을 들었는데…." (요르)

↑어딘가 4차원인 시청 사무원의 진짜 얼굴, 그것은 오스타니아 굴지의 살인 청부업자였다. 이날도 요르는 고급 호텔에 정면으로 쳐들어가 표적을 소탕!

아내 후보인 암살자 〈가시공주〉와의 만남

명문 학교 입학 면접시험에는 반드시 부모가 함께 참가해야 하는 것이 조건. 로이드는 의상실에서 만난 요르에게 면접시험에서 아내 역을 해 달라고 부탁한다. 그러나 요르는 〈가시공주〉라 불리는 암살자였다.

↑아내 역의 첫 후보는 놀랍게도 프랭키?! 로이드의 변장 기술로도 역시 무리가 있으며, 아냐도 전력으로 거부.

←로이드의 머릿속에는 이미 요르의 개인 정보가. 아내 역으로서 조건은 좋지만, 감이 너무 좋은 점을 경계한다.

"막장은 피해야지." (요르)

↑요르의 마음을 읽고 암살자임을 알게 된 아냐. 놀라움보다도 오락거리를 추구하는 마음 쪽이 앞섰다!

→교환 조건으로 요르와 파티에 출석하게 된 로이드. 그런 와중에 긴급 임무가 발생하고….

특 / 기 / 사 / 항

● 두 사람을 이어주는 아냐의 임기응변

파트너 역을 찾던 로이드와 요르였으나 두 사람 모두 직업상 경계심이 강하다. 그런 둘을 이어 준 것은 아냐의 마음을 읽는 능력. '아버지'와의 생활을 지키고 싶은 아냐의 임기응변은 이 이후로도 가족의 유대를 형성해 간다.

이든 칼리지에 입학하지 못하면 고아원으로 돌려보낼지도 몰라…. 그 위기감이 절묘한 연기력을 이끌어낸다!

01
02
03
04
05
06
07
08
09
10
11
12

GUEST CHARACTER

밀수 조직의 구성원들

웨스탈리스에서 미술품을 훔쳐 내 오스타니아에서 팔아 치우려 한 범죄 집단. 로이드가 신속하게 괴멸시킨다. 다들 인상은 무섭지만, 두건이 묘하게 귀엽다…?!

이해가 맞아떨어진 뒤 급 프러포즈 전개

요르의 연인 역으로서 파티에 출석할 예정이던 로이드는 임무가 난항을 겪으면서 지각. 심지어 부상을 당해 몽롱한 상태로 자신을 요르의 남편 이라 소개하고 말았다. 그 후, 적의 추격을 받 던 두 사람은 서로의 이익을 위해 위장 부부가 되기로 한다.

↑프랭키를 조력자로 데려와서 밀수 조직을 습격. 그러나 서두르는 나머지 적에게 들키고 만다.

↑파티장에서 요르를 맞이하는 카밀라와 동료들. 홀로 나타난 요르를 뒤에서 웃음거리로 삼는다.

↑로이드가 임무에 고전하는 사이, 요르는 추운 바깥에서 우두커니. 쓸쓸함에 콧물이 흘러내린다….

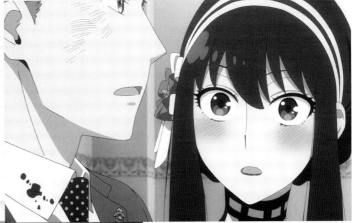

"오히려 자랑스러워해야 합니다."
(로이드)

↑악의가 담긴 카밀라의 말에, 고생 많았던 요르의 과거를 이 해하고 긍정하는 로이드. 그 말을 들은 요르는 구원받은 듯한 기분에 마음이 흔들린다.

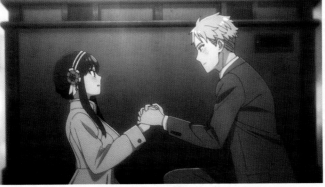

↑반지를 잃어버리는 바람에 대신 수류탄 핀으로 프러포즈. 건너편에서는 적들이 폭발로 날아가고 있었다.

↑적의 공격을 피하던 중에 갑작스럽게 결혼을 제안하는 요르. 요르 에게도 로이드의 아내 역이 되는 것은 때마침 잘 찾아온 기회였다.

"함께 서로 도웁시다. 임무가 · 암살이 계속되는 한…." (로이드, 요르)

▶MISSION : 3
수험 대책을 세워라

각본 : 타니무라 다이시로／그림 콘티 : 후루하시 카즈히로／연출 : 카타기리 타카시／총 작화 감독 : 아사노 쿄지／작화 감독 : 후지이 다이키, 야마다 신야

"힘껏 껴안았다가 늑골이
두 대 부러져 버린 적도 있었지….
후후후, 조심해야겠어." (요르)

요르를 맞이하고 시험 준비, 시작!
요르가 이사 옴으로써 면접시험을 위한 조건이 마련된 포저 가족. 그러나 급조된 가족으로 바로 시험을 치르기는 불안한 터라 일단 셋이서 외출하기로 한다. 서로를 이해하고 공통된 경험을 만드는 것이 목적이지만 로이드의 의도는 두 사람과 맞물리지 않고….

↑요르와 손을 잡은 아냐의 마음속에 불온한 목소리가. 늑골의 위기에 창백해지는 아냐!

↑아버지, 어머니, 딸이 모두 모였으므로 다음 목표는 면접시험 돌파. 시험관으로 분장한 로이드는 두 사람의 답변에 머리를 감싸 쥔다!

←상류층 가정답게 오페라를 감상하는 세 사람. 그러나 요르는 어찌할 바를 모르고 아냐는 꾸벅꾸벅 존다.

↑미술관의 어린이 그림 코너에서 로이드와 요르의 정체를 그려 버리는 바람에 매우 당황!

←상류층 가정답게 미술 감상. 요르가 심취한 것은 예리한 칼날의 기요틴이 그려진 명화.

"이걸 보면 아냐의 능력, 아버지랑 어머니한테 들킬 거야." (아냐)

특／기／사／항

●아냐의 아버지 돕기
'어머니'가 오는 게 기쁜 아냐는 이사 준비에도 의욕 충만! 청소하고 쿠키를 굽는 로이드를 도우려 하지만… 역시 아직은 자그마한 어린이. 실수만 이어지는 바람에 로이드의 날카로운 태클이 날아온다.

물을 시원하게 엎어서 로이드의 일거리를 늘리다!

밀가루투성이가 된 뒤에 땅콩을 집어먹기만 했다.

STORY REPORT • MISSION

01 ▼
02 ▼
03 ▼
04 ▼
05 ▼
06 ▼
07 ▼
08 ▼
09 ▼
10 ▼
11 ▼
12 ▼

GUEST CHARACTER

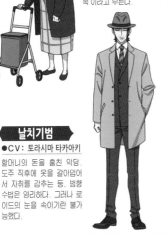

할머니
●CV : 사사키 유코

손자에게 선물을 사 주기 위한 돈을 빼앗겼다가 포저 가족 덕분에 되찾은 할머니. 호흡이 척척 맞는 세 사람을 훈훈하게 여기면서 '멋진 가족'이라고 부른다.

날치기범
●CV : 토라시마 타카아키

할머니의 돈을 훔친 악당. 도주 직후에 옷을 갈아입어서 자취를 감추는 등, 범행 수법은 영리하다. 그러나 로이드의 눈을 속이기란 불가능했다.

"걱정 마, 아버지."
(아냐)

사건을 통해 세 사람은 '가족'이…?!

벌써부터 임무 실패를 직감하고 좌절하는 로이드. 그 후, 공원에서 휴식을 취하던 세 사람은 날치기 사건을 목격한다. 가족이 다 함께 힘을 합쳐 범인을 붙잡으면서 로이드는 가족으로서의 일체감을 아주 조금 느끼게 되었다.

←로이드의 마음을 읽고 격려하는 아냐. 대체 누구 때문인데….

←시내가 내려다보이는 공원은 요르가 좋아하는 장소. 기분 좋은 풍경에 임무에만 몰두하던 로이드의 마음도 누그러진다.

→맨 먼저 달려간 요르. 그런 그녀의 마음 씀씀이에 할머니는 다정하게 미소 지었다.

←주위 사람들의 마음을 읽어서 범인을 찾아낸 아냐는 케이크가 먹고 싶다고 졸라서 아버지를 유도!

"네놈은 썩은 콩밥이 어울려." (로이드)

→변장의 달인인 로이드는 옷을 갈아입은 정도로는 표적을 놓치지 않는다. 걸음걸이의 버릇을 간파해서 화려하게 범인을 포획! 그리하여 눈에 띄어서는 안 되는 스파이는 저도 모르게 주위의 이목을 끌어모으게 된다.

→할머니의 말이 기뻐서 서로를 바라보는 로이드와 요르. 곧바로 아냐에게 '아버지 어머니 연애한다'라는 말을 듣고….

STORY REPORT
▸MISSION : 4
명문 학교 면접시험

▲ 각본：야마자키 리노/그림 콘티：나가이 타츠유키/연출：마츠이 켄토/총 작화 감독：시마다 카즈아키/작화 감독：우에타케 유야, 요네자와 사오리, 아스토메 마사야, 미우라 류, 무라이 카오리 ◆

"이 느낌은… 틀림없다.
몇 번이나 느낀 감각." (로이드)

결전의 때가 왔다…. 면접시험장으로!

면접시험 당일. 학교 부지에 발을 들인 로이드는 누군가의 시선을 느낀다. 그것은 수험생 가족을 채점하는 시험관들이었다. 그때, 가축들이 난입하는 해프닝! 포저 가족의 활약으로 소동은 수습되고, 이들을 감시하던 헨더슨은 그 엘레강트한 일거수일투족에 전율한다…!

↑ 초일류 첩보원인 로이드는 재빠르게 감시를 알아차린다. 그것은 프로 암살자인 요르도 마찬가지였다.

←이든 칼리지의 교사들. 한 명, 한 명이 명문 학교의 자긍심을 품은 교육의 스페셜리스트.

↑ 날뛰는 소를 한 방에 쓰러트리는 요르의 급소 찌르기! 그 위력과 뿜어져 나오는 살기에 로이드도, 아냐도, 동물들도 기겁하고 만다.

"괜찮입니다.
안 무서워." (아냐)

←쓰러진 소의 마음을 읽어 단순히 겁먹은 상태였음을 안 아냐. 로이드가 걱정하는데도 곁으로 달려가서 다정하게 달랜다. 그 고귀한 광경은 그야말로 엘레강트…!

GUEST CHARACTER

사육사의 동물들

교내에서 기르는 가축들. 소, 돼지, 그리고 타조까지…. 나라를 떠받치는 명문 학교인 만큼 가축의 종류도 다양하다는 것을 보여 준다.

↑ 소가 날뛰는 소동이 수습되고 나서 두 번째로 옷 갈아입기. 엄청난 준비성에 헨더슨도 전율한다!

특／기／사／항

●약동하는 엘레강트

격식과 전통을 중시하는 역사 교사가 보기에 '엘레강트'란 인간에게 가장 중요한 자질이다. 그리고 이번에 전에 없는 엘레강트를 목격한 헨더슨. 그는 혼신의 힘으로 이를 칭찬하고 감동을 표현한다.

이쯤 되면 '엘레강트'의 원형을 찾아볼 수 없는 포효. 직후에 포저 가족에게로 맹렬히 질주!

↑전원 보통내기가 아닌 면접관들. 특히 중앙에 앉은 스완은 부친의 권력을 등에 업고 으스대는 위험인물이다.

본격 면접!
악의가 있는 시험관에게 로이드는…

면접시험장에 입장한 포저 가족은 헨더슨을 비롯한 면접관들과 대치. 꼼꼼한 준비 덕분에 순조롭게 진행되지만, 갑작스럽게 악의가 담긴 질문을 받은 아냐가 울음을 터뜨리고 만다. 침착하게 임하려던 로이드는 분노를 억누르지 못하고….

←전처를 잃은 로이드는 요르의 명랑한 말투와 행동에 상처를 극복하고, 마음이 맞아 재혼을 결심. 물론 면접을 위해 날조한 에피소드다.

"…엄…마….
(아냐)

←스완이 던진 질문은 지금의 엄마와 옛날 엄마 중에 누가 더 좋으냐는 것. 괴로운 과거를 떠올렸는지 아냐의 눈에서 눈물이 흐른다.

↑'참아라'라고 자신에게 되뇌면서도 그 주먹은 스완을 향하는데…!

"지금은 조금만….
우리 집의 밝은 미래를 위해!!" (로이드)

↑로이드의 말을 듣고 본인의 엘레강스를 깊이 반성하는 헨더슨. 자신의 긍지를 위해 스완을 때려눕힌다!

←집에 돌아오자마자 면접장에서 저지른 행동 때문에 침울해진 로이드. 그러나 두 사람의 격려를 받고 지금은 일단 긍정적으로 건배!

STORY REPORT
►MISSION : 5
합격 여부의 행방

각본 : 카와구치 토모미／문예 협력 : 히사오 아유무／그림 콘티 : 사사키 신사쿠／연출 : 타카하시 켄지／
총 작화 감독 : 아사노 쿄지／작화 감독 : 난토 토시유키, 이자와 타마미, 무라카미 타츠야, 오카모토 타츠아키, 미야카와 치에코

↑면접에서 보인 태도가 결정적인 불합격 요인이었을까…? 절망에 빠지는 세 사람.

아냐, 입학시험 합격! 그 상은…

합격 발표일, 그곳에 아냐의 수험번호는 없었다. 충격을 받은 포저 가족을 불러 세운 사람은 헨더슨. 그리고 그의 말대로 아냐는 추가 합격에 성공! 다 함께 합격을 축하하는 자리에서 아냐가 로이드에게 졸라댄 일은….

"합격이다—!"
(로이드)

↑며칠 후, 아냐의 추가 합격을 알리는 전화가 걸려 온다. 로이드는 주머니에 숨겨 뒀던 폭죽을 터트리며 아냐를 축하해 준다!

↑합격 직후, 프랭키가 축하하러 한달음에 달려온다. 역시 정보상!

—좋아하는 애니메이션인 『스파이 위즈』를 직접 체험해 보고 싶다는 예상 밖의 요구에 당황하는 로이드.

"아냐 이거 하고 싶어.
성에서 구출되기 놀이!"
(아냐)

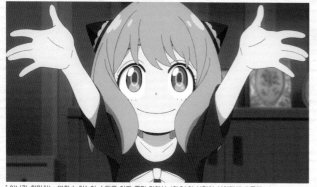

↑아냐가 희망하는 역할 놀이! 이 소원을 이뤄 주기 위해서 〈황혼〉의 실력이 시험대에 오른다…!

GUEST CHARACTER

〈WISE〉 여성 기관원
●CV : 히노 미호

〈황혼〉의 활동을 서포트하는 여성 국원. 〈황혼〉의 활동을 신뢰하며, 설령 일반인의 이해를 뛰어넘는 요구라도 전력으로 지원한다.

〈WISE〉 통신기사
●CV : 사지 카즈야

〈WISE〉의 통신사로서 일하는 국원. 유능한 인물로, 〈황혼〉의 요청을 접수한 직후 재빨리 오스타니아 내의 첩보원들에게 지령을 전달.

STORY REPORT · MISSION

01 ▼
02 ▼
03 ▼
04 ▼
05 ▼
06 ▼
07 ▼
08 ▼
09 ▼
10 ▼
11 ▼
12 ▼

↑ 히어로가 되기 위해 가면을 장착. 수치심을 참는 것도 임무!

↑ 프랭키가 맡은 못된 백작에게 납치되어서 잔뜩 신이 난 채 곤돌라에 탑승하는 아냐 공주!

아냐 공주 구출을 위해 로이드맨 출격!

고성을 무대로 〈WISE〉가 총력을 기울인 합격 축하 파티가 열렸다. 북슬북슬 백작에게서 아냐 공주를 구하기 위해 분투하는 로이드맨. 마지막 난적, 요르티셔도 쓰러트려서 임무를 달성했다!

↑ 마침내 북슬북슬 백작과 대결! 섬뜩하고 날카로운 손톱이 무기인 최종 보스다. 로이드맨은 아냐 공주를 구해낼 수 있을 것인가…!!

→종반부에 앞을 막아서는 마녀, 요르티셔. 마녀임에도 불리 공격만 펼치지만, 경이로운 격투술에 로이드맨은 죽음을 각오.

"아냐를 잡아가려는 자는 용서하지 않겠어요!" (요르)

←합격 축하 파티의 피날레는 밤하늘을 화려하게 비추는 대량의 불꽃놀이! 로이드가 주는 상에 매우 만족한 아냐는 이든 칼리지를 열심히 다닐 것을 약속했다.

↑ 멋지게 아냐 공주 구출에 성공한 로이드맨. 아버지의 용감한 모습에 감격한 아냐는 설정도 잊고 달려온다!

"우와… 반짝반짝!" (아냐)

특 / 기 / 사 / 항

● 적당한 가격의 고성 대여

『스파이 워즈』에 등장하는 고성은 뭉크 지방의 뉴스톤성. 놀이 기구 시설로 개방되어 있으며 곤돌라와 슬라이더 등을 즐길 수 있다. 게다가 하룻밤 3만 5천 다르크로 임대도 가능!

색색깔의 볼 풀과 고무 볼 총격전으로 최강 스파이의 액션을 체감.

파티에 사용할 때는 가구 대여와 케이터링 비용도 별도로 필요!

►MISSION : 6
친구친구 작전

각본 : 타니무라 다이시로/그림 콘티 및 연출 : 야마모토 요스케/총 작화 감독 : 타카다 아키라/
작화 감독 : 아쿠자와 토모에, 타나카 유스케, 김명희, 미우라 류, 이즈미 히로오, 무라이 카오리, 이토 카오리, 우에타케 유아

↑아냐와 요르가 교복을 찾으러 간 사이, 로이드는 〈WISE〉의 관리관과 미팅.

↑의상실에서 이든 학생에게 닥치는 위험을 알게 되자, 벌써부터 학교를 관두고 싶어진 아냐.

이든 칼리지 학생에게는 위험도 도사린다?!

이든 칼리지의 교복을 사 주자 한껏 들뜬 아냐. 그러나 유복한 가정 출신인 이든 학생들은 비열한 악당들의 표적이었다. 아냐도 불량배들에게 붙잡히지만 요르가 나서서 격퇴. 아냐는 요르의 강한 모습에 감동하고, 요르 역시 어머니 역할로서의 자신감을 얻었다.

"교복 아냐 귀여워?"
(아냐)

←달려드는 상대에게 손날로 반격! 호박을 한 방에 가루로 만드는 경이로운 위력!!

↑교복을 갖게 된 아냐는 한참이나 의상실에서나 홀로 패션쇼를 개최! 너무 기뻐서 입은 채로 집에 돌아가기로 한다.

"내가 할 수 있는 일을 힘껏 해야지!"
(요르)

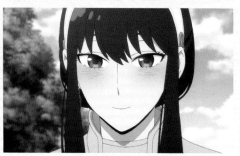

←아냐를 지켜냄으로써 자기만의 방식으로 어머니 역을 소화하기로 결의한다.

GUEST CHARACTER
거리의 불량배들

이든 칼리지 교복을 입고 돌아다니는 아냐를 타깃으로 삼은 4인조 젊은이들. 아냐를 붙잡은 선글라스 낀 남자는 장바구니로 얻어맞고 기절. 남은 패거리도 요르의 박력에 겁을 먹고 도망쳤다.

←자신이 특대생이 되는 작전을 반쯤 포기한 아버지에게 아냐는 적잖이 쇼크를…?

드디어 입학! '친구친구 작전' 발동

이든 칼리지 입학식 날. 그리고 로이드의 마음속에는 임무를 위한 또 하나의 플랜, '친구친구 작전'이. 아냐가 임무의 표적인 차남, 다미안과 친해지게 만들어서 직접 도노반과 접촉하고자 하는 작전이다. 로이드의 의도를 파악하고 임무에 도움이 되려던 아냐였지만, 다미안의 처사에 화가 난 나머지 필살 펀치를 먹이고 말았다…!

"…훗." (아냐)

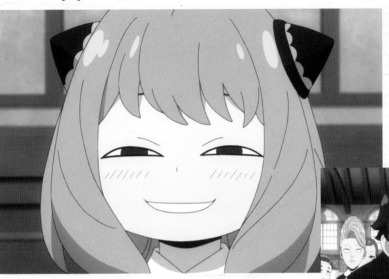

←다미안에게 불쾌한 소리를 들어도 웃어서 넘길 수 있는 어른의 여유. 요루가 해 준 조언을 실천하는 아냐였지만 이 독특한 미소 때문에 더욱더 상대의 분노를 사게 된다….

↓자신을 바보 취급한다며 아냐에게 분노하는 다미안. 냉정함을 잃으면서 비방의 수준도 유치해진다.

↑아냐의 필살 펀치가 작렬! 어린이의 펀치라는 게 믿기지 않는 이 위력은 요루의 지도의 산물?!

↑특대생이 목표였을 터인데 첫날부터 〈토니토〉를 획득! 아버지를 볼 낯이 없다….

↑난처해진 나머지 '베키를 위해 대신 화를 냈다'고 지어낸 아냐의 변명을 진심으로 받아들인 베키는 감동의 눈물을!!

'나를 위해…?!' (베키)

특 / 기 / 사 / 항

● 임무를 좌우할
〈스텔라(별)〉와 〈토니토(번개)〉

〈스텔라(별)〉와 〈토니토(번개)〉란 각각 학업과 과외활동 등의 성과로서 학생에게 수여하는, 학교의 독자적인 포상 및 벌이다. 〈스텔라〉를 8개 획득한 자는 이든 칼리지의 특대생인 '임페리얼 스칼라(황제의 학생)'로 불리며 갖가지 특전이 주어진다고 한다. 반대로 〈토니토〉를 8개 받으면 곧바로 퇴학 처분을 받게 된다!

아냐에게 〈스텔라〉 8개를 받게 하는 것이 임무의 목적인데… 아무래도 〈토니토〉를 모으게 될 것 같은 예감만?

01 ▼ 02 ▼ 03 ▼ 04 ▼ 05 ▼ 06 ▼ 07 ▼ 08 ▼ 09 ▼ 10 ▼ 11 ▼ 12 ▼

STORY REPORT
▶MISSION : 7
표적은 차남

각본 : 카와구치 토모미/그림 콘티 : 후루하시 카즈히로/연출 : 호리구치 카즈키/총 작화 감독 : 아사노 쿄지/
작화 감독 : 마츠오 유우, 오카 이쿠미/원화 작화 감독 보좌 : 오카모토 타츠아키, 이마이 쇼타로

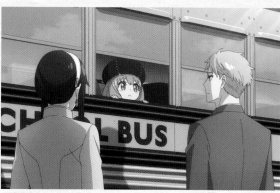

↑스쿨버스가 출발하기 직전까지 신신당부하는 로이드. 진지한 얼굴로 끄덕이는 아냐였지만 로이드는 여전히 걱정되는 기색이다. 세계 평화가 걸린 화해 작전, 과연 성공할 것인가!

▌▌미션 '다미안에게 사과하기'
플랜B를 달성하기 위해 다미안에게 사과하기로 마음먹고 등교하는 아냐. 자꾸만 가로막는 베키 때문에 고전하면서도 마침내 다미안에게 사과하는 데 성공하지만…?!

↑등교하자마자 마주치지만 사과할 기회는 찾아오지 않고.

"나는 아냐 편이니까!
무슨 일이 있어도 지켜줄게!" (베키)

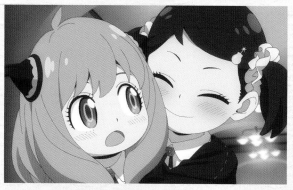

←반 아이들의 험담을 듣고 위축되는 아냐를 유일한 아군인 베키가 격려한다. 즐거운 학교 생활의 예감!

←로이드가 화해를 유도하는 방식은 매우 유머러스. 정원수나 다른 학생 등에 붙인 쪽지 등으로 행동을 재촉한다!

↑처음 느끼는 감정에 심장의 고동이 멈추질 않아! 폭언을 쏟아 내고 달려가 버리는 다미안이었지만 그의 얼굴은 홍당무. 화해 작전, 성공…?

←드디어 사과를 건네는 아냐. 유인과 에밀이 머릿속으로 늘어놓는 욕설에 눈물을 흘려서, 의도치 않게 매우 반성하는 듯한 모습이.

"아냐는 사실 너하고 사이좋게 지내고 싶어…!" (아냐)

특／기／사／항

● 다양한 종류의
아냐를 향한 욕설

아냐를 향한 에밀과 유인의 폭언들. 입으로 말하지는 않았지만, 마음을 읽은 아냐는 눈에 눈물이 맺힌다. 그 모습을 보고 착각했는지, 세 사람은 크게 감동한다….

유인이 "무슨 뿔인지 머리 장식은 구려 가지고."라고 하자 괴로운 표정을 짓는 아냐.

그 밖에도 "너구리처럼 생긴 서민." 등. 1학년치고는 기발한 어휘들이 이어졌다.

아버지, 공부하기 싫어하는 아냐에게 쩔쩔

플랜B를 단념한 로이드는 아냐의 성적 향상을 목표로 공부 특훈을 개시한다. 일말의 타협도 허용하지 않는 그의 자세에 아냐는 반발. 자기 방에 틀어박히지만 세계 평화와 아버지를 위해서 홀로 공부를 다시 시작한다.

↑ 어찌됐든 공부가 체질이 아닌 아냐. 완벽하고 초인인 아버지와 무조건 암살과 연관 짓는 어머니에게 둘러싸여서 머리는 터지기 직전!

↑ 학습 의욕이 왕성한 동생과는 대조적으로, 요르는 공부가 젬병. 오히려 그녀의 존재가 동생의 향상심으로 이어진 듯하다.

↑ 로이드가 상태를 살피러 들어가 보니 아냐는 잠들어 있었지만, 책상에는 공부하던 흔적이. 싫어하면서도 로이드에게 도움이 되고자 아냐 나름대로 노력 중이었으리라. 냉철한 첩보원도 저도 모르게 미소를 지었다.

"진짜 가족이 있다면, 어떤 기분일까." (로이드)

↑ 요르가 결혼했다는 이야기를 듣고 동요를 감추지 못하는 젊은 남성. 그의 정체는 요르의 동생, 유리 브라이어!

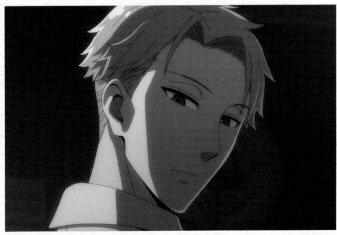

—딸을 침대에 눕히고 이불을 덮어 주는 모습은 그야말로 아버지 그 자체. 평소의 쿨한 표정을 지은 채로, 어딘가 쓸쓸하게 가족에 대해 생각하고 있었다.

►MISSION : 8
대비밀경찰 위장 작전

각본 : 아마자키 리노/그림 콘티 및 연출 : 이마이 유키코/총 작화 감독 : 시마다 카즈아키/
작화 감독 : 타키하라 미키, 우시오 유이, 타무라 사토미, 나카타 미호/작화 감독 보조 : 타나카 유스케, 무라이 카오리, 이즈미 히로요

위장 부부, 유리의 방문에 대비하다

〈스텔라〉 획득을 향한 길은 순조롭다고 하기 어렵지만, 평온함을 유지하던 포저 가에 위기가 닥친다! 요르의 동생, 유리의 갑작스러운 방문. 위장 부부임을 알아차리지 못하도록 로이드는 갖가지 대책을 강구한다.

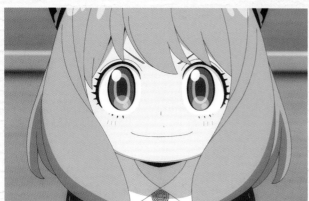

↑ '오퍼레이션 〈올빼미〉'의 핵심인 아냐의 성적은… 전도다난?! 수학이 특히 약한 듯.

"삼분의 삼!" (아냐)

↑ 임무의 진척을 보고하는 로이드의 이마에 식은땀이. 평소에는 냉정하고 침착한 첩보원이라도 초조함을 감출 수 없다.

"거짓말이 서툴러졌군." (실비아)

↑ '애정'이라는 꽃말을 갖는 새빨간 장미 꽃다발을 들고 나타난 유리. 이 대량의 꽃의 숫자가 누나에 대한 애정을 고스란히 드러낸다.

↑ 진짜 부부임을 증명하기 위해 늘어놓은 잉꼬부부 세트를 보고 본인들이 얼굴을 붉히고 마는 위장 부부. 아직 마무리가 엉성하다?

특 / 기 / 사 / 항

● 가족에게도 말하지 못하는 유리의 진짜 직업

유리는 외무성에 취직 후, 국가보안국으로 이동. 국방과 관계된 중요하면서도 더러운 짓도 서슴지 않는 일이기 때문인지, 유리는 누나에게도 이 사실을 숨기고 있다.

서로에게 비밀을 안고 있는 남매지만 둘의 사이는 지극히 양호. 요르는 훌륭한 동생을 자랑으로 여기는 듯하다.

상큼한 외모와는 반대로 냉혹함이! 수단을 가리지 않는 심문 스타일로 직장에서는 기대를 한몸에 받고 있다.

01 ▼ 02 ▼ 03 ▼ 04 ▼ 05 ▼ 06 ▼ 07 ▼ 08 ▼ 09 ▼ 10 ▼ 11 ▼ 12 ▼

GUEST CHARACTER

짐 헤이워드
● CV: 타카하시 신야

요르가 근무하는 시청의 재무부 직원. 서류를 빼돌리고 있던 탓에 스파이 혐의로 비밀경찰에게 연행됐다. 유리에게 심문을 당하는데….

소위
● CV: 토라시마 타카아키

비밀경찰 소속 소위. 언제나 중위를 수행하는 충성심 넘치는 부하. 유리를 '어린애'라고 부르며 그의 실력을 의심하는 듯한 모습을 보인다.

집요한 유리! 위장 부부의 위기?!

싱글벙글 웃으며 대화하면서도 결코 경계를 풀지 않는 유리와 로이드. 얼핏 화목해 보이는 식탁은 다양한 의도가 교차하는 전장 그 자체! 유리의 본성을 파헤치려는 로이드는 대화 도중에 그의 정체를 알아차리고 말았다.

↑ 첫 대면은 두 사람의 악수로 시작됐다. 평온 그 자체로 보이지만, 서로의 속내는 과연 어떨지!

↑ 유리가 결혼 사실을 숨긴 이유를 묻자 요르는 준비해 놨던 '딱 알맞은 핑곗거리'를 내놓는다!

"까… 깜박 잊어버려서!" (요르)

"나보다 더 누나를 잘 보호할 수 있는 놈이라야 해." (유리)

↑ 유리는 한결같이 누나를 사랑하며 지키고자 노력했다. 오랜 세월의 노력을 무시당했다고 느낀 그는 로이드에게 노골적으로 적의를 드러낸다.

↑ 요르가 로이드를 '로이'라 부른다고 지레짐작하고 친밀한 관계라는 사실을 질투하는 유리는 와인을 벌컥벌컥 들이켠다!

↑ 부부 사이를 의심한 유리가 두 사람에게 키스할 것을 요구. 즉각 대응하는 로이드를 보고 얼굴이 새빨개진 요르!

↑ 유리가 비밀경찰 소속임을 간파한 로이드. 경계를 강화하는 한편, 그 입장을 이용하기 위해 유리의 동향을 살핀다.

STORY REPORT
▶MISSION : 9
러브러브를 과시하라

각본 : 카도 호노카/그림 콘티 및 연출 : 카타기리 타카시/총 작화 감독 : 아사노 쿄지/작화 감독 : 시모죠 유미, 이자와 타마미, 미야카와 치에코

↑ 긴장을 술기운으로 상쇄시킨 요르는 로이드를 밀쳐 넘어트리고 입술을 가져가는데…. 미션 성공인가?!

▌러브러브 미션의 결말은…?!

진짜 부부임을 증명하기 위해 키스하려는 로이드지만…. 둘을 말리려던 유리를 술에 취한 요르가 실수로 날려 버리고, 카오스가 극에 달한 저녁 식사는 막을 내렸다.

←사랑하는 누나의 입술이 로이드에게 빼앗기기 직전인 순간, 어린 시절을 떠올리고는 저도 모르게 눈물을 흘리고 마는 유리.

"안 돼애—!!" (요르)

←피 흘리는 유리와 다리가 후들후들 떨리는 요르가 서로를 부축한다. 두 사람의 유대가 얼핏 보이는 듯하다.

↑로이드를 때리려던 요르의 손은 키스를 막으려고 끼어든 유리에게 직격! 성인 남성을 날려 버리는 파워!

←로이드는 요르를 행복하게 해 주겠다고 유리에게 약속한다. 감동한 것 같은 얼굴로 쳐다보는 남매.

"우리 둘이서 함께 요르 씨를 행복하게 해 줍시다!" (로이드)

특／기／사／항

●브라이어 남매의 유대

누나를 끔찍이 아끼는 유리는 요르를 행복하게 해 주겠다는 목표가 있었다. 유일한 혈육이자 부모 대신 자신을 키워 준 요르를 향한 감사의 마음이 그 삶의 원동력이었다. 유소년기부터 길러진 유대는 두 사람을 단단히 묶어 주고 있다.

상으로 해 준 뽀뽀에 표정이 밝아진다. 당시부터 사랑이 깊어서 요르에게 프러포즈를 하기도.

학교 시험에서 일등을 차지하고는 의기양양하게 시험지를 꺼내 보이는 유리. 어릴 적부터 우수했던 모양이다.

GUEST CHARACTER

몹 소위(프랭키)
● CV : 요시노 히로유키

비밀경찰 몹 소위로 분장한 프랭키. 캐릭터 설정이 본인 성격에 맞는지, 박진감 넘치는 연기를 선보인다.

번즈 과장
● CV : 코바타케 마사후미

시청에 근무하는 요르의 상사. 여직원들 사이에서 평판이 좋지는 않아서 잡담 중 뒷담화의 표적이 되는 경우도 적지 않다.

↑ 요르를 의심하는 로이드의 마음을 읽고 요르를 감싸주려 한 아냐였지만…?

의혹을 불식! 요르의 뒤를 캐라

유리가 비밀경찰임을 알아챈 로이드는 요르에게도 의심의 시선을 보낸다. 한편, 요르는 형편없는 자신에게 낙담. 그리고 도청과 심문을 통해 요르를 둘러싼 의혹을 풀고자 하는 로이드. 아냐는 전보다 더 가까워진 두 사람을 보고 미소를 지어 보였다.

↑ 신상을 캐기 위해 요르의 옷깃에 도청기를 다는 로이드. 잠시 주저하는 모습도 보였지만 국가를 짊어진 입장인 이상, 상대가 누구든지 경계를 늦추는 일은 없다.

↑ 아이가 하는 말에 때때로 정신이 번쩍 드는 것은 가짜든 진짜든 부부에게는 흔한 일인 듯하다.

"아버지와 어머니는 사이좋게 지내지 않음 안 돼."
(아냐)

↑ 비밀경찰로 분장해 요르의 본성을 파헤치려 하는 로이드. 유리가 비밀경찰이라는 걸 안다면 바로 수습될 상황으로 요르를 몰아넣는다!

↑ 낙담하는 요르를 격려하려 하는 로이드. 진의를 모른 채 요르는 순수한 미소를 짓는다.

"결혼 상대가 로이드 씨라서 정말 다행이에요!" (요르)

↑ 결백을 주장하며 의연한 태도를 취하는 요르. 가족까지도 감싸는 모습을 보이자 로이드는 결백하다고 판단. 의혹은 다 풀린 듯하다.

STORY REPORT

►MISSION : 10
피구 대작전

각본 : 타니무라 다이시로/그림 콘티 및 연출 : 타카하시 켄지/총 작화 감독 : 아사노 쿄지/
작화 감독 : 시모죠 유미, 이자와 타마미, 미야가와 치에코, 무라카미 타츠야, 난토 토시유키

←엘레강트한 학생 육성을 지향하는 헨더슨은 매일 아침의 루틴도 우아하다.

〈스텔라〉 획득을 목표로 특훈!
피구 반 대항전에서 활약한 MVP 학생에게 〈스텔라〉가 수여된다는 소문이 돈다. 특대생이 목표인 포저 가족은 MVP를 노리고 특훈을 개시. 마침내 결전의 날을 맞이했다!

"필살기로 스타를 캐치하는 겁니다!" (요르)

↑아냐에게 '필살기'를 가르치고자 특훈을 개시하는 요르. 매우 하드한 훈련을 준비했는데, 과연 아냐는 따라올 수 있을까…?

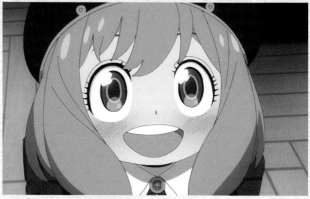

↑기합은 충분! 로이드의 임무를 돕기 위해서 아냐도 〈스텔라〉를 노린다!

"스타 캐치 아냐! 열심히 할래!" (아냐)

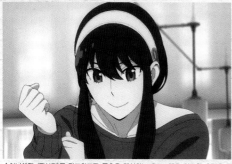

←MVP를 차지하기 위해 의욕을 불태우는 다미안. 동료들의 도움도 빌려서 과감하게 승부에 임한다.

→요르의 고된 특훈을 견뎌낸 아냐의 눈은 〈스텔라〉를 확실하게 포착하고 있다!

특/기/사/항

●저마다의 특훈 프로그램
〈스텔라〉 획득을 목표로 아냐를 포함한 학생들은 피구에 특화된(?) 트레이닝을 개시. 기초 체력 향상을 도모하는 자도 있는가 하면 새로운 필살기를 개발하는 자도 있는 등, 각각 학생들이 품은 의욕의 정도를 엿볼 수 있다.

복근 운동으로 시작해 러닝, 공 던지기, 이미지 트레이닝, 마지막으로 폭포 수행이라는 가혹한 특훈.

다미안의 특훈도 몹시 치열했다. 절벽 오르기와 교란 작전 등 머릿속으로 그리는 이미지만큼은 무시무시하다.

STORY REPORT • MISSION

01 ▼
02 ▼
03 ▼
04 ▼
05 ▼
06 ▼
07 ▼
08 ▼
09 ▼
10 ▼
11 ▼
12 ▼

GUEST CHARACTER

빌의 아버지
● CV : 야스모토 히로키

인민군 육군 사령부 소령이자 빌 왓킨스의 아버지. 아들에게 큰 기대를 걸고 있으며 이든 칼리지의, 그리고 나아가서는 나라의 영웅이 되기를 바란다.

앞을 막아서는 벽! 마탄의 빌!!

마침내 피구 대결이 개막. 데미안과 친구들은 특훈의 성과를 보여 주지만 상대 팀의 빌 때문에 고전한다. 경기 막판에 아냐는 요르에게서 배운 필살기를 쓴다!

←최대의 강적, 빌이 던지는 공의 위력에 겁먹은 베키와 학생들. 한 번에 여러 명을 아웃시키는 마구(魔球)에 당해서 눈물이 절로 나온다!

"우연이 아니야." (빌)

↑빌의 마음을 읽어서 공을 화려하게 피하는 엘레강트 회피!

↑경이적인 육체에서 터져 나오는 강속구로 상대 팀을 몰아붙이는 빌. 본인의 힘에 절대적인 자신이 있어선지 의기양양한 표정이다.

↑시합 중에 넘어진 아냐를 보호하고자 스스로를 희생해 공을 막는다!

↓쓰러져 간 동료들과 데미안의 원수를 갚기 위해 요르의 가르침을 떠올리는 아냐. 차근차근 쌓아 나간 특훈 끝에 손에 넣은 필살기, '스타 캐치 애로ー!!!'를 선보일 순간!

↑필살기는 불발로 끝나고, 아냐네 반은 맥없이 패배. 아연실색한 데미안과 친구들.

"지금이 바로 필살의 슛을 쏠 때!"
(아냐)

►MISSION : 11
〈별〉

■ 각본 : 아마자키 리노/그림 콘티 및 연출 : 아카이 토시후미/총 작화 감독 : 타카다 아키라/작화 감독 : 야마구치 사토시, 우에타케 유아, 요네자와 사오리, 타요리 마사후미 ▶

아냐의 용기로 임무 전진!
성적이나 운동 능력을 통해서 〈스텔라〉를 딸 확률은 낮다고 생각한 로이드는 아냐를 봉사 활동에 데려간다. 병원에서 소년의 목숨을 구한 아냐는 멋지게 〈스텔라〉를 얻는다.

"일단 이 줄 풀어 줘."

(아냐)

↑ 공부를 싫어하는 아냐에게 미술과 음악, 스포츠도 도전시켜 봤으나 차례차례 실패! 머리를 감싸 쥐는 로이드지만 어째선지 아냐는 의욕이 충만하다.

← 물에 빠진 소년을 구하려고 풀장에 뛰어든 아냐. 위기일발의 순간에 로이드가 두 사람을 구한다.

↑ 자원봉사도 서툰 아냐에게 간호사도 격분!

↑ 인명 구조가 높은 평가를 받아 1학년 중에서 처음으로 〈스텔라〉를 따낸 아냐. 자신감 넘치는 표정이 환하게 빛난다!

"테러를 미연에 방지했을 때처럼 자랑스러운 기분이다."

(로이드)

← 아냐가 〈스텔라〉를 획득하자 웃어 보이는 로이드. 임무와는 상관없이 기쁨이 새어 나온다.

GUEST CHARACTER

풀장 지도원

●CV : 오오이 마리에

켄의 재활 치료를 돕는 풀장 지도원. 눈을 뗀 사이 켄이 물에 빠지지만 아냐가 달려올 때까지 알아차리지 못했다.

켄

●CV : 키요토 아리사

다리를 다쳐서 치료 중인 소년. 발이 미끄러져서 병원 풀장에 빠지고 만다. 재활 치료를 받는 것에 약간 소극적인 듯하다.

01 ▼
02 ▼
03 ▼
04 ▼
05 ▼
06 ▼
07 ▼
08 ▼
09 ▼
10 ▼
11 ▼
12 ▼

'플랜 B' 를 위해서, 개를 키우고 싶어

〈스텔라〉를 획득한 아냐는 베키에게 자신을 '스타라이트 아냐'라고 부르게 하는 등, 콧대가 높아진다. 상으로 무엇을 받고 싶으냐는 질문에 아냐가 내린 결론은 개를 키우는 것! 세계 평화로 이어질 것이 틀림없다?!

↑ 득의양양하게 〈스텔라〉를 교복에 달고, 베키에게 자신을 별명으로 부를 것을 강요하는 아냐.

"스타라이트 아냐' 라고 불러."

(아냐)

특 / 기 / 사 / 항

●차남과 친구친구 작전

아냐가 마음속에 그리는, 100% 성공할 멋진 계획. 아냐에게 상으로 개를 기르게 해 주면 세계 평화가 지켜진다?!

아냐와 다미안의 개들이 함께 놀도록 데스몬드 가에 초대해 줄 것이다… 아마도!

로이드와 다미안의 아버지, 데스몬드가 대화를 나눔으로써 전쟁은 사라지고 세계는 평화로워진다… 아마도!

↑ 반 아이들이 부정한 방법을 썼을 것이라고 아냐를 욕하자 그녀를 감싸는 다미안. 그런 반면에, 남들보다 몇 배는 더 원하는 〈스텔라〉를 아냐가 먼저 획득한 것이 분해서 참을 수 없는 모양이다.

"요행이 아니라서 더욱, 그런 난쟁이 똥자루한테 뒤처진 게 분하다고…!"

(다미안)

↑ 로이드와 요르가 생각하는 개는 난폭하고 우람해서 하나도 귀엽지 않아! 울상이 된 아냐는 자그마한 개를 원하고, 가족은 주말에 펫 숍에 가기로 한다. 조만간 만나게 될 애견을 상상하며 기쁜 표정을 짓는 아냐.

↑ 부자인 베키가 받은 상들은 하나같이 대단한 것들뿐. 전투기와 전차 등, 역시 군수기업 CEO의 영애!

↑ 개를 기르고 싶다고 하는 아냐에게 사육의 어려움을 가르쳐주는 요르. 세계 평화가 걸려 있지 않더라도 개를 기를 때는 신중하게.

STORY REPORT
▶MISSION : 12
펭귄 파크

각본 : 타니무라 다이시로/그림 콘티 : 키타가와 토모아, 하라시나 다이키/연출 : 키타가와 토모아/총 작화 감독 : 시마다 카즈아키/작화 감독 : 하라시나 다이키

평범한 아버지를 연기하면서 수족관 임무!

가정에 불화가 있는 것 아니냐며 이웃 주민들이 의심한다는 것을 알게 된 로이드는 급하게 수족관으로 놀러 갈 계획을 세운다. 수족관에서는 갑자기 날아든, 테러리스트에게서 정보를 탈환하는 임무를 소화하는 동시에 원만한 가족을 연기하는 데 성공한다!

↑ 수족관으로 향하는 길에도 새로운 임무가 날아든다.

→ '오퍼레이션 〈올빼미〉' 외에도 신규 임무를 소화하는 매일에 피폐해진 로이드. 생기 없는 표정을 보여준다.

"물고기—!!" (아냐)

↑ 로이드의 일솜씨에 주위 사람들은 '엄청난 신입'이라며 경악!

↓ 새로운 임무를 마치고 만신창이가 되어 가족 곁으로 돌아온 로이드였지만, 두 사람의 미소를 보고는 세계 평화를 향한 신념을 다시금 강하게 다졌다.

↑ 수족관의 거대한 수조를 보고 매우 흥분하는 아냐. 한시도 멈춰 서지 않고 신이 나서 관내를 구경 다닌다!

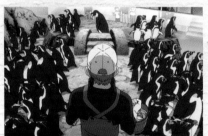

↑ 아냐가 유괴되는 상황이라고 오해한 요르는 상대 조직 남성을 강렬한 발차기로 격파! 의도치 않게 로이드를 서포트.

"아이들이 울지 않는 세계를, 전쟁이 없는 세계를 유지하는 것이 내 사명…!" (로이드)

STORY REPORT ● MISSION

01 ▼
02 ▼
03 ▼
04 ▼
05 ▼
06 ▼
07 ▼
08 ▼
09 ▼
10 ▼
11 ▼
12

GUEST CHARACTER

◆ 적 조직의 남성
●CV : 오카이 카츠노리
캡슐을 회수하러 온 적 조직의 남성. 대학 교수로 변장했지만, 로이드에게 정체를 간파당한다.

◆ 페얼스
테러리스트가 신형 화학 병기의 제조법이 담긴 캡슐을 삼키게 해서 정보 밀수에 이용한 펭귄.

◆ 치프 사육사
●CV : 사쿠마 모토키
수족관의 펭귄 담당 치프. 가끔 헷갈리기도 하지만 모든 펭귄들을 구분할 수 있다.

◆ 신입 사육사
●CV : 토라시마 타카아키
로이드가 변장한 신입 사육사. 근무 첫 날임에도 로이드가 세운 공적에 의해 느닷없이 치프로 승진.

비밀 조직
〈피츠〉에 신입이 들어오다
로이드에게 받은 펭귄 인형과 스파이 놀이를 시작한 아냐. 로이드는 장난을 친 아냐를 혼내지만 아냐는 울음을 터트리더니 급기야 학교를 그만두겠다는 소리까지 해 버린다! 곧바로 기분을 풀어 주기 위해 분투하게 되는데…!

←비밀조직 〈피츠〉에 신입이 들어올 때마다 치르는 의식을 거행하는 아냐. 땅콩 1개를 나눠 먹는 것이 중요하다.

"아버지도 어머니도 미워—!!
아냐 가출할래—!!"
〈아냐〉

↑서럽게 우는 아냐를 달래려고 스파이 놀이에 참가하는 로이드와 요르. 목소리 변조까지 본격적!

↑로이드의 방에 들어가려 했다가 혼나고 만다. 부모님의 방은 여러모로 위험…!

"…스파이는…
눈에 띄어선
안 된다…."
〈로이드〉

←역할 놀이를 계속하면서 시내로 나온 포저 가족. 스파이는 결코 눈에 띄어선 안 되는데….

〈황혼〉의 짤막 리포트 첨부

포저 가족
◄ 진전도 ►
중간보고

1쿨 종료 시점에서 로이드, 아냐, 요르 3인의 신뢰 관계와 차츰 보이기 시작한 가족의 과제, 포저 가족의 현 상황을 〈황혼〉의 짤막 리포트와 함께 보고한다.

항목 1 ◎ 위장 가족

● 가족 내 신뢰 관계 ●

처음에는 손발이 맞지 않았지만 교류를 거듭하며 신뢰를 얻다

초일류 첩보원에게는 미지의 존재인 '가족'. 로이드는 의도를 파악하기 어려운 아냐와 요르의 언행이나 평범한 가족으로서의 거리감에 당황하기도 한다. 하지만 계속 함께 사는 동안 변화가 싹트기 시작했다.

↑유리의 숨겨진 일면을 알게 된 로이드는 요르의 정체를 의심한다. 변장해서 심문을 시도한 적도.

←아냐에게 특훈을 해 주는 요르. 딸은 어머니의 강함을 신뢰하고, 어머니 역시 특훈을 돕는 기쁨을 느끼고 있다.

● 주변 인물의 평판 ●

이웃이 가정 내 불화를 의심하기도 하지만 대체로 높은 평가를 받다

로이드가 너무 많은 스파이 임무에 투입되어 가족과 보내는 시간이 줄어들자, 이웃에 사는 부인들에게 가정 내 불화를 의심받기도 했다. 수족관으로 데려가 좋은 아버지의 모습을 보임으로써 원만히 해결하지만, 업무량 조절은 필요하다.

→셋이서 힘을 합쳐 날치기범을 체포해 피해자에게 감사 인사를 받는다. 그답지 않게 쑥스러워하는 로이드의 모습도 볼 수 있었다.

←요르의 동생 유리는 비밀경찰. 위장 결혼을 의심받지는 않았지만, 계속해서 경계해야 할 상대이다.

● 가족으로서 극복한 일 ●

이든 칼리지의 3자 면접과 유리의 방문을 무사히 넘기다

이든 칼리지의 입학시험 과목인 3자 면접, 성에서 거행된 파티, 수족관 나들이 등 셋이서 다양한 이벤트를 경험했다. 그때마다 포저 가족의 신뢰 관계는 차츰 강해진 것으로 생각된다.

→3자 면접에서 아냐가 압박 면접을 당하자 부모로서의 분노가 폭발. 로이드도 요르도 진짜 가족 같은 반응을 보였다.

←부부의 강한 애정을 유리에게 과시하기 위해 로이드에게 키스를 하려고 다가간 요르. 결국 미수에 그쳤지만, 위장은 성공.

위장 작전에 있어서 주변의 불신은 치명적…. 계속해서 전력으로 임해야 한다. 우리 집의 위기는 세계의 위기.

항목 2 ◎ 오퍼레이션 〈올빼미〉

입학과 인맥 만들기는 성공
〈스텔라〉와 〈토니토〉는 1개씩
플랜B도 진행 중이지만…

입학하자마자 〈토니토〉를 받는 돌발 상황도 있었지만, 신입생 중에서 가장 빠르게 〈스텔라〉를 획득해서 만회. 친구도 생겨서 일단은 즐거운 학교생활을 보내고 있다. 하지만 가장 중요한 다미안과의 사이가 나쁜 것이 걱정거리.

↑ 헤엄을 못 치는데도 불구하고 물에 빠진 아이를 위해 풀장에 뛰어든다. 로이드도 이 선행에는 칭찬을 아끼지 않았다.

←아냐와 다미안은 자주 싸움을 벌인다. 관계 회복에는 제삼자의 도움이 필수일 듯.

 '친구친구 작전'은 무참히 실패…까지는 아니지만, 정공법인 특대생이 될 가능성을 조금이라도 늘려야 해.

항목 3 ◎ 가족 저마다의 과제

아냐→특대생이 되기 위해 우선은 학교생활에 충실할 것
요르→평범한 아내와 어머니를 연기할 수 있을까?

평상시의 태도도 면밀히 채점되는 이든 칼리지. 아냐는 일단 견실한 학교생활을 보내는 것이 중요하다. 요르는 동료에게 위장 결혼을 의심받지 않을 수준까지 아내와 어머니를 연기해 낼 만한 행동거지와 가사 스킬이 요구된다.

↑ 언젠가 고성을 임대했던 날처럼 공부에 대한 의욕을 지속시키기 위해서는 때때로 '사탕'을 주는 것도 중요하다.

→시청 동료에게 놀림받기도 했지만 로이드와 결혼한 이후로는 관계에 변화도 엿보인다.

 아냐의 학업도 요르 씨와의 위장 결혼도 전부 임무의 성공 여부와 이어진다. 상황 개선에 힘써야….

항목 4 ◎ 앞으로 염려되는 사항

아냐와 급우들의 관계
유리의 동향, 펫 문제 등

'친구친구 작전'을 실현시키기 위해서는 첫째로 다미안과의 사이를 돈독히 하는 것이 매우 중요. 펫이 그 타개책으로 생각된다. 그리고 모든 작전은 '평범하고 선량한 가족'을 연기하는 것에 입각한다.

→첫인상이 최악인 두 사람. 학교생활을 계속하면서 관계가 호전되기를 기대하고 싶다.

←로이드를 적대시하는 유리로 하여금 경계심을 얼마나 풀게 하느냐도 빼트릴 수 없는 과제.

 전쟁이 없는 세계를 유지하는 것이 나의 사명.
멈춰 서 있을 여유 따위 없지만… 조금은 휴가를—.

 〈스텔라〉를 1개 획득했다고는 하나 낙관할 수 있는 상황도 아냐.
조속히 임무를 진행하라, 〈황혼〉. 닳아서 없어질 때까지 일해.

↑ 다미안은 본가에 애견이 있다. 포저 가에 펫이 있다면 그걸 핑계 삼아 집을 방문할 가능성이…?

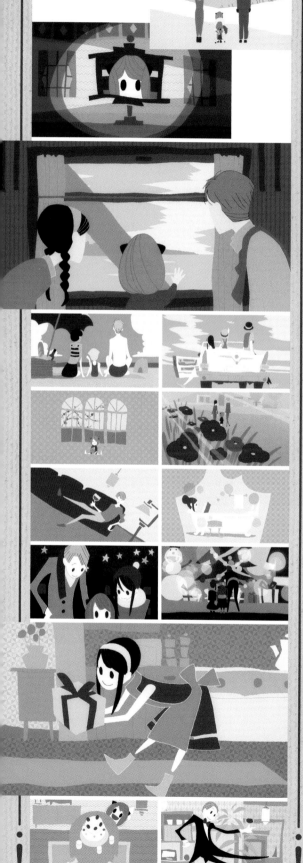

OPENING
ANIMATION GALLERY

그림 콘티 및 연출 이시하마 마사시 작화 감독 아사노 쿄지
오프닝 주제가 오피셜 히게 단디즘(Official髭男dism)「Mixed Nuts」

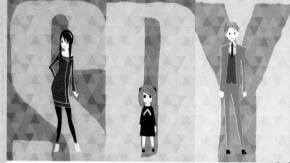

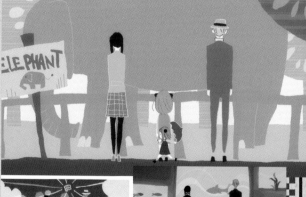

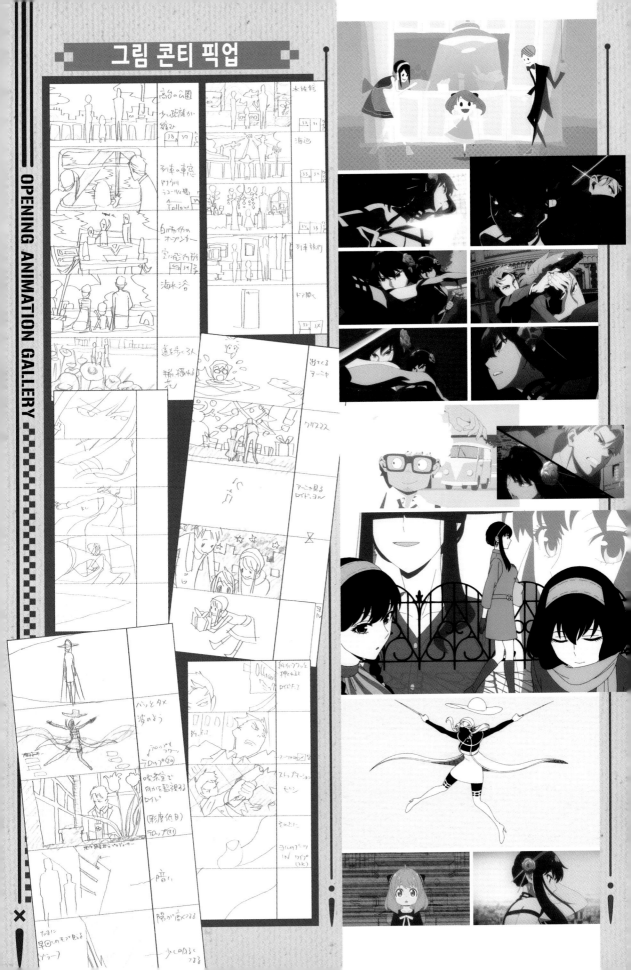

ENDING
ANIMATION GALLERY

그림 콘티 및 연출 니시고리 아츠시 작화 감독 시마다 카즈아키

엔딩 주제가 호시노 겐 「희극」

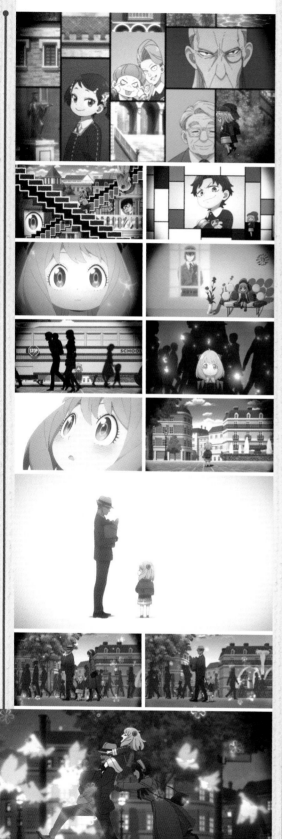

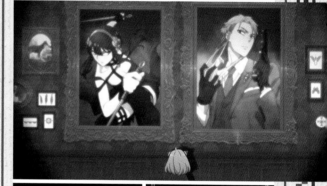

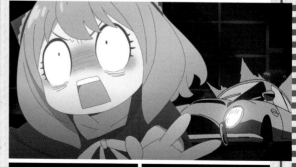

세계관과 어울리는 주제가를 만들어 『SPY×FAMILY』의 인기 상승에
지대한 역할을 한 두 아티스트. 곡에 담긴 마음을 들어 보았다.

오프닝 주제가 「Mixed Nuts」

오피셜 히게 단디즘

1 제목에 담은 의도를 알려 주세요.

아냐가 땅콩을 좋아한다는 설정이 어린이인데도 늙은이 입맛 같아서 좋다는
생각이 들었어요. 문득 저도 평소에 자주 먹는 믹스 너츠 안에 땅콩이 들어
있다 싶어서 알아봤더니, 다른 견과류는 나무에서 자라지만 땅콩은 땅속에서
자란대요. 생김새는 비슷해도 사실 땅콩만은 다른 종류로 분류되더라고요.
그게 이번 작품의 테마인 정체를 숨기면서 가짜 가족을 연기하고, 진짜 가족
처럼 뭔가에 맞서 가는 재미가 있다는 점, 그리고 진짜냐 아니냐보다도 자신
에게 찾아오는 행복과 기쁨이 있으면 그것만으로 좋지 않겠냐는 점과 비슷함
을 느껴서, 작품에 담긴 메시지를 생각하며 제작했습니다.

**2 가사와 멜로디는 어떠한 발상으로
만들어졌나요?**

로이드, 아냐, 요르, 세 사람은 뛰어난 능력을 지녀서 멋있는 부분은 틀림없
이 존재하죠. 하지만 가족으로서는 다들 어딘가 부족한 점이 있어서 생기는
명랑함과 훈훈한 분위기가 반전 매력으로 잘 어우러진 노래가 되었으면 좋겠
다는 생각으로 제작했습니다.
가족이라고 해서 아무것도 숨기지 않은 채로 살 수 있느냐고 한다면 꼭 그렇
지는 않다고, 숨기면 뭐 어떠냐고 생각하거든요. 온 세상의 다양한 형태로 살
아가는 가족들을 긍정하고, 그 멋짐을 기릴 수 있는 노래가 되길 바라면서 가
사를 썼어요.

**3 작품과 관련된 단어나 문장이 곳곳에 존재합니다만,
마음에 드는 부분은?**

'속이 더부룩해져' 입니다.
제가 소화 능력이 좋은 편이 아니라 자주 속이 더부룩해져서 이런 가사가 나왔는데요.
(원작에서)커피는 블랙파인 로이드가 위벽 손상을 막기 위해 우유를 넣는 장면을 보고,
그만큼 마음을 졸이며 매일을 보낸다는 것이 일상의 기호 식품으로 드러난다는 묘사구나
싶었어요. 그것에 크게 공감하고, 노래와의 연관성을 느꼈습니다. 특히 마음에 드는 부분
이에요.

**4 처음으로 오프닝 애니메이션을
시청했을 때의 감상을 들려주세요.**

멋짐에 판타지가 뒤섞여 있는 것이. 이번 노래로 밴드로서 하고 싶었던 일
과 영상이 정확히 들어맞았다는 느낌이었어요.
저희 노래의 새로운 매력도 알아차릴 수 있는 오프닝으로 완성되어서 무척
기뻤습니다.

**5 TV 애니메이션 『SPY×FAMILY』에서 좋아하는
에피소드와 캐릭터를 가르쳐주세요.**

4화의 이든 칼리지 면접시험에서 아냐가 '지금의 엄마(요르)와 진짜 엄마 중 누가 좋으냐'는
심술궂은 질문을 받고 울음을 터뜨리는데, 그때 로이드와 요르가 격앙하죠. 〈황혼〉으로서는
언제나 냉정해야 하는데도요. 로이드와 요르가 가족을 소중히 여기는 마음을 엿볼 수 있어서
무척 감동받았던 장면입니다.

**7 「Mixed Nuts」를 만듦으로써 수확을 얻거나
새로운 경지가 개척되었나요?**

이 밴드로 이렇게 어려운 노래가 가능하다는 것을 새삼 알게 됐습니다.
무리라는 걸 알고 도전했는데, 멤버들이 저마다 그걸 상회하는 퍼포먼스를 보여 줬어요.
앞으로 이 밴드로 더 공을 들인 편곡을 해 나가는 게 가능하겠다는 것도 느꼈고요. 하고 싶은 일을 해냈
을 때 그것을 듣는 분들이 긍정적으로 받아들여 주셨다는 점도 기뻤습니다.

**6 「Mixed Nuts」를 발표했을 때
팬들의 반응은 어땠나요?**

지난번 「Editorial」 아레나 투어의 제일 마지막이었던 마츠에(松
江) 공연 때 처음 선보였는데요. 이미 관객들이 일체감을 갖고 노
래를 들어 주셔서, 이 노래가 가지고 있는 힘을 체감했어요. 많은
분들이 이 노래를 좋아해 주실 것 같다는 예감을 강하게 느낄 수
있었던 것이 기억납니다.

8 팬 여러분에게 메시지를 부탁드립니다.

원작의 일개 팬인 제가 노래 제작을 맡게 되면서 마치 팬을 대표해 노
래를 만드는 것 같은 기분으로 제작에 착수했어요. 솔직히 처음에는
불안하기도 했지만 이렇게 훌륭한 애니메이션에 참여하게 된 것을 매
우 기쁘게 생각하고요, 오프닝 주제가로서도, 이 밴드의 노래 중 하나
로서도 애청해 주시는 분들이 아주 많이 계셔서 행복합니다.

PROFILE

2012년 결성, 애칭은 '히게단'.
이 밴드명은 *수염이 어울리는 나이가 되더라도 누구나 가슴이 설렐 음악을 이 멤버끼리 쭉
만들어 가자는 의미가 담겨 있다.
2015년 4월 1st 미니 앨범 「러브와 피스는 네 안에」를 발매하면서 데뷔.
2018년 4월 메이저 1st Single 「노 다우트」로 메이저 데뷔를 이뤘다. 2021년에는 메이저
2nd 앨범 「Editorial」을 발매, 본인들에게 최대 규모인 아레나 투어 「오피셜 히게 단디즘 one-
man tour 2021-2022 -Editorial-」을 개최.
흑인 음악을 비롯해 다양한 장르를 기반으로 한 음악으로 전 세대로부터 꾸준한 지지를 모으고
있다.

*수염 남자(髭男, 히게단)에 dandyism을 덧붙인 팀명이기 때문.

ENDING SONG ARTIST

주제가 담당 아티스트 코멘트
엔딩 주제가 「희극」
호시노 겐

1 제목에 담은 의도를 알려 주세요.

『SPY×FAMILY』를 좋아하는 이유 중 가장 큰 이유가 '희극인 점'이었습니다. 희극이라는 단어에는 웃음의 요소만 있는 게 아니라 '인생은 비극이라는 전제에 입각해 그것을 웃음으로 승화한다'는 이미지가 있었어요. 작품에도, 제가 표현하고픈 세계와 노래의 이미지에도 딱 맞아서 이 제목으로 결정했습니다.

2 가사와 멜로디는 어떠한 발상으로 만들어졌나요?

아냐가 손을 잡으며 걸어가는 모습을 상상하며 BPM(템포)을 정해 작곡을 진행했어요. 가사는 제가 생각하는 자연스러운 가족상과 작품이 갖는 가족상에 공통점이 많았기 때문에 그걸 제일 우선시해서 작사했습니다.

3 작품과 관련된 단어나 문장이 곳곳에 존재합니다만 마음에 드는 부분은?

'피보다 진한 것, 마음들의 계약을'이라는 부분이 좋아요.

4 처음으로 엔딩 애니메이션을 시청했을 때의 감상을 들려주세요.

감동했습니다. 제가 상상하던 것이 그대로 구현됐다는 놀라움도 있었지만 세계관이 세밀하게 표현된 애니메이션이 매우 풍부해서 가슴이 벅찼어요.

5 TV 애니메이션 『SPY×FAMILY』에서 좋아하는 에피소드와 캐릭터를 가르쳐주세요.

물론 전부 좋아하지만…. 야마지 씨가 연기하신 헨리 헨더슨의 '엘레강트'가 완벽을 넘어 폭소였던 터라 굉장히 기억에 남아요.

6 「희극」을 발표했을 때 팬들의 반응은 어땠나요?

노래의 메시지와 사운드의 그루브를 순식간에 캐치해 주셔서 기뻤습니다.

7 「희극」을 만듦으로써 수확을 얻거나 새로운 경지가 개척되었나요?

지금도 YouTube의 댓글란은 전 세계의 이용자들이 남긴 다국어 댓글들로 가득해요. 무척 기뻤고 노래의 메시지를 알아듣고 반응해 주시는 분들이 계셔서, 음악은 정말로 문화의 차이마저도 뛰어넘는 것임을 느꼈습니다.

8 팬 여러분에게 메시지를 부탁드립니다.

「희극」이라는 곡을 즐겁게 들어 주셔서 감사합니다. 이 곡은 영원히 남으므로, 부디 포저 가족 이야기의 BGM으로 여겨 주시면 좋겠어요.

PROFILE

1981년, 사이타마현 출생. 음악가, 배우, 문필가.
2010년에 1st 앨범 『바보의 노래』로 솔로 데뷔. 2016년 10월에 발매된 싱글 『사랑』은 자신도 출연한 드라마 『도망치는 건 부끄럽지만 도움이 된다』의 주제가로서 일종의 사회 현상이 되었다.
2021년 6월에는 싱글 『불가사의 / 창조』를 발매해 Billboard JAPAN 종합 송 차트 'JAPAN HOT 100'에서 『불가사의』가 1위를 차지하는 등 큰 히트를 기록했다. 최신 노래 『이세계 혼합 대무도회 (feat. 오바케)』가 호평 속에 스트리밍 중. 배우로서 여러 영화, 드라마에 출연하여 제37회 일본 아카데미상 신인 배우상 등 다수의 영화상을 수상.

──그리고, 동서를 뒤흔들 새로운 위협!!

NEXT MISSION
폭탄 테러를 저지하라

'오퍼레이션 〈올빼미〉'는 포저 가족의 고군분투로 일정의 성과를 내고 있다. 그런 와중에 새로운 사건 발생?! 세계 평화를 지키기 위해 〈WISE〉가 로이드를 파견한 새로운 임무는…?

"전쟁은
이제 지긋지긋해요." (로이드)

"이제 끝내자…" (로이드)

"용서하지 않겠어요…
변태 유괴범 씨!" (요르)

"멍멍아, 저기!
막아야 해…!" (아냐)

NEW COMER!
본드

테러를 계획하는 조직에 잡혀 있는 대형견. 하얀 털과 온순해 보이는 눈이 특징이다. 몹시 열악한 환경에서 사육되고 있는데, 과연 어떤 이유에서일까? 앞으로의 역할에 주목해 줄길 바란다.

SPY×FAMILY

TV ANIMATION
OFFICIAL GUIDE BOOK
MISSION REPORT：220409-0625

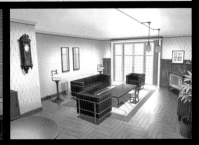

FILE III

WORLDVIEW REPORT

주로 오스타니아를 무대로 전개되는 『SPY ×FAMILY』. 1쿨에 등장하는 배경 미술과 소도구를 갤러리 형식으로 소개.
문화적이면서도 오랫동안 전쟁이 벌어졌던 지역 특유의 분위기에 주목.

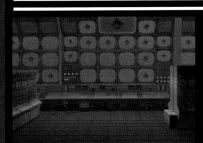
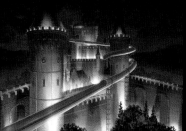

미술 보드 및 미술 설정

ART BOARD · ART SETTING

『SPY ×FAMILY』의 세계관을 뒷받침하는 배경 설정을 단번에 소개. 포저 가나 이든 칼리지 같은 주요 무대부터 각 화에 등장하는 희소한 배경도 총망라. 각각의 건축 양식과 가구 디자인을 통해 이 작품의 독특한 맛이 전달된다.

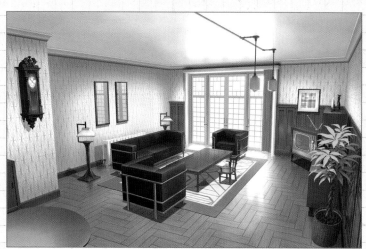

포저 가

로이드, 아냐, 요르가 생활하는 공동 주택. 공원을 앞에 끼고 있다. 디자이너가 만든 듯한 소파가 눈길을 끄는 거실을 비롯해 가족 구성원들의 방, 주방과 알파 룸의 설정도.

● 거실

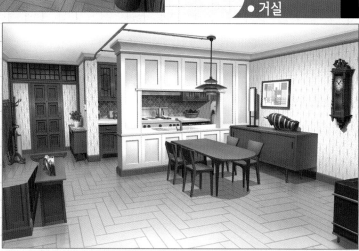

● 주방

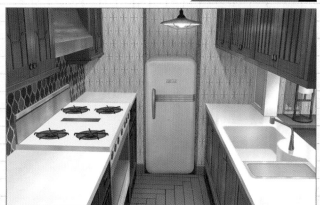

● 복도

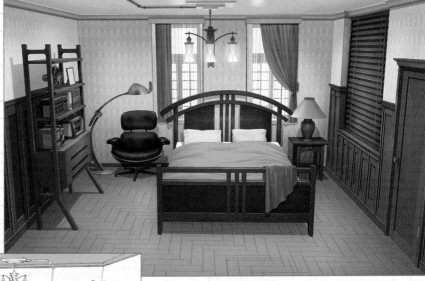

SPY×FAMILY ◇ART BOARD╱ART SETTING◆

● 로이드의 방

● 아냐의 방

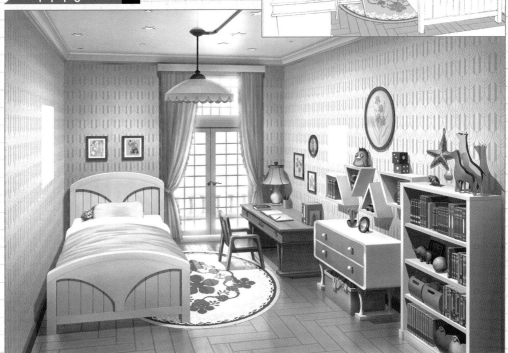

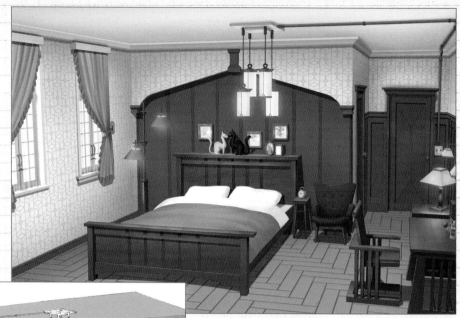

● 요르의 방

● 알파 룸

● 외관

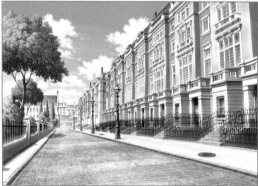

● 욕실

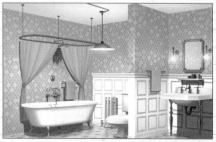

● SPY×FAMILY ◆ ART BOARD／ART SETTING ●

구 포저 가

로이드가 베를린트시에서 제일 처음 계약했던 집. 패밀리 타입의 양호한 물건이지만, 아냐의 장난으로 인해 에드거의 습격을 받아서 해약.

● 거실

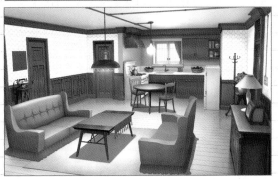

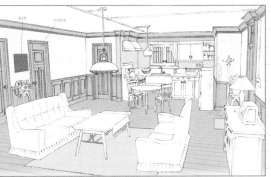

● 로이드의 방

고아원

로이드와 아냐가 처음 만난 고아원. 그럭저럭 넓은 곳이지만, 비인가 시설이라고 한다. 로이드가 방문했을 때는 청소도 제대로 해 놓지 않는 열악한 환경이었다.

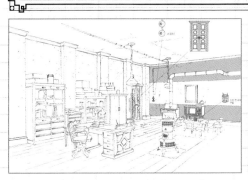

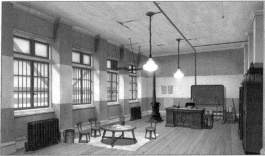

프랭키의 담배 가게

베를린트시 한구석에 위치한 작은 가게. 담배 외에 신문과 잡지도 취급한다. 시내에서 일하는 사람뿐만 아니라 정보를 구하는 첩보원도 들른다고 한다.

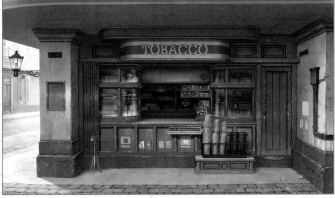

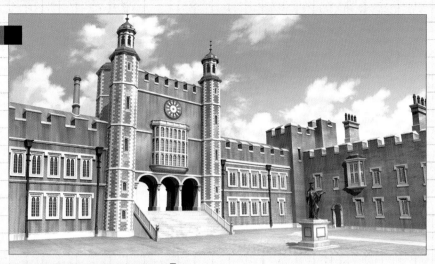

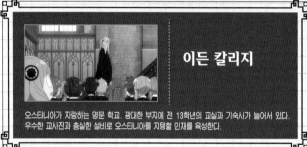

이든 칼리지

오스타니아가 자랑하는 명문 학교. 광대한 부지에 전 13학년의 교실과 기숙사가 늘어서 있다. 우수한 교사진과 충실한 설비로 오스타니아를 지탱할 인재를 육성한다.

● 면접시험장

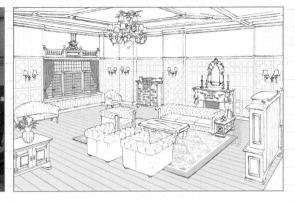

● 복도

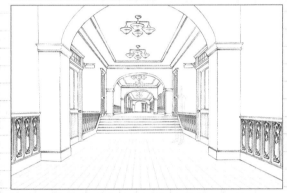
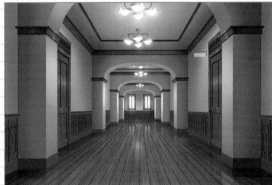

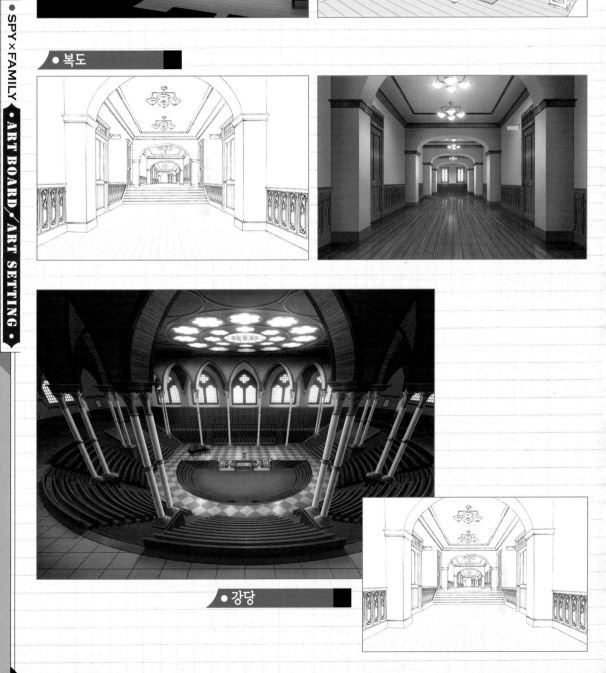

● 강당

● 교실①

● 교실②

● 식당

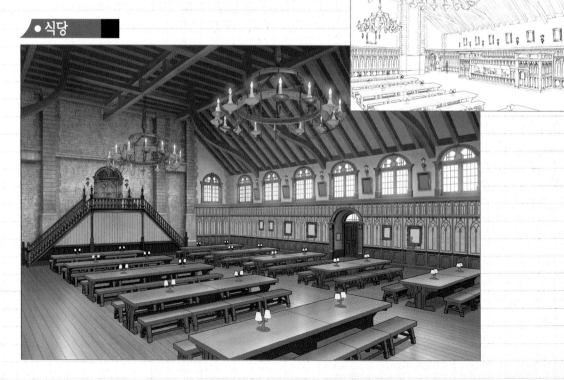

● 체육관

● 라운지

▼ 헨더슨의 방

● 세실 기숙사

▼ 외관

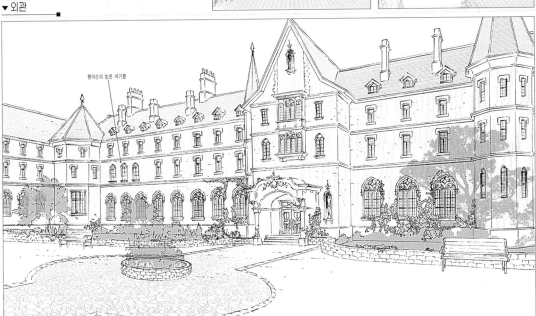

헨더슨의 방은 여기쯤

▼ 티 라운지

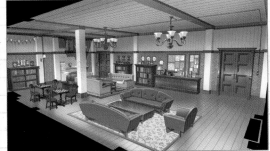

<WISE> 본부

웨스탈리스에 있는 첩보 기관의 본부. 〈황혼〉을
필두로 오스타니아로 잠입시킨 첩보원들의 정보
를 집약하고, 이웃나라와의 평화를 유지하기 위
해 수많은 작전을 입안 및 지령한다.

● 회의실

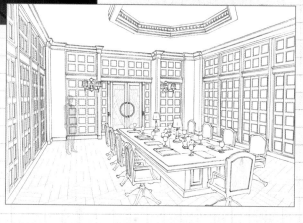

● 국장실

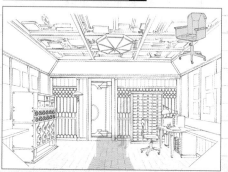

● 모니터 룸

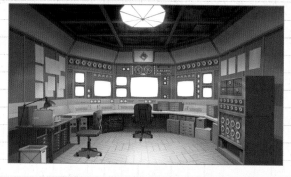

● 입구

안전가옥 D

오스타니아로 잠입시킨 첩보원들의 비밀 기지. 제6화에서 로이드가 관리관과의 회담에 사용. 촬영 박스의 안면 인식 시스템으로 지하로 통하는 엘리베이터가 작동하는 방식이다.

● 실내

열차 및 지하철

열차는 로이드가 베를린트시로 향하기 위해 탑승했던 것. 지하철은 베를린트시 구석구석까지 깔려 있어서 통근과 나들이에 이용된다. 역의 매점에는 〈WISE〉의 연락원이 숨어들기도 한다.

● 베를린트시행 열차

▼ 전철 내부

● 베를린트시 지하철

▼ 역사 내

▼ 출입구

공장 지대

교외에 있는 황량한 장소. 밤에는 인적이 드물어서 총성이나 비명이 터져도 아무도 모른다. 제2화에서 로이드와 요르가 밀수 조직과 싸우고, 위장 결혼을 결정한 장소이다.

● 통로

● 전경

폐백화점

버려진 대형 상업 시설. 창문을 막아 놓아서 건물 내부는 언제나 어둡고, 바닥에는 먼지가 쌓여 있다. 출입하는 사람이 없기 때문에 범죄에 이용되기도 한다.

● 1층

● 백화점 앞

● 2층

베를린트시청

요르의 표면상 직장. 오피스에서는 다수의 사무원들이 바쁘게 서류 작업을 처리한다. 탕비실은 여성 직원들의 사교장으로서, 불평과 가십이 난무한다.

● 탕비실

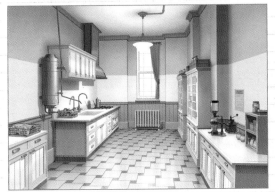

● 오피스

카밀라네 집

요르의 동료인 카밀라네 집. 요르의 아파트와는 대조적으로 유복함을 엿볼 수 있는 으리으리한 저택. 거실에서는 홈 파티도 열린다.

● 거실

● 외관

● 현관

의상실

요르의 단골 가게로, 로이드는 이곳에서 그녀와 처음 만났다. 계산대 안쪽에는 손님용 소파가 있어서 깐깐한 주문에도 대응할 수 있다.

뉴스톤성

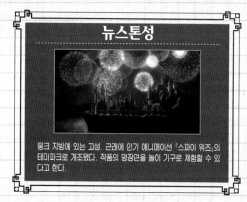

뭉크 지방에 있는 고성. 근래에 인기 애니메이션 『스파이 위즈』의 테마파크로 개조됐다. 작품의 명장면을 놀이 기구로 체험할 수 있다고 한다.

● 외관 전경

● 파티장

● 안뜰

● 대기용 방

●성 외부 슬라이더

● 나선 계단 탑

풍선방

●옥상

● 베란다가 있는 탑 내부

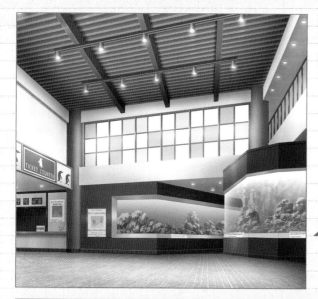

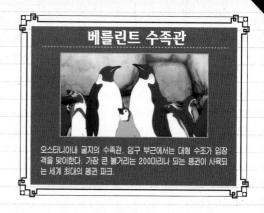

오스타니아내 굴지의 수족관. 입구 부근에서는 대형 수조가 입장 객을 맞이한다. 가장 큰 볼거리는 200마리나 되는 펭귄이 사육되는 세계 최대의 펭귄 파크.

● 입구

● 관내

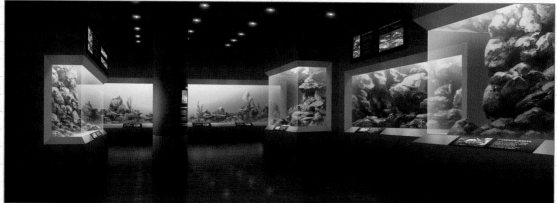

● 펭권 파크

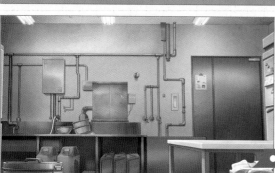

● 스태프 룸

● 백야드

● 베를린트시(시내)

베를린트시, 기타

요르가 임무를 수행했던 고급 호텔, 아냐가 그림 솜씨를 뽐낸 미술관, 회상에 등장한 브라이어 남매의 집 등, 전 편에 걸쳐 꼼꼼한 미술 설정이 그려졌다.

● 로열 호텔

● 슈퍼마켓

● 미술관 어린이 그림 코너

● 병원(너스 스테이션 부근)

● 과거의 브라이어 가

● 유리네 아파트 앞

PROPS SETTING

소도구 설정

이야기를 고조시키는 소도구류도 일부 소개. 제5화의 고성 놀이기구 장면에서는 1화 한정임에도 다수의 소도구 설정 자료가 작성됐다.

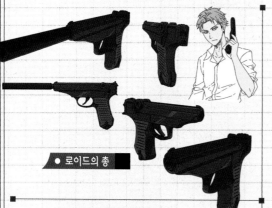

● 로이드의 총

● 키메라 장관

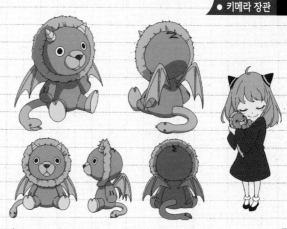

● 에드거 일당의 총

● 이든 칼리지 지정 가방

● 포저 가의 전화

● 고무 볼 바주카

● 고무 볼 총

● 뉴스톤성 기구 곤돌라

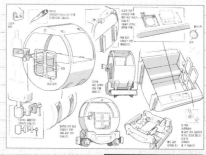

● 뉴스톤성 곤돌라

SPY×FAMILY

TV ANIMATION
OFFICIAL GUIDE BOOK
MISSION REPORT：220409-0625

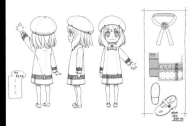
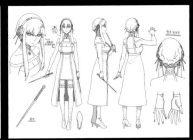

FILE IV

CAST&STAFF REPORT

애니메이션화 발표 시점부터 기대치가 올라간 본 작품.
막대한 부담감에도 지지 않고 훌륭한 애니메이션을 만들어 낸 제작진과 연기자들이 지금까지의 작업을 되돌아보았다.

특별기획 포저 가족 간담회

애니메이션 『SPY×FAMILY』의 중심, 포저 가족 3인을 연기한 성우진들이 집결.
주연 3인방의 시점에서 작품에 대해 뜨거운 이야기를 나누었다.

〈로이드 포저 역〉	〈아냐 포저 역〉	〈요르 포저 역〉
에구치 타쿠야	**타네자키 아츠미**	**하야미 사오리**

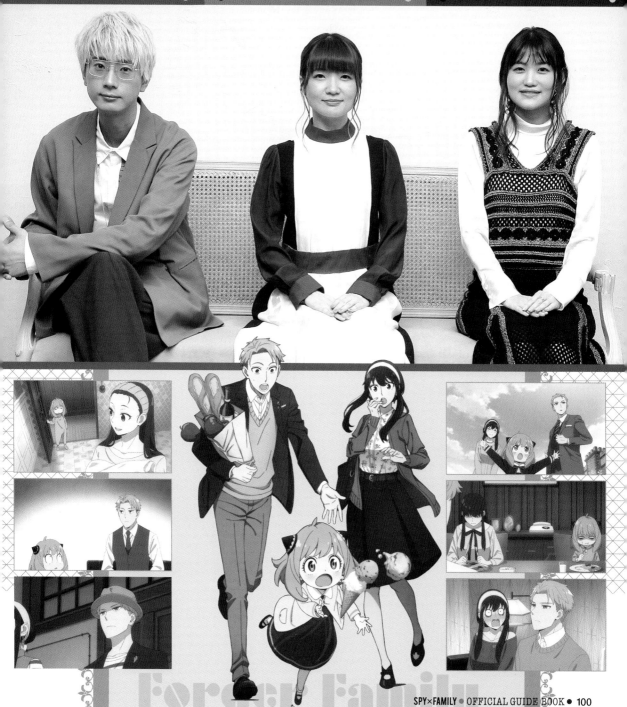

> "로이드의 점점 변화해 가는 온도 같은 것을 제법 잘 표현해 냈다고 생각해요." (에구치)

●농밀했던 1쿨의 전 12화

―애니메이션 1쿨, 전 12화까지의 녹음을 마쳤을 때의 소감을 말해 주세요.

에구치 솔직히 '눈 깜짝할 사이에 끝나 버렸다'가 전부입니다. 제3자의 시점에서 다시 한번 제1화부터 돌이켜 봤는데요. 로이드의 점점 변화해 가는 온도 같은 것을 제법 잘 표현해 냈다고 생각해요. 처음에는 그렇게까지 연기 톤을 바꿀 것을 염두에 두지 않았기 때문에, 연출 스태프의 지도하에 변화를 줄 수 있었습니다.

타네자키 원래도 원작 팬이었지만, 녹음과 방영을 통해 새삼 알게 된 것, 눈에 들어온 것이 매우 많았어요. 그런 이유 때문인지, 이 특유의 분위기라고나 할까요? '이렇게 하면 좋았을까?'라는 느낌을 거의 잡을 뻔했을 때 1쿨이 끝난 거죠? 제13화를 녹음할 날까지 '공백을 두고 싶지 않아!'라고 생각하며 1쿨 녹음을 마쳤습니다(웃음).

하야미 저도 어서 제13화를 녹음하고 싶다고 생각했어요. 그리고 일단 녹음을 마치고 느낀 것은 굉장히 농밀한 전 12화였다는 거예요. 하지만 잘 따져보면 원작으로는 아직 3권 분량이죠. 그런데 이렇게나 내용이 알차다니…!

―제12화까지의 이야기 중에서 여러분이 가장 좋아하는 에피소드를 가르쳐 주세요.

에구치 좋아하는 에피소드라…. 전부 다 좋아하는 장면들이지만 여기는 애니메이션 가이드북의 간담회 자리니까 애니메이션에만 있는 오리지널 장면을 뽑고자 합니다. 바로 제5화에서 로이드가 로이드맨으로 변장한 장면을….

타네자키 '(가면) 썼다~!'하고 놀랐죠~(웃음).

하야미 완전 공감이에요!

에구치 역시 두 분도(웃음). 이든 칼리지의 입학시험이 끝나 일단락된 타이밍에 들어간 오리지널 에피소드라서 그 온도 차가 좋았어요.

타네자키 제5화는 재미있고, 멋있고, 캐릭터들이 굉장히 역동적으로 움직였죠. 대본도 가장 두꺼웠던 것 같아요(웃음). 전 이 에피소드의 로이드가 제일 좋아요. 쑥스러워하는 아버지, 못 참겠어!

에구치 열심히 스파이 활동을 하는 모습도 좋지만 부끄러워하면서도 국어책 읽기 연기를 하는 로이드도 반전 매력이 있어서 좋죠.

타네자키 개그의 템포도 최고였어요. 요르 씨가 격렬한 배틀을 펼치다 마지막에 미끄덩 넘어져서 그대로 잠들거나, 북슬북슬 백작이 잘난 듯이 떠들다가 '꼬엑!'하고 순식간에 쓰러지는 장면이요. 제5화처럼 원작 내용에 적절히 살을 붙이고 있기에 더욱, 이렇게까지 농밀한 총 12화로 완성된 것이겠죠.

하야미 오리지널 에피소드도 굉장하지만 다시 돌이켜 보면 제1화의 완성도가 어마어마했다고 생각해요. 요르 씨는 등장하지 않아서 그만큼 시청자와 똑같은 입장에서 제1화를 볼 수 있었는데요. 놓치지 않고 본방 사수하고 싶게 하는 구심력과 높은 퀄리티가 매우 인상적이었습니다.

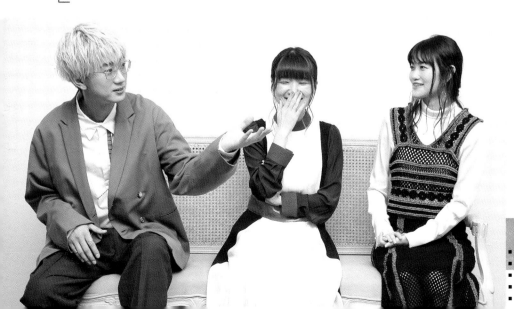

● 포저 가족의 구성원에 대하여

—포저 가족에게는 파란만장한 1쿨이었습니다만, 포저 가족이 겪은 사건들 중 특히 인상에 남아 있는 것이 있나요?

타네자키 셋에서 지내는 동안 조금씩 각자의 마음이 켜켜이 겹쳐졌으니까요. 어떤 것이 포저 가족에게 가장 큰 사건이었느냐고 물으시니 어렵네요….

에구치 세 사람이 만나지 않으면 이야기가 시작되지 않으므로 첫 만남이 가장 큰 사건이라고 생각해요. 그리고 제3화나 제12화처럼 포저 가족 셋에서 힘을 합쳐 사건을 해결하는 에피소드도 좋아합니다.

하아미 굳이 하나를 꼽자면 아냐가 〈스텔라〉를 획득했을 때예요. 정말이지, '잘됐다!'라는 생각이 저절로 드는 장면이었습니다. 그때 아냐가 보여준 미소와, 로이드 씨와 요르 씨가 진심으로 기쁨을 느껴서 스며 나오는 분위기 같은 것이 굉장히 좋아요.

타네자키 로이드의 다정한 얼굴과, 요르 씨의 진심으로 기뻐하는 듯한 얼굴이 좋지요! 방송으로 보고 울었어요.

에구치 이 장면 속 로이드는 무척 자랑스러웠을 거예요. 아냐의 일련의 노력을 지켜본 뒤에 한 대사였던 터라 저도 연기하면서 지극히 자연스럽게 말이 나왔던 게 기억납니다. 아냐에게 감사 인사를 하고 싶은 마음이었어요.

타네자키 아냐는 필사적이고 순수하게 다른 이를 구했죠. 물에 빠진 아이의 목소리가 들린 순간에는 〈스텔라〉도, 칭찬받고 싶다는 것도 전혀 없이 정말로 순수하게 구하고 싶다고 생각했기에 〈스텔라〉 획득으로 이어진 것 같아요. 연기할 때는 물속에서 숨을 내뱉는 장면은 어떻게 연기할지를 고민했습니다.

—그만큼 가족으로서 똘똘 뭉치게 된 세 사람입니다만, 자신의 역할에 이입해서 가족 구성원의 자랑을 들려주세요.

에구치 뭐니 뭐니 해도 냉정한 스파이 〈황혼〉을 이렇게까지 감정적으로 만들어 버리는 두 사람의 분위기죠. 말로는 다 표현하지 못할 다양한 요인이 로이드의 감정을 뒤흔드는 것이겠지만, 역시 참 좋아 보여요.

타네자키 아버지는 모든 것이 대단합니다. 특히 제12화를 보면 아무리 몸이 극한 상태라도 힘을 내고야 마는, 굉장한 아버지예요. 어머니는 강하지만 그 밖에는 꽝이에요(웃음). 꽝이지만! 그래도! 굴하지 않고 요리 같은 것에 계속 도전하는 건 훌륭한 점입니다.

하아미 로이드 씨는 완벽하게 냉철한 이론파로 보이면서도 실은 마음이 엄청나게 따스하다는 게 겉으로 드러난다는 점이 멋지죠. 아무리 날카롭게 긴장하고 있어도, 가족의 눈에는 언제나 다정해 보이잖아요. 본인의 신조가 그렇게 만드는 것이겠죠. 아냐는 한마디로 표현하자면 '귀엽다', 이걸로 설명이 끝나요. 하지만 그뿐만이 아니라 본인이 의식하지 않는 곳에서 주변 사람을 움직이는 '천진난만한 영향력'을 지닌 아이라고 생각합니다.

타네자키 아냐는 제6화에서 장 보던 중에 나쁜 녀석들에게 붙잡힌 걸 요르가 구해 주자 그 강함에 마음을 빼앗겼죠.

하아미 "어머니처럼 되고 싶어!"라며 함께 특훈을 했죠. 그런 순진함이 주변 사람들을 구원하는 것이려나?

에구치 포저 가족 3인은 복잡한 과거를 짊어지고 있지만, 무척 좋은 사람들입니

Profile ● 에구치 타쿠야
5월 22일생. 이바라키현 출신. 주요 출연작으로는 『유희왕 GO RUSH!!』(주위죠), 『역시 내 청춘 러브코미디는 잘못됐다』(히키가야 하치만), 『내 이야기!!』(고다 타케오) 등.

촬영 : 키쿠치 히로코　헤어 메이크업 : 야마와키 시오리(e-mu)　스타일리스트 : 혼다 유우키

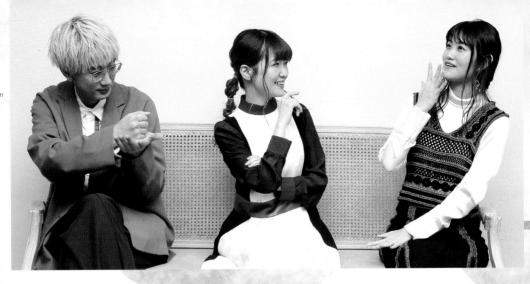

다. 진심으로 바라건대, 인생을 즐겼으면 좋겠어요. 오프닝 영상에서 포저 가족이 다양한 휴가를 즐기는데요, 그 모습을 보면 코끝이 찡해져요.

타네자키 아직 본편에서는 본 적 없지만, 가족끼리 드라이브를 하는 모습이 즐거워 보이죠! 그리고 다 같이 뭔가를 만든다거나… 이를테면 도예 같은 활동으로 각자 손재주가 어느 정도인지를 확인해 본다든지? 그런 걸 해 보고 싶어요.

하야미 저도 세 사람이 어떤 작품을 만들지 궁금해요!

에구치 로이드 씨는 완벽하게 만들 것 같지만, 요르 씨는 독특한 감성을 발휘할 것 같네요(웃음). 그게 거장의 작품으로 오해받아서 비싼 가격이 붙는다든지요.

타네자키 또는 그대로 무기가 된다거나?

하야미 재미있을 것 같죠? 그리고 전 가족끼리 천체 관측을 했으면 좋겠어요. 셋이서 별이 가득한 밤하늘을 올려다보고….

에구치 평화로워라~. 역시 나들이는 평화의 상징이니, 세 사람은 다양한 장소에 놀러 가고 여러 가지 체험을 하면서 즐거운 시간을 보냈으면 합니다.

●『SPY×FAMILY』에 참여하면서 성장!

―본 작품에는 지금까지 가지각색의 전개와 이벤트가 있었습니다만, 특히 기억에 남은 것이 있나요?

에구치 로이드 역으로서 처음 출연했던 「점프 페스타 2022」네요. 아직 애니메이션으로 완성되지 않은 장면을 그 자리에서 한발 앞서 연기했으니까요(웃음). 처음이라 긴장감도 엄청났고, 모든 것은 여기부터 시작됐다 싶은 이벤트였던 터라 인상적입니다.

타네자키 인상에 남은 것이라면… 의미는 조금 다르지만 초창기에 이벤트로 해 버리는 바람에 시작된, ABEMA TV의 그림 그리기 코너는 즉시 폐지해 주셨으면 좋겠어요(웃음). 제가 아무리 애써도 두 분의 그림 실력을 당해 낼 리가 없고요. 어중간한 실력을 지닌 저로서는 상당히 괴롭기 때문에 기억에 남아 있습니다(웃음).

하야미 타네자키 씨, 독보적으로 잘 그리시잖아요!

타네자키 그런 건 '잘 그린다'고 볼 수 없다고~(눈물).

하야미 (웃음). 저는 호시노 겐 씨의 「올 나이트 닛폰」에 셋이서 출연했던 일이요. 같은 작품에 참여하는 다른 크리에이터가 어떻게 생각해서, 어떤 시점으로 작품을 마주하는지를 직접 들을 수 있었던 귀중한 기회였어요!

타네자키 하도 귀중해서, 일이라는 생각이 안 들었어요(웃음). 보물 같은 시간이었습니다.

에구치 호시노 씨는 다양한 업계에 해박하고 조예도 깊은 분이라 편안하게 대화를 나눌 수 있었어요.

―『SPY×FAMILY』에 출연함으로써 성장했음을 느낀 적이 있나요?

※역자 주: 에구치 타쿠야와 하야미 사오리 사이로는 매우 독창적인 그림 세계를 자랑한다.

● 타네자키 아츠미

Profile

9월 27일생. 오이타현 출신. 주요 출연작으로는 『드래곤 퀘스트: 다이의 대모험』(다이), 『약속의 네버랜드』(무지카), 『죠죠의 기묘한 모험 스톤 오션』(엠포리오 아리니뇨) 등.

촬영 : 키쿠치 히로코　헤어 메이크업 : 스가와라 리사　스타일리스트 : 타카하시 유이

그 밖에는 꽝이에요 (웃음).

(타네자키)

"아버지는 모든 것이 대단합니다. 어머니는 강하지만

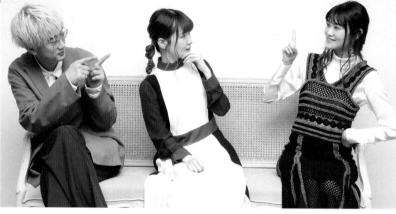

이" 작품에 참여하면서 '가족'에 대해 생각하는 시간이 늘었습니다." (하야미)

에구치 기본적으로는 어떤 작품에 출연하든, 뭔가를 체감한 게 연기에 적용되기 때문에 그때 몸에 익힌 스킬을 다음 작품에서 살리게 되는데요, 특히 『SPY×FAMILY』는 기술적인 성장이 많이 요구되는 작품일지도 모르겠어요. 예를 들면 평범한 대화 직후에 바로 톤을 전환해서 독백을 연기하는 것처럼, 온도 차가 있는 연기를 능숙하게 구별해서 하는 기술 같은 것이죠. 앞으로 요구되는 것이 더욱더 늘어났을 때, 저는 어떤 식으로 접근하면 좋을지를 고심하는 계기가 된 것 같아요.

하야미 저는 이 작품에 참여하면서 '가족'에 대해 생각하는 시간이 늘었습니다. 어떤 형태를 '가족'이라고 말할 수 있는 것일까 하고요. 로이드 씨가 요르 씨를 배려해 주거나 반대로 요르 씨가 로이드 씨를 돕는 등, '지금 맡겨진 역할'을 완수하는 모습을 보면서 '내가 완수할 역할은 무엇일까?'를 생각하게 됐어요.

타네자키 '성장'이라고 말할 수 있을지 어떨지는 미묘하지만, 이렇게 많은 분들에게 인터뷰를 받는 작품에 출연하는 건 처음이라서요…. 높은 확률로 에구치 씨, 하야미 씨와 함께 인터뷰를 하는데요. 인터뷰 경험을 잔뜩 쌓아 오신 두 분의 대답을 듣고 '대단하다~'라고 감탄하는 동시에, 좋은 공부가 됩니다.

에구치 아뇨, 그렇지 않아요!

하야미 저도 이렇게나 취재를 많이 받는 건 처음이에요!(웃음)

타네자키 적절히 표현하기가 어렵네요. 수확이라고 해도 될지 잘 모르겠지만, 두 분 모두 어른이시다~ 싶었어요.

에구치&하야미 (웃음).

●성우진이 팬에게 보내는 메시지

—그러면 마지막으로, 독자 여러분에게 한 말씀 부탁드립니다!

하야미 다음 달부터 시작될 2쿨, 반드시 봐 주세요! 제12화까지 시청해 주신 분도, 그렇지 않은 분도, 애니메이션 『SPY×FAMILY』는 남녀노소를 불문하고 언제나 환영입니다! 틀림없이 재미있을 테니 부디 여러분의 일상 루틴에 『SPY×

●하야미 사오리
5월 29일생. 도쿄도 출신. 주요 출연작으로는 『역시 내 청춘 러브코미디는 잘못됐다.』(유키노시타 유키노), 『귀멸의 칼날』(코쵸우 시노부), 『드래곤 퀘스트 : 다이의 대모험』(레오나) 등.

촬영 : 키쿠치 히로코 헤어 메이크업 : 히가사 카나코 스타일리스트 : 타케히사 마리에

FAMILY』를 넣어 주셨으면 좋겠어요! 잘 부탁드립니다.

타네자키 2쿨에서는 제11화에 아주 잠깐 그림자가 나왔던 그 캐릭터가 아주 멋지게 활약해요(웃음). 녹음은 벌써 시작됐는데요. 그 '그림자'의 '목소리'만 들어도 '두근두근'이 멈추질 않습니다! 제12화는 평화로운 'FAMILY'의 이야기였지만, 제13화는 "드디어 'SPY' 부분이다!"라고 반가워하실지도 모르겠어요. 꼭 두근거리는 마음으로 시청해 주세요!

에구치 2쿨의 티저 PV는 지금까지와 다른 분위기라서, '앞으로 어떻게 되지?'라고 느낀 분도 계실지 모르겠지만, 엄청나게 재미있는 이야기가 펼쳐집니다! 1쿨 방영 시기에 저 자신은 주변의 분위기가 고조되는 모습을 마치 다른 세상의 일을 보듯이 바라봤던 감도 있었는데요. 2쿨 방송이 가까워짐에 따라 팬들의 화력과 스태프들의 의욕을 절실히 느끼게 됐어요. 저도 1쿨을 거치면서 얻은 것을 2쿨에 쏟아낼 수 있으리라고 생각하니까 보다 즐거운 작품을 만들 수 있도록 힘내겠습니다.

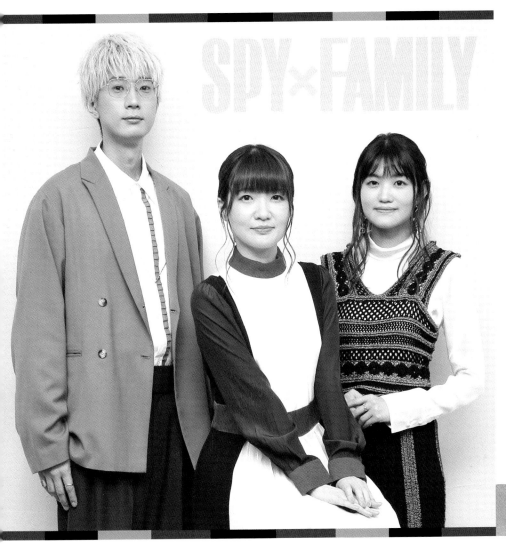

프랭키 프랭클린 역

요시노 히로유키
HIROYUKI YOSHINO

웨스탈리스의 첩보원 〈황혼〉에게 협력하는 오스타니아의 정보상 프랭키. 그를 연기면서 느낀 인간성과 『SPY× FAMILY』의 매력에 대해 들어 보았다.

●원작에 대한 리스펙트를 잊지 않는다

―1쿨을 마친 소감이 어떤가요?
프랭키는 그렇게까지 빈번하게 등장하진 않았지만 딱 중요한 포인트에 빠짐없이 참가했다는 느낌이 있어요. 그리고 개인적으로도 1쿨이 예상을 웃도는 완성도였기 때문에 이미 2쿨에 대한 기대가 높아진 참입니다.

―프랭키를 연기하는 데 있어 주의한 점을 말해 주세요.
실은 녹음 전에 제가 가지고 있던 프랭키상(像)은 지금의 완성형 보다 더 낮은 목소리로 말하는 캐릭터였어요. 하지만 테스트를 마친 단계에 음향 감독님으로부터 조금 더 젊고 억양이 있는 이미지 라는 피드백을 받기도 해서 키는 약간 높게, 필요 이상으로 늘려 말하지 않는 경쾌한 말투를 의식해 접근했습니다.

또 하나 주의한 점은, 원작에 대한 리스펙트예요. 이번 작품도 그렇지만, 원작이 있는 애니메이션은 애니메이션 특유의 표현 속에 원작이 갖는 에너지 를 의식하고 간파하는 동시에, 어디까지 애니메이션으로서 성립된 연기를 하느냐가 빼놓을 수 없는 고민거리입니다. 이건 원작 팬 여러분도 좋아하실 작품을 만드는 데 있어 가장 중요한 포인트라고 생각해요. 스태프들을 포함해 팀을 꾸려서 만드는 것이니 저는 성우로서 제가 할 수 있는 노력을 기울 이고 있어요.

―프랭키에 대한 인상은 어떠신가요?
인상적이기는 하지만 수수께끼가 많은 인물이죠. 프리랜서 정보상이라는 것밖에 모르기 때문에 어쩌면 사실은 나쁜 녀석일지도 몰라요(웃음). 어디까 지나 현시점에 느끼는 인상이지만 재미있고 남을 잘 챙기고, 왠지 미워할 수 없는 멋진 캐릭터라고 생각해요.

―프랭키와 닮은 점이 있나요?
목소리가 똑같아요(웃음). 확실히 비슷합니다. 애초에 살고 있는 세계가 다르니 겹치는 점이 적죠. 그리고 조금 전에 말씀드렸듯이 그가 사실 어떤 인 물인지는 원작에서도 아직 그려지지 않았지 싶어요. 그걸 모르는 이상, 닮았는지 닮지 않았는지 판단을 내리기는 아직 어렵네요.

촬영 : 키쿠치 히로코
헤어 메이크업 : HAPP'S
스타일리스트 : 무라타 유아(SMB International.)

"인상적이기는 하지만, 수수께끼가 많은 인물이죠."

Profile

요시노 히로유키

2월 6일생. 치바현 출신. 주요 출연작으로는 『겁쟁이 페달』 시리즈(아라키타 야스토모), 『하이큐!!』 시리즈(이와이즈미 하지메), 『스 켓 댄스』(후지사키 유스케) 등.

—TV 애니메이션 『SPY×FAMILY』에서 특히 좋아하는 장면을 알려 주세요.

제5화의 성에서 노는 장면이에요. 원작에 살을 붙인 에피소드인데, 그 원작에는 없는 부분이 처음부터 있었던 것 같은 기분이 들었습니다. 프랭키를 연기하기 때문인지, 개인적으로는 캐릭터성이 상당히 확장된 게 느껴져서 개인적으로 좋아하는 에피소드예요. 원작에 대한 리스펙트를 느꼈고, 애니메이션이기에 가능한 방식으로 『SPY× FAMILY』의 세계를 만들어 낸 스태프 여러분의 아이디어가 훌륭하다고 생각했습니다.

—제5화에서의 프랭키는 상당히 두드러지는 역할이었죠?

확실히 잔뜩 얘기했죠(웃음). 애드리브를 넣을 수 있는 부분도 많았고, 스태프분이 "마음껏 해 주세요."라고 말씀해 주셔서 자유롭게 연기했습니다. 프랭키가 아냐의 스파이 놀이에 어울려 주는 이야기이므로 실제로 어린이를 대할 때의 감각을 내내 염두에 두고 있었네요. 그걸 계속 의식하고 있었기 때문의 북슬북슬 백작의 "북슬~"이라는 대사가 떠오른 것 같아요.

—"북슬~"은 애드리브였나요?

네, 맞아요. 어린이용 애니메이션에 등장하는 괴인은 독특한 어미를 사용하는 경우가 많잖아요. 그걸 답습해서 웃음소리도 "북슬북슬북슬~"로 바꿔 봤어요. 아냐의 역할 놀이에 어울려 준다는 느낌을 더욱더 잘 살리지 않았나 싶습니다. 실은 처음에 성의 무대에서 백작이 소개를 받았을 때, 특별히 대사가 정해져 있지는 않았어요. 그때 시험 삼아 "북슬~"이라고 말해 본 게 시작이었습니다.

●엔터테인먼트로서 완성된 이야기

—마음에 드는 캐릭터는 있나요?

다들 좋아하시겠지만, 저도 역시 아냐예요. 보고 있으면 질리지 않고, 자꾸만 눈으로 쫓게 돼요. 그녀가 가진 미숙함이 매력적입니다. 아냐의 활약에 세계 평화가 달려 있는데 본인은 덜렁이에다 공부와 운동도 그다지 소질이 없죠. 어리고 아직 완성되지 않았다는 점이 재미있어요. 특히 좋아하는 아냐의 장면은 〈스텔라〉를 딴 상으로 뭘 사 달라고 조를 것이냐는 질문에 "땅콩"이라고 대답한 대목이에요. '그런 걸로 되는 거야?!'하는 생각이 들 정도로 아이답다고 느껴지기 때문일까요? 『SPY×FAMILY』는 개성이 강한 캐릭터가 많은 작품이지만, 그걸 굉장히 절묘한 안배로 잘 살리죠. 그리고 모두 어딘가 조금씩 부족한 부분이 있는 것조차 재미있어요. 설정은 치밀하지만 어렵게 느껴지지 않는 구성이 엔터테인먼트 작품으로서 훌륭하다고 생각합니다.

—2쿨에 대한 마음가짐을 들려주세요.

1쿨은 애니메이션의 독자적인 전개가 매우 즐거웠던 터라 2쿨에서도 그런 장면을 볼 수 있었으면 좋겠습니다. 자유도를 중시하면서 필요한 요소는 확실하게 짚고 가는 애니메이션이에요. 저도 제게 요구되는 연기를 여러분께 보여 드릴 수 있도록 노력하겠습니다.

—마지막으로 팬 여러분에게 한 말씀 부탁드립니다.

오리지널 장면이 추가되거나 애니메이션 특유의 표현이 들어간 점이 TV 애니메이션 『SPY×FAMILY』의 재미입니다. 원작은 물론, TV 애니메이션 『SPY×FAMILY』의 세계도 모쪼록 즐겨 주세요. 잘 부탁드립니다.

Franky

MAIN CAST INTERVIEW 2
유리 브라이어 역

오노 켄쇼
KENSHO ONO

외교관, 비밀경찰, 그리고 누나를 지나치게 사랑하는 동생. 다양한 얼굴을 지닌 유리의 매력과 녹음할 때 신경 쓴 점을 오노 씨에게 들어 보았다.

●유리가 지닌 양면성을 표현하도록 신경 썼다

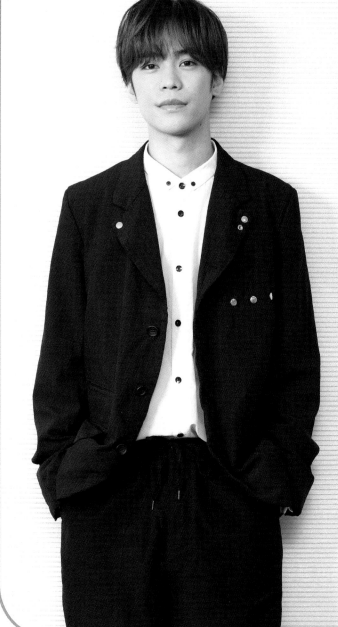

—1쿨을 마친 소감을 들려주세요.

실은 애니메이션 제작된다는 소식을 듣기 전부터 원작을 애독 중이었습니다. 만약 연기하게 된다면 유리일 것 같다고 생각했던 터라 배역이 정해졌을 때는 무척 기뻤어요. 그런 유리의 출연은 거의 7~9화에 집중됐기 때문에, 순식간에 달려 나갔다 싶네요. 하지만 유리는 한정된 출연 횟수 안에서도 뚜렷한 흔적을 남길 수 있는 매력적인 캐릭터라서 즐겁게 녹음했습니다. 물론 더 연기하고 싶다는 마음도 있어서 다음 출연을 기대하고 있어요.

—오노 씨가 연기하는 유리라는 캐릭터에 대한 인상을 알려 주세요.

마음속 소리가 굉장히 노골적이죠. 제8~9화의 포저 가 방문에서 겉으로는 요르의 동생으로서 평범하게 대화를 나누는 동시에 마음속으로는 로이드에 대한 적대심을 마구 드러내요. 그런 모습에서 인간적인 면모가 느껴져서 매력적이라고 생각했습니다. 유리의 그런 '생각하는 것과 말하는 게 다르다'는 점은 공감이 가는 부분이기도 해요. 저도 그렇지만, 누구나 상대에게 좋은 인상을 남기고 싶다는 마음을 적잖이 가지고 있잖아요? 그건 결코 본심을 숨긴다든지, 아첨을 떠는 게 아니라 다른 사람과의 교류에서 보여 줄 자신의 인물상을 만들어 내는 것입니다. 그런 인간다움이 유리에게서 느껴지므로 더욱더 친근감을 가지게 되는 것 같아요.

—유리를 연기할 때 심사숙고하신 부분이 있나요?

그가 지닌 양면성을 의식했어요. 언뜻 봐서는 붙임성 좋은 호쾌한 청년이지만 품고 있는 사상은 비교적 극단적이고 특히 누나에게는 과할 정도의 애정을 가지고 있어요. 그런 겉과 속의 표현이 명확했으면 좋겠다고 생각하며 연기했습니다.

—그렇게 과도한 '누나 사랑'을 표현하기 위해 주의하신 점이 있다면 가르쳐 주세요.

기본적으로 누나는 의심하지 않아요. '누나가 하는 말은 모두 옳다'는 입장을 관철해야 한다고 생각했어요. 요르가 결혼 이야기를 하지 않았던 이유랍시고 "깜박 잊어버려서"라고 말하는데, 그 말을 들은 유리도 "누나가 그렇다면 그런 거겠지"라고 대답했어요. 바로 그 마음가짐입니다. 괜히 심각하게 고민하거나 일부러 만들어 내지 않음으로써 자연스러운 연기가 나온 것 같아요.

촬영 : 하세베 히데아키
헤어 메이크업 : yuto
스타일리스트 : DAN

유리 는 무렷한 흔적을 남길 수 있는 매력적인 캐릭터.

SPY×FAMILY

MAIN CAST INTERVIEW 2 KENSHO ONO

Profile

오노 켄쇼

10월 5일생, 후쿠오카현 출신. 주요 출연작으로는 「기동전사 건담 : 섬광의 하사웨이」(하사웨이 노아), 「죠죠의 기묘한 모험 시즌 4 : 황금의 바람」(죠르노 죠바나), 「쿠로코의 농구」(쿠로코 테츠야) 등.

—제8~9화의 포저 가 방문이 인상적인데요. 그 에피소드는 어떤 마음으로 녹음에 임하셨나요?

녹음 중에는 자유롭게 연기하게 해 주셨습니다. 코미컬한 이야기는 일단 테스트 녹음에서 과하지 않을 정도의 연기를 시도해 보고, 그때 받은 디렉션을 참고로 빼 보면서 조정할 생각이었는데요…. 특별히 지적 사항이 없어서 정말로 구애받는 것 없이 연기했어요. 템포가 좋은 에피소드였던 터라 현장에서도 그 기세로 녹음을 마쳤던 것 같습니다.

술이 들어간 이후로는 특히 더 굉장했죠. 전반부에 나온 비밀경찰의 심문 장면에서는 유리의 무서운 모습을 보여 줄 수 있었다고 생각해요. 그 반동으로 술 취한 유리는 재미있게 연기하고 싶었습니다. '술의 힘을 빌리면 뭐든지 다 성립된다'고 느낀 장면이기도 했네요. 개인적으로 신경 쓴 곳은 '키스를 해 봐' 장면. 유리가 입을 쀼죽였기 때문에 저도 똑같이 입을 쀼죽이며 연기했어요.

—후루하시 카즈히로 감독님이나 음향 감독인 하타 쇼지 씨와 연기에 관해 구체적인 이야기를 나누셨나요?

전화 목소리만으로 출연했던 제2화에서는 "조금 더 동생 느낌을 내 주세요"라는 디렉션을 받았습니다. 그 시점의 유리는 누나를 걱정하는 귀여운 동생이에요. 그 상큼함과 어린 티가 느껴지도록 호쾌한 청년의 면모를 만들어 갔습니다. 제8~9화에서는 디렉션보다도 앞서 말한 '의심하지 않는다'를 베이스로 연기하는 동시에, 어떻게 하면 유리의 과격함이 더 잘 전달될지를 상의했던 기억이 나요.

—로이드에 대한 태도는 어떤 차이를 두고 연기하셨나요?

독백이 많았는데요. 로이드를 적으로 생각하고서 '무슨 수로 누나랑 헤어지게 만들까'라고, 여차하면 싸울 기세로 녹음에 임했습니다.

●2쿨에서도 유리를 기대해 주세요

—유리의 등장 장면이나 대사에서 마음에 드는 부분이 있다면 가르쳐 주세요.

역시 제8~9화네요. 이야기가 코미컬하게 진행되는 와중에 점점 술기운이 돌아 본심이 튀어나오는 게 좋아요. "알겠어? 그런 세계에서 가장 소중한 가족을 어디서 굴러먹던 놈인지도 모르는 네게 뺏기는 내 심정을"이라는 대사는, 그의 마음속 깊은 곳이 언뜻 엿보인 것 같아서 인상적이었어요. 또, 요르에게 맞아서 날아가는 장면을 좋아합니다. 실은 뺨을 맞을 때의 "브아~!"라는 소리도 끊기지 않고 쭉 냈어요. 그런 비명은 여러 번 다시 녹음하는 게 어렵기 때문에, 한 방에 끝내려고 각오를 다잡았습니다.

—다른 캐릭터의 장면들 중 기억에 남는 장면이 있나요?

제5화는 표정이 굉장히 큰 감동을 준 이야기였어요. 아냐가 이든 칼리지에 합격해서 그 축하로 성을 임대하는 에피소드죠. 아냐의 웃는 얼굴이 아주 근사했는데, 그녀의 조금 괴로운 과거를 생각하니 눈물이 흐르더라고요. 그런, 조금은 특별한 이야기였습니다.

—2쿨을 앞둔 마음가짐과 팬 여러분에게 한 말씀 부탁드립니다.

저도 한 명의 시청자로서 챙겨 봤는데요. 정말로 즐거워서 매주 시간이 순식간에 흘렀어요. 또 새로운 이야기가 시작되니까 부디 매주 응원해 주시고, 유리의 출연도 기대해 주시면 기쁘겠습니다. 그리고 유리의 화려한 활약을 기대하는 분도 많이 계신 것으로 알아요. 저도 그 기대에 부응할 수 있도록 장면의 분위기를 망치지 않는 범위 안에서 최대한 날뛸 생각입니다. 2쿨도 잘 부탁드려요.

MAIN CAST INTERVIEW 3
다미안 데스몬드 역

후지와라 나츠미
NATSUMI FUJIWARA

'임페리얼 스칼라'를 목표로 갈등하는 다미안의 심정을 섬세하게 연기해 내는 후지와라 씨에게 다미안의 매력과 급우들과의 녹음 현장에 대해 들어 보았다.

● '짜증나는 녀석' 느낌이 과하지 않도록

—1쿨을 마친 소감을 말해 주세요.

첫 등장 장면은 굉장히 긴장했어요(웃음). 처음에는 오만함을 마구 뿌려댔지만 아냐와 만난 이후로 아이다운 솔직한 부분도 보여 주는 걸 보고 저도 기뻤습니다. 1쿨은 다미안의 인물상을 파고들기 전에 끝나 버린 터라, 2쿨이 벌써부터 무척 기대돼요!

—연기하시면서 느낀 다미안의 매력은요?

오만하게 굴면서도 본성은 착하고, 때때로 아이다운 솔직한 부분도 엿볼 수 있는 점이랄까요. 아냐가 우는 모습을 보고 설레거나, "너하고 사이좋게 지내고 싶어"라는 말을 듣고 그 마음을 받아들이는 등, 타인을 수용하는 마음씨를 가지고 있죠.

—그 밖에도 다미안이 나오는 장면 중 마음에 드는 장면이 있나요?

제10화의 피구 시합에서는 "내가 남아서 3반을 승리로 이끌어 줄 테니까"라고 선언했음에도 무의식적으로 아냐를 감쌌습니다. 그런 남자다운 부분도 멋있어요. 그리고 아냐가 첫 〈스텔라〉를 땄을 때, 그걸 납득하지 못한 급우들이 험담을 한 뒤 다미안에게 동의를 구하는데요. 성실한 다미안이 "학교에 불만이 있으면 다른 곳에 편입시험이라도 보든가"라고 단호하게 받아치는 장면이요. 멋있죠! 노력해서 정정당당하게 마주하는 자세도 다미안의 장점이라고 생각해요.

—후지와라 씨가 개인적으로 느끼기에 다미안은 아냐에게 어떤 감정을 품고 있다고 생각하세요?

〈스텔라〉를 두고 경쟁하는 라이벌이기도 하니까 복잡한 감정일 것이라고 생각해요…. 다미안도 1학년이니 이게 어떤 감정인지 이해되지 않아서 마음이 답답하겠죠. 우는 얼굴을 본 이후로는 아냐를 의식하게 된 것 같지만, 그래도 역시 가정 사정이나 아버지에게 인정받고 싶은 마음 쪽이 아직 더 앞서지 않을까 싶습니다.

—그런 오만함과 솔직함을 겸비한 다미안을 어떤 방식으로 연기하셨나요?

다미안은 1학년이라는 설정이라서 목소리 톤을 어리게 잡았지만, 너무 어리다고 해서 음향 감독님 하타 씨와 여러 가지로 의논을 했습니다. "평범하게 이야기할 때는 낮으면서 차분하게 여유가 있는 느낌을 기본으로 가져가고, 독백으로 말할 때 그리고 아이다운 부분이 드러날 때에 그러데이션으로

촬영 : 하세베 히데아키
헤어 메이크업 : addmix B.G

SPY×FAMILY

MAIN CAST INTERVIEW 3

NATSUMI FUJIWARA

"에밀과 유인의 과장된 리액션을 실제로 듣는 게 재미있었습니다."

Profile

후지와라 나츠미

6월 2일생. 시즈오카현 출신. 주요 출연작으로는 『괴물사변』(쿠사카 카바네), 『도쿄 구울 :re』(무츠키 토오루), 『소년 메이드』(코미야 치히로) 등.

표현되도록"이라는 디렉션을 받았어요. 처음에는 이상적인 다미안에 도달하기까지 시간이 조금 걸렸네요.

—아냐 역인 타네자키 씨와의 호흡은 어떠셨나요?

타네자키 씨는 표현력이 굉장해요! 다미안네 집에 초대를 받거나 로이드에게 칭찬받는 아냐의 망상 장면 속의 다미안과 로이드는 타네자키 씨가 연기하세요. 테스트 중에는 방송된 완성본보다 더 독특한 연기를 보인 적도 있어서 다양한 형태로 아냐의 매력을 추구하는 자세에 압도됐어요. 타네자키 씨는 대본에 적혀 있지 않은 부분까지 아냐의 매력을 표현하려고 노력하시거든요. 저 역시도 다미안의 매력을 더 잘 표현할 수 있게 연기하고 싶어요!

—에밀 역의 사토 씨, 유인 역의 오카무라 씨와 함께 연기하는 장면은 분위기가 어떤가요?

화기애애해요. 다미안이 뭔가 발언을 하면 곧바로 리액션을 해 줘서 마음이 든든하고요, 콜 앤드 리스폰스 같아서 즐겁게 연기하고 있어요. 에밀과 유인의 과장된 리액션을 실제로 듣는 게 재미있었습니다.

—피구 시합에서는 애니메이션 오리지널 볼거리도 많았지요.

진짜로 피구를 하는 기분으로 연기하느라 사력을 다했어요. 다미안, 에밀, 유인 셋이 포메이션을 짜서 "분신!!"이라고 함께 외치는 장면이 있는데요, 정확히 맞추기보다는 조금씩 엇갈려서 호흡이 맞지 않는 느낌으로 연기했더니 어린이다움이 잘 표현된 것 같아요. 하지만 역시 빌의 존재가 워낙 크더라고요(웃음). 실제로 피구를 하는 장면에서는 빌 역의 아스모토 히로키 씨의 목소리에 힘이 더 실려서 무시무시했고요, 성난 소리 하나하나에서 살기가 느껴졌습니다. 실제로는 아냐에게 하는 대사지만 왠지 저한테 말씀하시는 것 같아서 무서웠어요(웃음).

—TV 애니메이션 『SPY×FAMILY』에서 특히 좋아하는 장면을 가르쳐 주세요.

제12화 후반의, 아냐가 펭귄 인형들과 노는 이야기가 좋아요. 땅콩을 반으로 나눠 먹는 의식을 치를 때, 상대는 인형이라서 먹지 못하니까 아냐 본인이 먹잖아요? 엄청나게 귀여워서 좋아합니다.

●대본에 적혀 있지 않은 부분에서도 매력을 끌어내고 싶다

—2쿨에 대한 마음가짐을 들려주세요.

다미안은 앞으로 더 파고들어 갈 캐릭터라고 생각하므로, 그의 마음속에서 일어나는 갈등을 이해하고 완벽히 표현할 수 있도록 노력하고 싶어요. 그리고 『SPY×FAMILY』는 녹음 중에 애드리브가 많이 발생하는 작품이라서, 2쿨에서는 애드리브도 넣으면서 녹음 자체를 더 즐기고 싶습니다.

—1쿨에 다미안의 애드리브 장면이 있었나요?

제10화의 피구 시합 후 아냐, 베키와 말다툼을 벌일 때 원래는 "뭐라고, 이 숏다리가!!"라는 대사뿐이었는데요, 시간이 조금 남는다고 해서 "뭐? 한 번 더 말해 봐!!"를 추가했습니다. 방송되지 않을지도 모르지만, 2쿨에서는 애드리브에도 적극적으로 도전해서 시청자 여러분이 조금이라도 더 다미안을 친근하게 느끼시게끔 연기하고 싶어요.

—마지막으로 팬 여러분에게 한 말씀 부탁드립니다.

드디어 2쿨이 시작돼요. 기다리시게 한 만큼, 더욱더 즐겁게 시청하시도록 노력하겠습니다! '원작의 이 장면은 애니메이션으로 만들어지면 어떤 느낌으로 그려질까?'라고, 매주 두근거리는 마음으로 2쿨을 기대하며 기다려 주시면 기쁘겠어요.

Damian

MAIN CAST INTERVIEW 4
베키 블랙벨 역

카토 에미리
EMIRI KATO

이든 칼리지에서 아냐와 친구가 된 베키를 연기하는 카토 씨에게 그녀의 매력과 좋아하는 에피소드를 들어 보았다.

●착한 본성을 표현하고 싶다

—1쿨을 마친 감상을 들려주세요.

베키 역의 성우는 제6화가 방송되기 1주일 전까지 공개되지 않았거든요. 그때까지는 방영 중인 에피소드의 감상도 대놓고 말하지 못해서 애가 탔어요(웃음). 등장한 뒤로는 '베키에게 딱 맞는 목소리'라는 감상을 받아서 매우 기뻤습니다. 원작을 읽는 시점부터 베키의 대사는 제 목소리로 뇌내 재생했다는 분도 계시더라고요. 여러분의 기대에 부응하지 않았나 하고, 성과를 느끼고 있어요.

—베키를 연기하는 데 있어 주의한 점을 가르쳐 주세요.

부잣집 아가씨 기질과 나이에 비해 성숙한 면은 있지만, 본성은 매우 착한 여자아이라는 점이 전달되도록 의식했습니다. 그리고 고압적인 태도의 대사는 있어도 결코 불쾌한 아이로 보이지 않게끔, 어린이다움을 더해서 부드러운 느낌으로 연기했어요. 함께 행동할 때가 많은 아냐의 캐릭터가 개성적인 만큼, 거기에 밀리지 않게 과장된 리액션을 취하는 것도 유념했습니다.

—베키는 다양한 표정에 맞는 다양한 연기가 요구되는 캐릭터지요?

그렇기에 더욱 연기하는 게 즐겁고요, 목소리 표현으로 베키의 매력을 더 늘릴 수 있겠다는 생각이 들었어요. 저에게 베키는 수월하게 연기할 수 있는 캐릭터입니다. 그래서 그녀의 넓은 변화 폭을 즐기며 연기했어요.

—베키와 닮은 점, 정반대인 점은 있나요?

베키의 가식 없는 성격은 닮았으려나요? 그랬으면 좋겠습니다(웃음). 닮지 않은 점을 들자면, 저는 베키처럼 성질이 강하지 않네요. 어릴 적에는 베키처럼 남자아이들에게 당당히 발언할 수 있는 친구를 존경했어요.

—녹음하실 때 후루하시 카즈히로 감독님에게서 받은 디렉션 중 인상에 남은 것이 있나요?

감독님의 고집을 강하게 느낀 건, 제11화에서 아냐의 "스타라이트 아냐라고 불러."라는 말에 "귀찮게…."라고 투덜대는 대사예요. 저는 가볍게 중얼거리는 것으로 생각했는데, 조금 더 어이없어하는 느낌을 내 줬으면 한다는 요청이 있었습니다. 몇 번인가 다시 녹음한, 1쿨에서 가장 많은 디렉션을

촬영 : 하세베 히데아키
헤어 메이크업 : 카와구치 나오
스타일리스트 : 타카하시 유이

"본성은 매우 착한 여자아이라는 점이 전달되도록 의식했습니다."

Profile

카토 에미리

11월 26일생. 도쿄도 출신. 주요 출연작으로는 『괴물 이야기』(하치쿠지 마요이), 『마법소녀 마도카☆마기카』(큐베), 『흑집사』(메이린) 등.

받은 장면이었어요. 그 밖에 특히 대대적인 뉘앙스의 변경은 없었고요, 제가 생각하는 베키를 자유롭게 연기했어요.

—카토 씨가 감독님에게 질문하신 것이 있다면 가르쳐 주세요.

제일 첫 녹음 때, 아냐와 베키를 몇 살 정도의 아이로 봐야 하는지를 여쭤봤어요. 감독님께서는 "베키의 어른스러운 성격을 감안해서, 나이는 신경 쓰지 말고 연기해 주세요"라고 대답해 주셨습니다.

—TV 애니메이션 『SPY×FAMILY』에서 특히 좋아하는 장면을 가르쳐 주세요.

제7화에서 아냐와 베키가 점심을 먹는 장면을 좋아해요. "우리 셰프만은 못하겠지만"이라는 말을 아무렇지 않게 내뱉는 베키가 좋거든요. 별 생각 없이 사용한 단어에서 유복함이 느껴진다고나 할까요. 그리고 다미안이 왔을 때 한 "으윽~ 기숙사에서 먹을 것이지"라는 대사에서는 아이다운 면이 드러나기도 했어요. 제 어린 시절을 되돌아보면서 굉장히 즐겁게 연기했습니다. 회차로 치면 제10화의 피구 시합 에피소드가 제일 좋아요. 베키뿐만 아니라 많은 캐릭터들의 매력이 가득 담겨 있죠. 다미안, 에밀, 유인의 우정이나 어른 체격인 빌에게서 얼핏 보이는 아이다운 모습 등, 애니메이션 오리지널 연출도 있었고요. 시합이 끝난 뒤에 곧바로 아냐에게 달려오는 베키도 다정해서 최고예요. 그때 아냐에게 수고했다며 건네는 대사는 애드리브로 넣은 것입니다.

—애드리브를 넣을 기회는 자주 있었나요?

드문드문 있었어요. 제10화 초반에 다미안 일행한테 했던 "여자한테 그런 험한 말은 하면 안 되는 거야—!"도 애드리브예요. 그 외의 말다툼 장면이나 소소한 리액션에도 애드리브가 많았네요. 다미안 역의 후지와라 나츠미 씨와는 이런 언쟁하는 장면으로 함께 연기할 기회가 잦았습니다. 베키가 처음 등장한 에피소드에서 아냐가 다미안을 때린 장면에서는 타네자키 아츠미 씨의 표현이 굉장해서, '아냐란 캐릭터가 이런 식으로 만들어졌구나' 하고 인상이 깊게 남았어요.

—그럼, 어떤 캐릭터가 특히 마음에 드시나요?

모든 캐릭터가 다 멋져서 고민되네요. 한 명만 고르는 어려운데요, 요르와 유리 남매에게 관심이 많이 갑니다. 요르에 대한 유리의 강렬한 애정 표현이 재미있고, 로이드를 질투하는 모습도 좋아해요. "로띠"라는 대사, 최고죠(웃음). 현시점에서는 베키와 직접 엮일 일은 없겠지만, 브라이어 남매의 향방은 한 명의 팬으로서 매우 기대됩니다.

●작품에서 전해지는 가족애로 힐링된다

—원작 『SPY×FAMILY』에 대한 감상을 들려주세요.

얼핏 엄격한 인상인 스파이라는 모티프로는 상상하기 어려운, 가족애가 넘치는 따뜻한 스토리가 훌륭합니다. 그리고 개인적으로는 단행본 표지의 컬러링도 딱 제 취향이었어요. 저는 애니메이션화가 되기 전부터 팬이었거든요. 이 세계관이 애니메이션으로 어떻게 그려질지 기대돼서 두근거림이 멈추지 않던 기억이 납니다.

—2쿨에 대한 마음가짐을 부탁드립니다.

다양한 현장에서 "『SPY×FAMILY』 잘 보고 있어요"라는 말을 들을 때가 많아서, 날이 갈수록 작품의 인기가 커지고 있음을 느낍니다. 이렇게나 많은 팬 여러분에게 사랑받는 멋진 작품에 참가할 수 있어서 영광이에요. 2쿨에서도 베키가 여러분께 많은 사랑을 받도록 연기해서 작품의 분위기를 더욱더 끌어올릴 수 있었으면 좋겠어요.

—마지막으로 팬 여러분에게 한 말씀 부탁드립니다.

여러분의 마음을 울릴, 멋진 이야기가 가득 담긴 2쿨로 완성될 것이 틀림없어요. 시청하신 분들의 마음이 따스해지도록 저도 최선을 다할게요! 앞으로도 응원해 주시면 기쁘겠습니다.

헨리 헨더슨 역
야마지 카즈히로
KAZUHIRO YAMAJI

1 염소수염을 한 악역일 것이라 생각하며 대본을 읽어 보니 터무니없이 진지하고 젠틀한 댄디남(멋쟁이 할배)이었다.

2 "에에에엘레가아아아앙스으!!"

3 요르 씨. 암살자 모드가 됐을 때의 눈빛이 아주 최고입니다. 저는 M(마조히스트)인 걸까요….

4 제4화 '명문 학교 면접시험' 요르 씨가 소를 쓰러트린 뒤에 착지하는 모습에 몸이 떨려요. 역시 저는 그냥 평범한 요르 씨의 팬인 것인지….

5 헨리가 언제 등장할지는 모르겠지만, 2쿨에서는 '에에에엘레가아아아앙스으'를 뛰어넘는 최최상급의 '엘레강스'는 무엇일지를 기대해 주시기를….

Profile 야마지 카즈히로

　6월 4일생. 미에현 출신. 주요 출연작으로는 『진격의 거인』(케니 아커만), 『파도여 들어다오』(쿠레코 카츠미), 『원피스 필름 골드』(길드 테소로) 등.

실비아 셔우드 역
카이다 유코
YUHKO KAIDA

1 우수한 관리관이자 현장 첩보원의 미묘한 사정도 예리하게 간파해 보조할 줄 아는 프로페셔널한 사람.

2 "WISE 예산이 얼만지 알아?!" 언제나 냉철한 그녀가 거칠게 나오는 모습을 또 보고 싶어요.

3 아냐를 매우 좋아합니다. 아버지의 임무가 잘 풀리도록, 가족의 사이가 원만해지도록, 하지만 자신의 비밀은 들키지 않도록 분주하게 머리를 굴리는 가륵한 아냐의 모습이 사랑스러워요.

4 제9화가 다양한 에피소드들이 가득 담겨 있어서 즐겁고, 마음이 따스해지는 좋은 에피소드라서 좋아해요. 피가 이어져 있지 않더라도 상대를 배려하는 마음으로 최고로 멋진 가족이 되는군요. 따라하고 싶어지는 대사도 많아요. 제일 좋아하는 건 아냐의 "아버지 오늘은 왠지 초록색이야".

5 저도 한 명의 팬으로서 2쿨을 굉장히 기대하고 있습니다! 빨리 움직이는 캐릭터들을 보고 싶네요! 1쿨을 복습하면서 기다리죠!

Profile 카이다 유코

　1월 14일생. 카나가와현 출신. 주요 출연작으로는 『약속의 네버랜드』(이자벨라), 『진 일기당천』(여몽 자명), 『요리왕 비룡 더 마스터 2기』(상) 등.

유인 에지버그 역
오카무라 하루카
HARUKA OKAMURA

1 솔직하고 친구를 위하는 마음이 가장 큰 매력이라고 생각합니다. 아냐를 업신여기는 것도, 다미안 님에게 불쑥 날카로운 지적을 하는 것도 전부 그런 성격 때문이겠죠. 녹음 작업 때도 거짓이 없는 아이다운 감정을 중시할 수 늘 염두에 뒀어요.

2 역시 피구 대작전이 제일 좋아요! 에밀이 안면 블로킹을 한 직후에 유인이 내지르는 영혼의 외침은 평소 이상으로 기합이 들어갔던 것 같습니다. 마이크 앞에서 함께 싸우는 듯한 기분이었어요.

3 모든 캐릭터가 다 매력적이라서 좋아하지만 학생들의 좋은 본보기이자 믿음직한 헨더슨 선생님은 등장할 때마다 설레요. 스스로에게도 타인에게도 성실한 모습이 그야말로 엘레강트! 제 인생의 선생님이 되어 주셨으면 합니다.

4 제5화의 '성에서 구출되기 놀이'에 나온 장면들이 너무 좋아요! 애니메이션 오리지널 전개 특유의 두근거림이 있으면서, 캐릭터들과 애니메이션에 관여하는 모든 분들이 진심으로 즐기는 게 느껴져서, 저도 모르게 박수를 치며 시청했어요.

5 1쿨을 시청해 주신 여러분, 정말 감사합니다! 2쿨도 더욱이 두근두근 기대되는 전개가 기다리고 있을 것으로 생각하니 모쪼록 기대해 주세요! 저도 벌써부터 기대됩니다!!

Profile 오카무라 하루카

　8월 22일생. 카나가와현 출신. 주요 출연작으로는 『BIRDIE WING -Golf Girls' Story-』(메이드), 『TSUKIPRO THE ANIMATION 2』(관객) 등.

에밀 엘만 역
사토 하나
HANA SATO

1 언뜻 봤선 강한 아이 곁에 찰싹 붙어 있는 부하 느낌인데요, 임이 험하기도 하지만 다미안을 감싸려고 자진해서 피구 공을 맞는 아이예요. 순간적으로 친구를 지켜 낼 용기가 있으며, '다미안 님'이라고 부르기는 하지만 좋아하는 친구를 위해 온 힘을 다하는 다정한 점이 매력입니다!

2 제10화에서 "왜냐하면 다미안 님은 언제나 우리의 MVP니까요"가 나오는 대목을 전부 다 좋아해요! 녹음 중에 여러 버전을 녹음할 기회가 있었는데, 이 버전을 골라 주셨구나 하고 기쁘게 생각했습니다.

3 인터뷰 기회가 생기면 반드시 말하고 싶어서 묵혀 놓은 답변인데요, 헨더슨 선생님이요! 규율을 철저히 지키고 자신만의 미학이 있는, 매우 섹시한 남성이라고 생각합니다. 잠깐씩 보여 주는 선생님으로서가 아닌 얼굴도 다정해서 좋아해요…!

4 제10화가 귀여워서 정말 좋아합니다! 다미안 님, 유인과의 특훈과 연계 플레이, 아냐의 스타 캐치 애로, 충격 받은 빌, 베키의 태클 등 모든 것이 시끌벅적해서 즐거운 에피소드예요.

5 2쿨이 기대돼서 견딜 수 없는 여러분…. 저도 완전히 똑같은 상황입니다. 모두 함께 만화와 1쿨 애니메이션을 보면서 아냐처럼 두근두근♪한 마음으로 기다리자고요!

Profile 사토 하나

　4월 26일생. 도쿄도 출신. 주요 출연작으로는 『요괴 워치!』(USA삥), 『100% 파스칼 선생님』(파스칼 선생님), 『블랙 클로버』(닛슈, 루카) 등.

밀리 역
이와미 마나카
MANAKA IWAMI

1 밀리는 무척 여성스럽고, 머릿속에 떠오른 생각을 그대로 입 밖으로 내뱉는, 솔직하고 가차 없는 점이 재미있다고 생각합니다!(웃음)

2 과장의 커피에다 "코딱지 넣을까?"라고 하는 대사가 임팩트 있어서 좋아요.

3 아냐예요…! 정말이지, 모든 게 너무 귀여워서 푹 빠졌어요. 풍부한 표정도, 독특한 어휘 센스도, 말투도 전부 중독적이에요! 솔직하고 아이다운 부분이 있으면서도, 주변 사람들을 잘 관찰하고 마음을 써 주는 부분은 정말 좋습니다.

4 로이드 씨가 요르 씨의 손가락에 반지를 끼워 주는 장면이 좋았어요. 순간적인 재치로 수류탄 핀이 반지가 된 것도, 적을 쓰러트리는 그 긴박한 상황에서 무릎을 꿇고 반지를 끼우는 게 스파이다워서 멋있었습니다. 이 가족다운, 신선한 프러포즈라고 생각했어요!

5 원래부터 너무 좋아하는 작품이었던 『SPY×FAMILY』에 참여한다는 행복을 곱씹으면서, 2쿨도 시청자 여러분께서 즐기실 수 있도록 힘내겠습니다! 앞으로도 잘 부탁드려요!

Profile **이와미 마나카**

4월 30일생. 사이타마현 출신. 주요 출연작으로는 『RPG 부동산』(라키라), 『카미쿠즈☆아이돌』(시구타로), 『우마무스메 프리티 더비 2』(라이스 샤워) 등.

카밀라 역
쇼지 우메카
UMEKA SHOJI

1 철저하게 짜증 나는 여자라는 점일까요?(웃음) 어중간하면 안 될 것 같아 아주 작정하고 연기했습니다. 즐거웠어요(웃음).

2 뜨거운 그라탱을 요르 씨에게 엎으려고 하지만 요르 씨는 화려하게 받아 내고, 오히려 자기 코에 뜨거운 그라탱이 약간 튀어 버리는 장면. 조금 귀여운 부분이 엿보여서 좋아해요.

3 요르 씨. 사고방식은 조금 흉흉하지만(웃음) 가족을 아끼고 다정하고 올곧으니까…. 그런 그녀에게 카밀라도 점점 마음이 사르르 풀릴 거라고 생각합니다. 지쳐서 퇴근했는데 집에 요르 씨가 있으면 최고예요!

4 제2화 초반에서 "요즘 스파이가 많이 돌아다닌다잖아요~."라고 말할 때와, 후반에 로이드 씨에게 요르 씨의 전직을 까발리는 카밀라의 표정 묘사가 워낙 훌륭해서, 녹음 작업 때 좋은 연기가 나오도록 이끌어 준 것이 인상에 남았어요! 멋진 얼굴이었습니다(웃음).

5 보면 볼수록 등장인물 전원이 사랑스러워지는 작품이란 정말 굉장하죠. 너무 좋아요! 카밀라의 귀여운 부분도 볼 수 있었으면 좋겠다~. 여러분과 함께 2쿨을 기다리고 있어요!

Profile **쇼지 우메카**

8월 20일생. 카나가와현 출신. 주요 출연작으로는 『게게게의 키타로 6기』(네코무스메), 『와츄 프리매직!』(스메라기 아마네), 『디지몬 유니버스 어플리 몬스터즈』(카란 에리) 등.

도미니크 역
카지카와 쇼헤이
SHOHEI KAJIKAWA

1 후배를 잘 챙기는 사람 좋은 선배! 남의 말에 잘 휩쓸리는 경향도 있지만, 할 말은 확실하게 하는 부분이 좋아요. 카밀라에게 사랑받는 것만 봐도 원작에서 묘사되지 않았을 뿐이지, 매력적인 사람인 것 같아요.

2 유리와 집 앞에서 딱 마주치는 장면일까요? 그런 편한 거리감이 왠지 좋아요.

3 아냐예요! 귀엽고 재미있지만, 특히 제3화의 모의 면접 중 썩은 콩밥을 먹는다고 대답하는 부분에서 웃음이 터져 버렸습니다. 그런가 하면 제2화에서는 굉장히 가엾은 측면이 연출되기도 해서 눈을 뗄 수가 없습니다.

4 으~음, 고르기 어렵지만 역시 제1화일까요? 원작을 읽었을 때의 팍팍한 인상과는 달리, 음악이나 연출로 멋있는 부분도 놓치지 않고 구성한 것 같아서 놀랐습니다.

5 줄곧 애니메이션화를 기대했던 작품이기도 했던 터라, 출연할 기회를 얻어서 그저 감사하고 감격스러울 따름이에요! 2쿨도 여러분과 함께 두근두근 설레는 마음으로 기다리고 싶습니다.

Profile **카지카와 쇼헤이**

6월 20일생. 오사카부 출신. 주요 출연작으로는 『바쿠간 배틀 플래닛』(매그너스), 『샤먼킹』(나 마리), 『우국의 모리아티』(제프, 마커스) 등.

샤론 역
쿠마가이 미레이
MIREI KUMAGAI

1 샤론의 현실적이면서도 합리적인 면과, 심술궂지만 비상식적이지는 않은 부분이 재미있게 느껴져요. 샤론 나름대로 일리가 있는 말만 하기 때문에, 그 점을 신경 써서 연기했습니다.

2 부부 사이 때문에 고민하는 요르의 상담을 들어 주는 장면이요. 샤론은 의외로 남을 잘 챙기죠. 음성은 없지만, 요르에게 해 줄 조언으로 3종류의 애드리브를 준비해 놨어요. 내용은 상상에 맡기겠습니다(웃음).

3 유리의 한결같이 누나 LOVE인 점과, 그것이 여러 가지 형태가 되어 전력으로 표현되는 대목이 좋아요. 실은 어린 유리의 목소리도 담당하기 때문에, 어른 유리의 등장 장면에도 매번 격하게 공감하고 있어요.

4 제9화에 나온, 어린 유리가 학교 시험에서 일등을 하고 요르 씨에게 상으로 뽀뽀를 받는 장면이 훈훈하고 귀여워서 좋아요. 그 후의 전개도 포함해서 정말 좋아합니다!!

5 1쿨을 시청해 주셔서 감사합니다! 매주 토요일에 여러분과 함께 방송을 볼 수 있어서 무척 즐거웠어요! 2쿨 방송 개시까지 조금만 더 기다려 주세요.

Profile **쿠마가이 미레이**

9월 30일생. 시즈오카현 출신. 주요 출연작으로는 『거미입니다만, 문제라도?』(세라스 케렌), 『TSUKIPRO THE ANIMATION 2』(코우치 미노리), 『백 텀블링!』(후타바 미모리) 등.

SPECIAL COVERAGES OF MAIN STAFF
메인 스태프 취재 특집

시리즈는 아직 전반부를 끝냈을 뿐. 지금도 한창 제작 중이지만, 구태여 현 시점에서의 소감을 후루하시 감독에게 들어 보았다. 방송 시작 전에 말했던 '아냐 양 붐을 일으키고 싶다'라는 목표는 과연 얼마나…?

늦은 시간대에 방송됐지만,
풍문으로 듣기로는 초등학생들 사이에서도
아냐가 점점 인기를 얻고 있다고 해서
제1단계는 클리어한 기분입니다.
생각지도 못했던 세계정세 속에서,
앞으로의 방송으로 아냐를 아는 사람을
한 명이라도 더 많이 늘리는 일이
세계 평화로 이어진다고 믿고 제작 중이에요.
2쿨의 볼거리는 멍멍이와 테니스입니다.

감독
후루하시 카즈히로
KAZUHIRO FURUHASHI

Profile

후루하시 카즈히로
애니메이션 감독 겸 연출가. 주요 감독 작품으로는 『도로로』, 『기동전사 건담 UC』, 『바람의 검심 -메이지 검객 낭만기-』 등.

 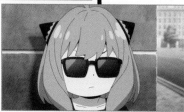

MAIN STAFF CONVERSATION

총 작화 감독 대담

● 시마다 카즈아키 ✕ ● 아사노 쿄지

KAZUAKI SHIMADA　　　KYOUJI ASANO

Profile

시마다 카즈아키
대표작 『약속의 네버랜드』 시리즈(캐릭터 디자인 및 총 작화 감독), 『마법소녀 따위는 이제 됐으니까.』 시리즈(캐릭터 디자인 및 총 작화 감독), 『야마노스스메』 시리즈(작화 감독) 등.

아사노 쿄지
대표작 『진격의 거인』 Season 1~3(캐릭터 디자인 및 총 작화 감독), 『PSYCHO-PASS 사이코패스』 시리즈(캐릭터 디자인 및 총 작화 감독), 『버블』(메인 애니메이터) 등. WIT STUDIO 이사.

◆대 반향! 1쿨을 돌아보니…?!

—1쿨을 돌이켜 본 소감을 말해 주세요.

시마다 무사히 끝나서 다행이라는 것과 더 잘할 수 있었을 텐데 하는 아쉬움입니다. 지금은 한창 2쿨 제작에 착수 중인데요, 가끔씩 예전 작업을 다시 꺼내 볼 때도 있지만 언제나 다음 일에 쫓기고 있네요.

아사노 정말로 즐겁게 작업했습니다! 주위에서도 반응이 크기도 했고, 저희 아이가 함께 애니메이션을 봐 준 것도 기뻤어요. 시마다 씨의 디자인은 애니메이터가 움직이기 용이한 선으로 그려져 있거든요. 그것도 즐겁게 작업할 수 있었던 요인이었다고 생각합니다.

시마다 어디까지나 작품에 따라 다르지만, 제 경우는 설정화를 그릴 때 가능한 한 선을 압축하려고 해요.

아사노 애니메이터는 움직이고 싶은 사람이 많으니까, 그렇게 되면 캐릭터의 선을 어떻게 생략할지를 많이들 고민하시죠. 저도 원작이 있는 작품은 원작과 설정(※캐릭터 디자인 설정화)을 보면서 그리는데요, '시마다 씨는 아냐의 머리카락 그리는 법을 이렇게 정리하셨구나. 실력 좋으시다~'라고 비교하곤 했어요.

시마다 『SPY×FAMILY』는 원작이 밸런스가 참 좋은 선으로 그려진 만화라서, 애니메이션도 그대로 갈 수 있겠다 싶었어요. 최대한 원작의 뉘앙스를 유지하려 했습니다. 다만 움직이고 싶을 때는 입체의 적합성이 어려웠어요. 아냐의 얼굴에 닿는 머리카락이라든지.

아사노 그런 건 너무 현실에 가깝게 가려고 하면 오히려 더 이상해지죠. 원작에서는 옆 앵글에서도 양 사이드의 머리 모양을 알 수 있게 그려져 있습니다만….

시마다 애니메이션에서는 돌아봤을 때 갑자기 머리 모양이 바뀐 것처럼 보이더라고요. 실제 장면이라면 그때그때 상황에 맞춰서 그릴 수 있지만, 제일 처음 설정화를 만들 때는 결정을 내리기가 힘들었어요. 로이드도 어려웠네요.

아사노 로이드는 인상이 워낙 다양하니까요. 원작 단행본이 어느 정도 출간된 작품은 어디쯤의 캐릭터상에 맞추느냐라는 문제도 있습니다. 로이드는 미남이지만, 최근에는 딱히 그렇게 그려져 있지 않은 이야기도 많거든요. '엔도 선생님이 그저 얼굴만 잘생긴 캐릭터로 그리시는 건 아닐지도? 그렇다면 애니메이션도 그 의도를 반영하고 싶다' 이런 생각이 들었어요.

시마다 표정의 폭도 넓어서 설정화를 그릴 때도 표정을 얼마나 그려야 할지가 문제이기도 합니다.

아사노 아냐도 귀여운 눈과 개그 얼굴일 때의 콩 눈 같은 배리에이션이 있죠. 저도 감독님께 "개그 얼굴은 얼마나 원작에 맞추는 편이 좋을까요?"라고 질문했더니, "원작 그림이 정답입니다"라는 대답을 들은 적이 있습니다. 애니메이션의 표현이 어려워도, 가급적이면 원작에 가까운 느낌으로 그리는 게 팬 여러분도 좋아하실 거라면서요.

—이번 작품은 두 회사가 함께 제작했습니다만, 총 작화 감독으로서 어떠셨나요?

시마다 다른 분과 총 작화 감독을 교대로 맡는 경우는 자주 있어서, 특별히 뭔가가 색다르지는 않았네요. 그렇죠?

아사노 네. 애초에 혼자서 전 화의 총 작화 감독을 맡는 건 상당히 힘들어요. 다만 제작 현장은 한 화씩 교대로 만드니까 '하나의 작품 가지고 아단법석'이 아니라, 어딘가 'CloverWorks가 담당할 분량은 그쪽에 맡기고, 우리는 WIT STUDIO의 일을 하자' 같은 분위기가 있었던 것 같습니다.

시마다 결국 저희의 일은 그림을 그리는 것이라서, 두 회사의 공동 제작이라고 해도 그렇게까지 큰 영향은 없었어요.

아사노 그 외에는 후루하시 감독님이 모든 과정을 파악하고, 각 화 연출가들과도 회의를 가지며 언제나 체크해 주십니다. 밸런스나 통일감은 그 단계에서 잡고 있어요.

◆총 작화 감독의 역할은, 그림으로 이야기하기!

—두 분이 총 작화 감독을 맡으실 때, 사전에 회의 등을 갖나요?

시마다 제1화 회의에서 잠시 이야기를 나눈 정도죠?

아사노 제1화는 제가 일부 파트의 작화 감독이고 시마다 씨가 총 작화 감독이라서 상황 적응을 위해 회의를 가져 봤는데요. "설정화의 턱 밑 그림자, 빈틈없이 칠할까요?" 같은 세세한 확인을 한 정도였네요(웃음).

시마다 저희의 경우, 일단은 그림을 그려 보고 그걸 통해 대화를 나누게 되지요.

아사노 이건 그림을 그리는 직업 특유의 커뮤니케이션 방법이 아닐까요? 처음에는 제가 그린 그림을 시마다 씨가 수정해 주시는데요, 그때 시마다 씨의 의도가 전달되니까 그걸 다음 작업에 적용해 둡니다. 제3화에서 제가 총 작화 감독을 맡을 때는 그 전에 시마다 씨가 수정하신 부분을 보면서 체크했어요. 초반에는 고민도

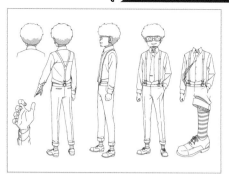
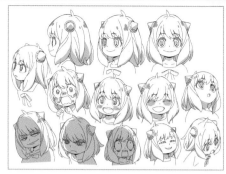

하긴 했지만, 차츰 감을 잡은 것 같아요.

시마다 저는 이전 작품이 있어서 뒤늦게 참여한 터라 『SPY×FAMILY』의 설정은 상당히 급하게 완성했어요. 그래서 본편 작업에 들어가니 점점 '이쪽이 더 좋다' 같은 생각이 들기 시작하지 뭐예요. '설정이랑 다른 것 같은데…' 같은 수정 사항도 있었을지도 모르겠습니다.

—서로의 작업에 대한 느낌을 말해 주세요.

시마다 아사노 씨는 그림을 엄청나게 잘 그리세요. 제1화에서 작화 감독으로 투입돼 맡아 주셨던, 아냐가 납치됐을 때의 에드거나 구엔 등은 그림이 처음부터 완성돼 있었어요! 아주 멋진 악역이었습니다!

아사노 에드거는 PV에 등장했던 터라 제일 처음 착수했던 캐릭터예요. 원작이 총과 배경 모두 리얼하니까 캐릭터도 실사체 같은 작화를 목표로 했습니다만… 제 취향이 꽤 들어가 버렸는지도 모르겠어요.

시마다 아뇨, 아뇨. 체크할 곳이라고는 하나 없는 그림이었어요. 역시 대단하십니다!

아사노 저는 캐릭터 디자인도 판권 일러스트도 담당하지 않는 터라 비교적 홀가분한 입장이라서(웃음), 시마다 씨의 작업량이 그저 놀랍습니다. 저도 다른 작품에서 경험했지만 캐릭터 디자인과 총 작화 감독, 그리고 키 비주얼은 대체로 한 명의 디자이너에게 집중되기 때문에 엄청나게 힘들어요! 심지어 그것으로 작품의 방향성까지 결정해 버리죠. 수고도 책임도 장난 아니고, 창조의 고통이 어마아마해요. 시마다 씨는 그 역할을 완벽히 소화하시니 정말 대단한 분입니다! 제가 그런 역할일 때는 좀처럼 집에 들어가지를 못했습니다…(웃음).

시마다 『SPY×FAMILY』는 설정화의 양도 상당히 많지요. 의상 교체가 잦고, 거기에 게스트 캐릭터까지 등장하니 총 작화 감독 역할을 절반 맡아 주시고, 제가 담당할 분량도 도와주셨던 덕분에 어떻게든 해낼 수 있었어요….

아사노 가장 처음 완성됐던 티저 비주얼도 진짜 얼굴과 표면상의 얼굴로 2가지 패턴이 만들어졌죠. 완벽하게 채색된 그림이 들어오니 '그림체와 표정은 이걸 목표로 하면 되는구나'라고 이해가 돼서 감사했어요. 이 작품은 양면성이 중요한 특징이기 때문에 이 그림이 처음에 있었던 게 큰 도움이 됐습니다.

시마다 티저 비주얼…. 그래요, 그런 게 있었죠(웃음). 그때는 아직 설정화도 다 완성되지 않아서, 그 그림부터 색채와 디자인이 굳어 가기 시작했다는 느낌이었어요.

—이번 작품에서 작업 면의 변화는 있었나요?

아사노 완전히 개인적인 일이지만, 제3화 도중에 100% 디지털로 작업 방식을 바꿨습니다. 이전 작품의 영향도 있어서 제1화까지는 '종이에 그리는 게 더 빨라'라고 생각하고, 손 그림으로 체크했어요. 그런데 코로나의 영향으로 한동안 재택근무를 하게 되자, 종이 체크지를 보내 달라고 하기가 죄송한 겁니다. 그래서 대형 액정 태블릿을 준비해 작업 방식을 전환했는데요. 태블릿을 써 보고 나온 말이 "아아, 디지털도 빠르구나!"였어요(웃음). 그 이후로는 회사에서도 디지털로 작업하게 됐습니다.

시마다 바쁘기는 바쁘지만 옛날만큼 철야가 이어지는 경우는 거의 사라졌거든요. 『SPY×FAMILY』 작업 중에는 매일 출근해 매일 퇴근하는 생활을 할 수 있게 됐어요…. 아니, 그게 당연한 건데 말이죠(웃음).

◆주목할 캐릭터&장면은…

—1쿨에서 특히 마음에 든 캐릭터를 가르쳐 주세요.

시마다 프랭키를 그리고 있으면 즐거워요. 미남 작화는 서툴러서, 편한 마음으로 그릴 수 있습니다. 사각형 얼굴에 눈은 동그래서 밸런스를 잡기도 쉽고요.

아사노 저도 프랭키 좋아해요. 그리고 아냐도.

시마다 아냐는 그리기 어렵지 않으세요?

아사노 어느 캐릭터나 다 어렵습니다(웃음). 그리고 최근에는 베키한테 관심이 가요. 애니메이션에서 목소리가 입혀져서 움직이는 걸 보고는 '얼레? 베키도 귀엽지 않나?'라고 깨닫게 됐죠. 피구 시합 중의 "까우—!!"도 재미있었어요. 앞으로 등장이 더 늘었으면 좋겠네요.

—1쿨의 작화 중 특히 마음에 든 장면을 가르쳐 주세요.

시마다 제가 담당한 에피소드 중에서 고르자면, 제2화 후반부의 차량 추격 장면이에요. CloverWorks의 뛰어난 스태프가 담당해 주셔서 마음에 듭니다. 제12화의 펭귄 에피소드는… 동물 작화는 엄청나게 힘든데도 굉장한 그림이 제출돼서 놀랐어요. WIT STUDIO에서 담당하신 에피소드라면 제10화의 피구 시합이에요. 코미컬한 스토리가 재미있고, 작화에 들어간 힘이 대단해요! 아냐의 필살 슛도 '잘 그리셨다~!' 하고 감탄했죠. 그리고 제9화 B파트 처음에 나오는 포저 가족의 아침 말인데요, 개인적으로는 그 장면이 매우 잘 그려졌다고 생각합니다. 그때 나오는 요르 씨가 제 안의 베스트 요르 씨예요(웃음).

저도 시간이 허락하는 한 자유롭게 그리고 싶어요(웃음).” (아사노)

아사노 제9화는 작화 감독분들의 실력이 매우 뛰어났다는 기억이 나요. 키스하느냐 마느냐의 초반부도 불만했죠. 원작이 가진 두근거림을 잘 표현해 내지 않았나요? 저희 집 아이는 제8화가 키스하려는 순간 끝나니까 '여기서 끝나?!'라고 말해 줬습니다(웃음).

—제5화의 액션도 매우 역동적으로 움직였지요.

아사노 로이드맨은 액션이 특기인 오오쿠라 케이스케 씨에게 부탁했는데, 체크할 때 '오오!' 하고 놀랐습니다. 후반의 요르 씨와의 싸움도 후루하시 감독님과 잘 아시는 이와타키 사토시 씨가 엄청난 작업을 해 주셨어요. 오오쿠라 씨는 제10화 피구 시합의 필살 숏도 담당하셨는데, 액션은 특히 그림 콘티의 표제에 대해 얼마나 완벽한 답을 내느냐가 관건인 작업입니다. 수많은 애니메이터들이 실력을 발휘해 줬네요. 『SPY×FAMILY』는 "작품을 좋아하니까 하고 싶어요!"라면서 참여해 주시는 분들도 많아요.

◆2쿨에 대한 마음가짐!

—애니메이터가 이 작품을 좋아하는 이유가 있나요?

시마다 아냐는 귀엽고, 표정과 움직임도 재미있어서 움직이고 싶어 하는 애니메이터가 많아요. 그리고 코미디라서 진입 장벽이 낮은 이유도 한몫할 거라고 생각합니다.

아사노 그 밖에는 갭일까요? 코미디도 시리어스도 있고, 각각의 배경 스토리도 확실히 존재해요. 귀여운 것을 그리고 싶다, 액션을 그리고 싶다, 로이드와 요르 씨의 알콩달콩한 모습을 그리고 싶다(웃음) 같은 다양한 요구에 응할 수 있는 작품이라서, 애니메이터로서도 도전하고 싶어지는 것일지도 모르겠어요.

—두 분은 총 작화 감독으로서 그림을 총괄하십니다만, 업무의 어려움이나 보람은 어떤가요?

시마다 기본적으로는 작화진의 그림들을 체크해서 하나의 작품으로서 통일하는 업무입니다. 당연히 그리는 사람에 따라서 개성이나 불규칙성이 드러나기 마련이니, 통일시키면서 그림의 퀄리티도 끌어올리는 게 저의 일이에요.

아사노 한 명의 애니메이터로서는, 저도 시간이 허락하는 한 자유롭게 그리고 싶어요(웃음). 그 포지션이 즐겁고, 저도 예전에는 그랬죠. 하지만 총 작화 감독이 되면 '그림이 설정화를 닮았다, 닮지 않았다', '움직임이 이 캐릭터답다, 답지 않다' 등을 체크하면서 시청자를 만족시키기 위한 퀄리티를 맞춰야만 합니다. 그래서 즐겁다는 마음이 들기 이전에 '정신 차리고 해야 한다'라는 의식이 앞서죠….

시마다 역시 어려운 자리이기는 하죠. 괴로울 때도 있달까(웃음).

아사노 네, 확실히(웃음). 역시 그림을 그리는 게 즐거워요.

—하지만 그 업무 덕분에 1쿨은 작화도 큰 호평을 받았지요.

아사노 감사할 따름이에요. 저는 참여하는 작품에 관해서 자주 X(Twitter)로 체크합니다. 그 경험 덕분에 '최소한 이 정도 완성도까지는 끌고 가야 한다'라는 감각이 있어요. 한정된 시간에서 얼마나 수정할 수 있느냐는 매우 힘든 작업이긴 합니다. 『SPY×FAMILY』는 프로듀서가 직접 '여기 아냐 수정해 주세요!'라는 요청을 하기도 하고 말이죠(웃음).

시마다 저도 작품의 평판을 신경 쓰기는 하지만 시청자의 반응은 무서워서 그다지 찾아보고 싶지 않아요(웃음).

—그러면, 마지막으로 2쿨에 대한 마음가짐을 들려주세요.

시마다 드디어 2쿨입니다. 스태프도 작화에 손이 익어서 퀄리티가 올라갔으니, 여러분의 기대를 뛰어넘는 결과물을 보여 드릴 수 있으리라고 생각해요. 그렇게 되도록 힘내겠습니다!

아사노 이 작품은 세상의 반향이 어마어마해서 무척이나 좋은 자극이 됩니다. 시청자와 원작 독자는 물론, 스태프 중에도 작품의 팬이 아주 많아요. 그들에게 부끄럽지 않은 것을 만들어 내야 한다는 중압감과 보람이 있습니다. 힘내서 한창 작화 중이에요!

MAIN STAFF INTERVIEW
음향 감독 인터뷰

● 하타 쇼지
SHOUJI HATA

Profile

하타 쇼지
주요 음향 감독 작품으로는 『아오아시』, 『에덴즈 제로』, 『원펀맨』, 『우국의 모리아티』 등.

◆이 작품이었기에 있었던 녹음의 고민!

―1쿨을 돌이켜 본 감상을 들려주세요.

기대치가 높은 타이틀이므로 녹음 전부터 상당히 꼼꼼하게 준비했습니다. 오디션과 캐스팅, 음악 제작 등, 작품의 브랜드 이미지를 도출하는 시점에서의 시행착오지요. 관여하는 분들 모두가 저마다 강한 애정을 가지고 계셔서, 제 쪽에서는 후루하시 감독님이나 스튜디오, 원작사 측의 의견을 집약했습니다. 시간을 꽤 많이 들였기 때문에, 본 녹음이 시작된 이후의 과정은 수월했다는 기억이 있어요.

―음향 감독을 담당하는 데 있어 특별히 지침으로 삼으신 것은 무엇인가요?

이야기의 설정이 지금까지는 말은 적 없는, 마음속을 읽거나 잦은 독백 등의 오리지널 요소도 강한 작품인 터라 그 점은 고민을 해 봐야겠다고 생각했어요. 그리고 후루하시 감독님과도 상의해서, 평소에는 애니메이션을 보지 않는 사람도 즐길 수 있는 작품을 목표로 했습니다. 이해하기 쉬운 왕도 연출을 할 것을 염두에 둬서 라이트 시청자층도 '애니메이션은 재미있구나!'라는 생각이 들게 만들고 싶었어요.

―지금 언급하신 독백은 『SPY×FAMILY』의 커다란 특징입니다. 구체적으로는 어떤 고민을 하셨나요?

이 작품은 이야기가 템포 좋게 전개되고, 거기에 대사와 독백이 교차하는 장면이 많은데요. 차이를 잘 두지 않으면 혼잣말이 이어지는 것처럼 보여서 캐릭터가 한 말이 인상에 남지 않아요. 시청자들이 들었으면 하는 부분에 초점을 맞추기 위해 볼륨의 강약은 물론, 성우진에게도 '어떤 단어를 가장 두드러지게 할 것인가'를 의식해서 연기하게끔 했습니다. 대사가 많거나 여럿이 대화하는 장면에서도 누구의 어떤 말을 전면으로 내세울지를 말이죠.

―그 밖에도 후루하시 감독님과 프로듀서, 스태프진과는 어떤 의논을 하셨나요?

'메이저 작품으로서 수많은 사람들이 즐기도록 하자'를 목표로 세웠지만, 원작을 응축해서 템포 좋게 연출해야 하는 밀도가 높은 작품입니다. 단지 에피소드를 쭉 늘어놓기만 해서는 밋밋해져 버리기 때문에, 어느 장면을 포인트로 삼느냐를 다 함께 의식했어요. 그리고 후루하시 감독님은 음향을 매우 중요시하는 분이라서, 짤막한 개그 장면도 여러 패턴을 시도해 봤어요. 그래서 재미있으면 OK를 받았죠.

―실제로 해 보기 전에는 알 수 없는 점이 있었고, 그것을 끈기 있게 시도하는 팀이었다는 말씀일까요?

그렇습니다. 로이드 역의 에구치 씨나 요르 역의 하야미 씨는 캐스팅만 놓고 보면 당연한 결과라고 생각될지도 모르지만, 연기 방식에 있어서는 시행착오를 상당히 거치고 나서야 배역을 파악하셨어요. 바로 그때 1쿨의 브랜드 이미지가 완성됐습니다.

◆성우진의 뛰어난 실력!

―성우분들도 '다양한 시도를 하게 해 주는 현장'이라고 말씀하셨습니다. 그건 의도적이었던 거군요.

후루하시 감독님은 물론 저도 그렇지만, 연출 쪽에서 연기의 틀을 만들어 놓기보다는 연기자에게서 자연스럽게 나오는 느낌을 기대하는 편이에요. 그로 인해 우리가 생각하는 100점을 뛰어넘는 연기가 나올 때가 있습니다. 연기자에게 모든 것을 맡길 때 느낄 수 있는 묘미죠. 원작이 존재하고, 왕도 노선도 확실히 잡아 놓으면서도 그걸 연기자가 어떻게 연기할지를 기대하는 현장이었어요. 특히 아냐 역의 타네자키 씨는 고민하면서 엄청난 연기를 이끌어 내는 천재적인 자질을 가지고 계십니다. 타네자키 씨에게서 나오는 연기 하나하나를 보고 아냐의 방향성을 정할 때도 많았어요.

―녹음 과정에서는 어떤 디렉션을 내리셨나요?

『SPY×FAMILY』는 유머러스한 대사가 많아서, 그 부분은 섬세하게 조율했습니다. 웃으면 하지만 너무 노골적으로 웃기려고 하면 오히려 재미가 덜해지니 얼마나 진지하게 연기하느냐…. 특히 로이드는 캐릭터적으로도 세세하게 조절해 주실 것을 부탁드렸어요. 다만 연기자분들이 역할을 완전히 파악한 이후로는 특별히 부탁드릴 일도 없어지더라고요.

―하타 씨가 본 포저 가족 세 사람의 인상을 들려주세요.

우선 세 분의 공통점이라 말할 수 있는 것은 아주 뛰어난 연기자라는 것입니다. 에구치 씨는 로이드를 연기하는 데 있어 완급 조절이 아주 섬세하세요. 예를 들어 '약간 강하게 부탁드립니다'라고 말하면, 보통 사람은 알아차리지 못할 수준부터 조정이 가능합니다. 현장에서는 대체로 조용하신 편이라 역할과 비슷한 분위기도 가지고 계시네요.

타네자키 씨는 연기에 끈질기게 매달리는 타입이라서, 언제나 '이게 최선이었나?'라고 자문자답을 하는 분이에요. 스태프들 사이에서는 '이 작품은 아냐가 핵심'이라고 생각하는 분이 많은데요. 타네자키 씨가 연기한 아냐는 그저 귀엽기만 한 게 아닌 그리고 그 귀여움도 왠지 새로운 장르라는, 그야말로 타네자키 씨만의 캐릭

"연기자가 어떻게 연기할지를 기대하는 현장이었어요."

터가 되었습니다.

하야미 씨는 동(動)과 정(靜)의 구분이 능숙하셔서 기대했던 만큼의 테크닉으로 요르라는 캐릭터를 재미있게 연기해 주셨어요. 방송 개시 전에 팬들 사이에서도 '요르는 하야미 사오리 씨'라는 의견이 많았는데, 그야말로 베스트였습니다. 하야미 씨는 현장의 균형을 잡는 역할로서도 우수하시고요, 녹음 중에도 로이드와 아냐 사이를 중재하는 분위기가 있어서 존재감이 커요.

…그래서 로이드, 아냐, 요르가 지금의 성우진으로 결정된 것에 큰 보람을 느낍니다.

ー다른 캐릭터의 성우진 중에서 특별히 인상에 남은 분은 있나요?

인상에 남은 분이라면… 아무래도 제10화에서 야스모토 히로키 씨가 연기하신 빌이네요(웃음). 원작을 읽을 때도 '이런 어린이가 어디 있어'라고 생각하면서도, 야스모토 씨를 캐스팅하는 데 성공한 이후로는 녹음하는 날까지 내내 두근거렸습니다. 그리고 제일 첫 한마디를 들은 그 순간, '역시 이 결정은 틀리지 않았어!'라고 기뻐했죠. 그 에피소드는 다들 웃으면서 녹음했네요.

프랭키와 헨더슨도 각각 매력적인 개성을 지니고 있어서, 뛰어난 연기력이 요구될 수밖에 없어요. 아마지 씨는 처음부터 그 목소리가 나왔습니다. 제4화의 "엘레강트" 절규 후에는 역시 본인도 "어? 이걸로 괜찮은 겁니까…?"라고 당황하셨지만(웃음), 저희는 대만족이었어요.

ー배경 음악은 어떤 콘셉트로 만들어졌나요?

보통은 작곡가를 정하고 저와 함께 음악의 세계관을 의논해서 구성을 짭니다. 이번에는 영상에 멋진 음악을 적용하고 싶어서 가능한 한 필름 스코어(영화 등에 사용되는, 영상에 맞춰 음악을 나중에 제작하는 방식)를 사용하고 싶다는 이야기를 나눴습니다. 이를테면 제1화 B파트 후반의 곡조 같은 것과 제5화의 노래가 나오는 부분도 필름 스코어예요. 어느 부분을 필름 스코어 방식으로 하느냐를 포함해서 의논에 시간을 꽤 들였던 것 같습니다.

음악은 전체적으로 스파이물의 왕도은 스타일리시한 음악, 홈드라마적인 따뜻한 음악… 이렇게 정반대인 둘로 나뉘어서 편성했어요.

ー효과음을 사용하는 데 있어 특히 신경 쓴 점은 있나요?

가장 신경을 썼던 건 아냐가 마음을 읽을 때의 효과음이에요. 약 20~30개의 패턴을 생각해서, 원작자 엔도 선생님까지 모시고 여러 명의 스태프들과 함께 결정했습니다. 한 시추에이션에 쓰일 효과음에 이렇게 많은 인원이 모여서 검토하는 경우는 흔치 않지요.

ー효과음은 어떻게 결정하셨나요?

원작에서 받은 인상과, 주위에서 다른 소리가 나는 경우도 고려해서 고르고 있습니다. 그 소리 하나만 들으면 좋아도, 배경에서 다른 소리가 나거나 음악이 흐르면 또 달라지거든요. 그런 상황에도 귀에 잘 들리는 게 중요해요.

ー그러면, 마지막으로 2쿨에 대한 마음가짐을 들려주세요.

1쿨은 시행착오부터 시작하면서도 점점 이상적인 형태로 완성되어 갔습니다. 2쿨에서는 캐릭터들이 차츰 성장해 가는 모습을 확실하게 보여 드리고 싶어요. 그건 연기의 묘미이기도 하지요. 새로운 캐릭터들도 첫 녹음부터 느낌이 아주 좋아요. 음악도 코미컬함과 시리어스라는 브랜드 이미지가 완성됐으므로, 더욱더 발전시켜서 재미있는 결과물을 내고 싶네요.

저희 제작진 쪽도 즐기고 있으니 부디 시청자 여러분도 공감해서 많이 기대해 주셨으면 합니다. 그리고 작품이 오래오래 이어지도록 앞으로도 응원해 주세요!

SPY×FAMILY 원화갤러리

주목할 장면 픽업

● 수려한 영상을 뒷받침하는 '원화'. 1쿨 제작 중 그려진 방대한 원화들 중에서
신경 쓰이는 장면을 일부 발췌해 소개. 애니메이터의 섬세한 터치에 주목하자.

MISSION : 1／오퍼레이션 〈올빼미〉

MISSION : 2 ／ 아내 역을 확보하라

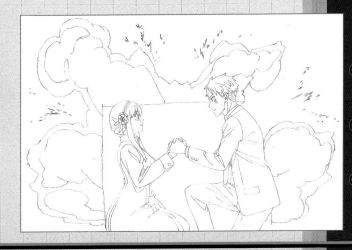

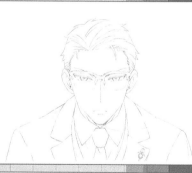

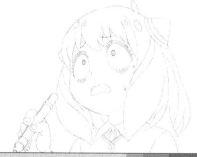

MISSION :4 / 명문 학교 면접시험

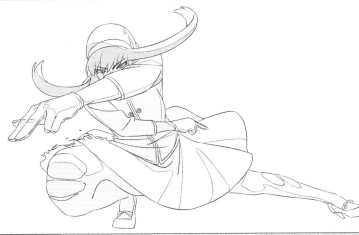

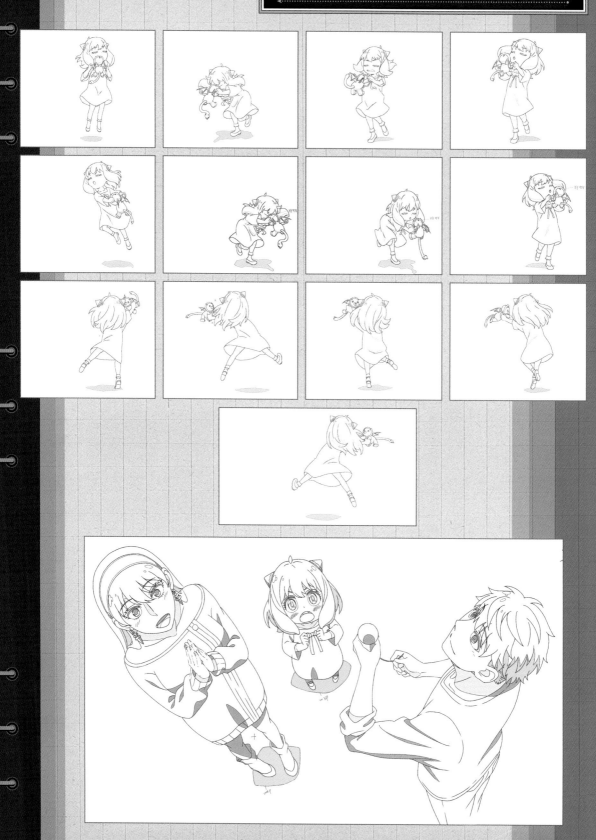

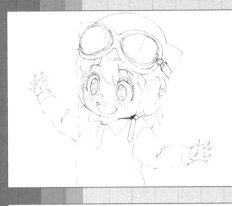

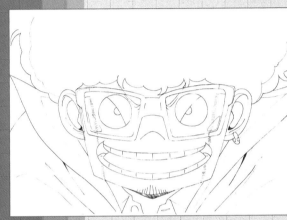

MISSION : 6 /
친구친구 작전

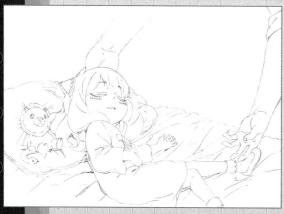

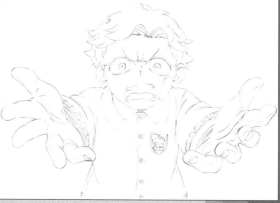

MISSION :8 / 대비밀경찰 위장 작전

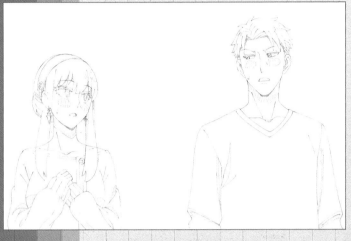

MISSION : 9 ／러브러브를 과시하라

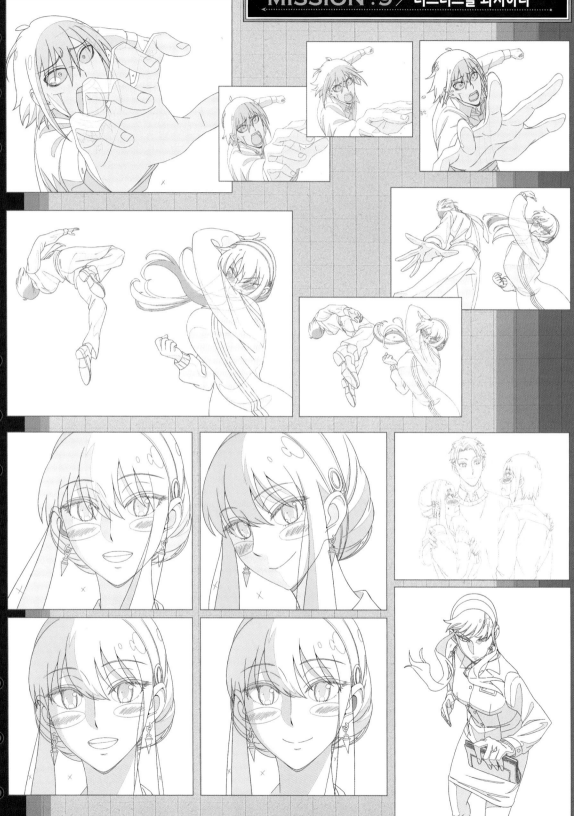

MISSION : 10 / 피구 대작전

MISSION : 12 ／ 펭귄 파크

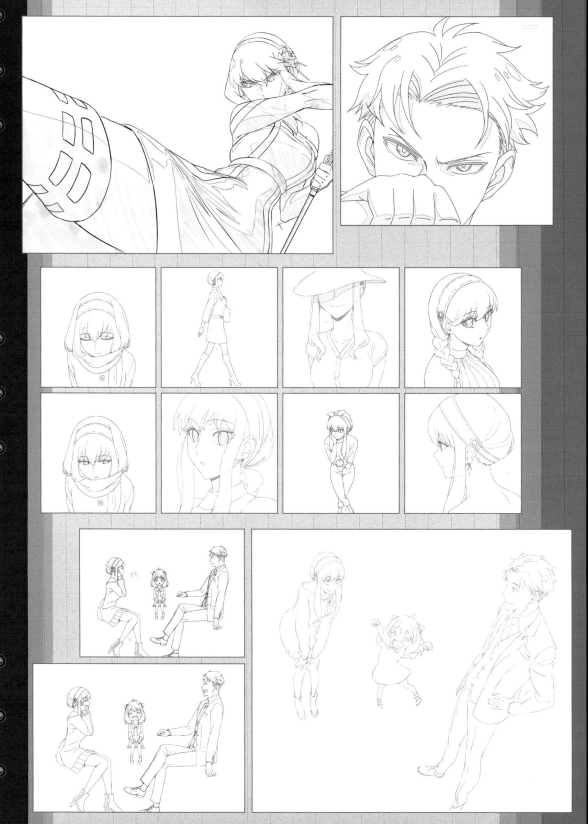

엔딩 애니메이션

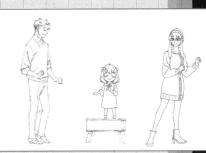

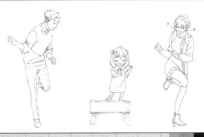

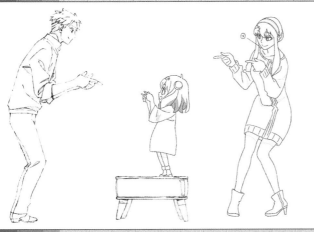

그림 콘티 갤러리 주 목 장 면 픽 업

캐릭터의 섬세한 동작과 표정도 본 작품의 매력. 그 명장면은 어떻게 연출되었을까…? 각각의 그림 콘티를 해설.

아냐, 필기시험 합격

게시판에서 합격을 기뻐하는 두 사람의 장면. 냉정한 첩보원도 이때만큼은 자신의 입장을 잊고 환하게 웃는다. 그리고 피로가 몰려와서 쓰러지는 동작도 꼼꼼하게 그려져 있다.

'아버지', 멋진 거짓말쟁이

악당들을 격퇴한 뒤, 집으로 돌아가는 로이드와 아냐. 달려드는 아냐와 그녀를 다정하게 쓰다듬는 로이드의 손 움직임에서 두 사람의 관계성 변화가 전해진다.

오퍼레이션
〈올빼미〉

요르의 구타 요법

이쪽은 요르를 데리고 도주하는 장면. 위쪽에서 덮쳐 오는 적의 나이프와, 옆에서 끼어들어서 발차기를 날리는 요르. 매끄러운 움직임과 카메라가 입체감을 연출한다.

밀수 조직과의 싸움

밀수 조직과의 전투 장면. 로이드가 38명의 적을 쓰러트리는 액션이 그림 콘티 전면에 빽빽하게 그려져 있다! 생동감 있게 날아다니는 로이드에게 주목할 것.

아내 역을
확보하라

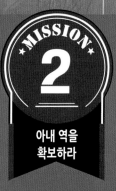

MISSION 3

수험 대책을
세워라

요르의 급강하

애니메이션 본편에서는 순식간에 달려 나갔던, 요르가 날치기범을 쫓는 장면. 클로즈업되는 요르와 뒤로 빠지면서 그 모습을 담아내는 카메라 워킹으로 깊이 있는 액션이 완성됐다.

아냐의 아버지 돕기…?

요르가 이사 온 이후의 일화를 그린 애니메이션 오리지널 장면의 일부. 로이드의 날카로운 태클과 두 사람과의 생활을 기대하는 요르의 모습이 훈훈하다.

MISSION 4

명문 학교
면접시험

충격의 엘레강트 2

이어서 엘레강트 액션의 후반. 몸을 회전시키고, 수염을 마구 흩뜨리면서, 양팔을 활짝 벌려 "으앙스으!!"로 마무리! 그리고 괴성을 내지르며 화려한 질주!!

충격의 엘레강트 1

제4화 전반부의 최대 볼거리 중 하나, 헨더슨의 절규 장면! 가까이 다가가는 카메라 워킹에서 단숨에 액션을 보여 주는 전신으로, '제정신을 잃고 폭주 중입니다'라는 주석도.

로이드맨 VS. 요르티셔 2

방어하기만 급급한 로이드. 대미지로 장갑이 점차 찢어지는 것까지 지시되어 있다. 그리고 로이드의 가드가 뚫리자, 슬로 모션으로 전환되면서 다음 필살 기술로 이어진다…!

로이드맨 VS. 요르티셔 1

'성에서 구출되기 놀이'의 최고조 장면! 고속 돌려 차기를 마치 잽을 날리는 듯이 가볍게 연발하는 요르의 괴물 같은 액션에 주목해 줬으면 한다!

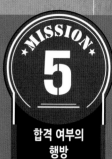

MISSION 5

합격 여부의
행방

필살 펀치 2

맞은편으로 날아가 버린 다미안의 이어지는 움직임. 펀치 장면과는 대조적인 느릿한 템포로 진행. 다미안이 울음을 터뜨리기 전에 충분히 발동을 걸 시간이 준비됐다.

필살 펀치 1

어머니에게서 직접 전수받은 필살 펀치가 작렬! 원작에서도 양면 페이지로 그려진 명장면을 메인으로 놓고, 직전의 동작을 추가해 악동감을 강조했다. 비틀어진 주먹과 다미안이 날아가는 효과에도 자세한 지정이.

MISSION 6

친구친구
작전

MISSION 7
표적은 차남

≪ 다미안의 고집! ≫

≪ 베키의 우정! ≫

우는 아냐를 보고 동요해서 적반하장으로 화를 내고 달려가 버리는 다미안. 그의 감정을 최대한으로 보여 주기 위해서, 아슬아슬한 순간까지 얼굴을 보이지 않고 손동작과 피부의 홍조로 표현했다.

아냐에게 친애를 표현하는 베키의 장면. 꼭 껴안는 동작과 아냐의 반응도 그려서 매우 훈훈한 장면으로 완성. 그리고 학교에 침입한 로이드의 세세한 움직임도.

MISSION 8
대비밀경찰 위장 작전

≪ 러브러브의 증명 ≫

≪ 횟술 유리의 절규 ≫

로이드와 요르의 호흡이 척척 맞은(?) 러브러브 장면. 원작에서는 사진을 보여 줬지만, 애니메이션에서는 손으로 하트를 만드는 연출로. 하트를 통해 보이는 의심으로 가득한 유리의 표정도 걸작!

유리의 횟술 장면. 애니메이션은 심플하게 그림이 흔들리는 움직임과 중간에 2번 삽입된 클로즈업, 그리고 오노 켄쇼 씨의 절규로 어마어마한 임팩트가 표현됐다!

수줍은 따귀 2

수줍은 따귀 1

대담하게 움직이는 카메라로 액션이 보다 다이내믹하게! '따귀!!!!!'라는 지정에서 연출가의 강한 의지가 전달된다. 공중으로 치솟는 유리의 효과에도 꼼꼼함이.

로이드와 키스하기 직전, 수줍음을 견디지 못하고 따귀를 날리는 요르. 간신히 피한 로이드였지만, 휘날리는 머리카락이 그 위력을 대신 말해 준다. 그리고 그 파워는 유리에게….

스타 캐치 애로!!!

마탄의 빌의 일격!

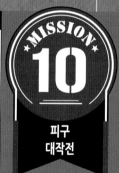

승패를 결정한 아냐의 필살 슛! 빌 이상으로 투구 모션을 천천히 보여 준다. 등 뒤에 나타난 무수한 별들이 고조되는 열기와 함께 빠르게 흘러간다.

'마탄의 빌'의 주목의 제1투구! 묵직하게 바닥을 딛는 발, 서서히 휘둘러 올리는 팔. 그걸 진득하게 훑는 카메라 워킹이 앞으로 터져 나올 강렬한 일격을 예감케 한다.

MISSION 11 〈별〉

아냐, 풀장에서의 분투

아이를 구하기 위해 풀장에 뛰어드는 아냐! 물속에서 차츰 위기에 처해 가는 모습을 괴로워하는 표정과 대사로 정성껏 표현했다.

아냐의 운동 능력

〈스텔라〉 획득을 위한 운동 능력을 판단하고자 집에서 뜀틀 넘기에 도전하는 장면. 실패해서 데굴데굴 떨어지는 아냐의 세세한 움직임까지 귀엽고 유머러스하게 지정됐다.

MISSION 12 펭귄 파크

울고 있을 때가 아냐

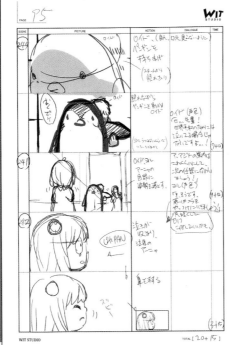

아냐를 달래기 위해 로이드는 수치를 참고 역할극에 참여! 요르도 포함해서 부끄러워하는 묘사가 상당히 꼼꼼하게 그려져 있다. 콧물을 흘쩍이는 아냐의 움직임도 귀엽다.

물고기를 보고 감격!

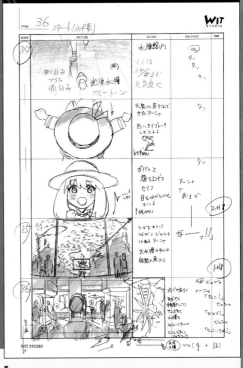

수족관에 도착한 포저 가족. 아냐는 눈앞에 펼쳐지는 대형 수조에 환희. 대사의 템포에 맞춘 흥랑흥랑한 움직임도 지정됐다.

작화 스태프진 X(Twitter) 일러스트집

애니메이션 공식 X(Twitter)에서 발표된 수많은 스태프진의 일러스트들. 그중에서 기념 일러스트를 일부 엄선해 수록!

1쿨　방송 개시 카운트다운

7일! · 요네자와 사오리

8일! · 아오키 슌스케

5일! · 니시이 료스케

6일! · 마츠오 유우

3일! · 미우라 류

4일! · 오오쿠라 케이스케

앞으로 **1** 일！ 시마다 카즈아키

앞으로 **2** 일！ 무라카미 타츠야

애니메이션 공식 X(Twitter) 팔로워 50만 명 돌파 기념

아사노 쿄지

팔로워 100만 명 돌파 기념

시마다 카즈아키

TV애니메이션

공식 가이드북

SPY×FAMILY

스파이 패밀리

MISSION REPORT : 220409-0625

SPY×FAMILY

TV ANIMATION
OFFICIAL GUIDE BOOK
MISSION REPORT : 220409-0625

FILE V

ORIGINAL COMIC REPORT

『SPY×FAMILY』를 탄생시킨 원작자, 엔도 타츠야 선생님은 애니메이션 제작 때 전면적으로 협력해 주셨다.
원작자가 본 애니메이션의 매력이란…? 각종 취재 기획으로 이야기를 들어 보았다.

엔도 선생님, 타네자키 씨의 라디오에 출연!

—엔도 선생님은 6월에 '타네자키 아츠미의 초밥 먹고 싶어!!'(타네자키 아츠미가 진행하는 라디오)에 출연하셨습니다. 당시의 소감을 듣고 싶어요.

엔도 돌이켜 보면… 긴장해서 별로 기억이 나지 않아요.(웃음).

타네자키 저는 반성할 점밖에 없어요! 좀 더 템포 있게 다양한 이야기를 들었다면 좋았을 텐데…. 하지만 청취자분들은 즐겁게 들어 주신 것 같더라고요. 예를 들어 담당자 린 씨가 신칸센에 탑승했다가 내릴 때까지, 줄곧 엔도 선생님과 하나의 대사에 관해 전화로 논의를 하셨다는 에피소드가 호평이었습니다. 엔도 선생님의 알려지지 않은 부분을 조금이나마 소개할 수 있지 않았나 싶어서, 살짝 안도했어요….

엔도 타네자키 씨는 '반성'이라고 하셨지만, 오히려 반대로 그 친근한 분위기가 있었기에 저도 긴장한 것치고는 마이크에 대고 말할 수 있었다고 생각해요. 큰 도움이 됐습니다.

타네자키 유령의 집 같은 곳에서 자기보다 무서워하는 사람이 옆에 있으면 반대로 침착해지는, 그런 이론일까요…? 그랬다면 다행이에요.(웃음).

—그 밖에도 라디오에서 질문하려고 했던 것이 있어요?

타네자키 개인적으로는 엔도 선생님이 '재활 기간'이라고 말씀하시는, 『SPY×FAMILY』 연재 전 시기에 관해 여쭙고 싶었는데요, 라디오라는 시간이 한정된 프로그램에서 사전에 확인 안 하고 여쭤볼 화제는 아니겠다 싶어서… 참았습니다. 왜 재활에 들어가셨고, 그 기간에 어떤 일을 하셨는지 같은 것들이요.

엔도 진지하게 말씀드리자면, 엄청나게 길고 어두운 이야기가 이어질 거예요.(웃음).

타네자키 역시 그렇죠…?! 그런데 저도 매일 일을 할 때 고민거리가 과할 정도로 많은 편이라 자꾸만 궁금해지더라고요.(웃음).

엔도 왠지는 모르겠지만 타네자키 씨는 즐겁게 일하시는 듯한 느낌이었는데, 역시 기분이 가라앉을 때도 있나요?

타네자키 좋아하는 일이라서 더 힘들게 느껴지기도 하겠죠. 하지만 저에게는 이 일밖에 없다는 생각도 들어요. 전 일에는 언제나 전력으로 임하는데, 녹음이 끝난 순간부터 '더 좋은 표현법이 있지 않았을까?'라는 생각에 빠지고 말아요. 굉장한 분들이 잔뜩 계시는 업계다 보니 '내가 용케 이 안에서 살아가는구나~', '어떻게 하면 이렇게 대단한 분들과 오래도록 함께 일할 수 있을까?' …등등이요.

엔도 그만큼 성우 일을 진지하게 마주하시는 것이라고 생각하는데요. 저는 마주하지 못했다고 해야 할까, 괴로워서 도망치고 말았어요.(웃음).

타네자키 하지만 도망치기만 하신 분에게서 이렇게 멋진 작품은 탄생하지 않아요.

엔도 도피를 청산하고 다시 돌아오기 위해 필요했던 게 방금 언급했던 재활 기간이었어요. 십수 년 전부터 만화를 그리는 게 제게는 그다지 즐겁지 않은 일이 되고 말았어요. 그건 성과나 그리고 싶은 소재와는 상관없이, 제 정신적인 원인 때문이었지만요. 그래도 여러모로 발버둥 친 결과, 지금은 다소 긍정적으로 그릴 수 있게 된 것 같습니다. 침실 벽에 '만화는 즐거워!'라고 종이에 써 붙여서, 스스로에게 되뇌기도 해요.(웃음).

타네자키 저도 일할 때는 '즐기자!'라고 자신에게 되뇌면서 집을 나서요.(웃음). 엔도 선생님은 재활 기간 중에도 어시스턴트 활동 등으로 그림을 쭉 그리셨죠. 그림 자체로부터 도망치지 않으셨던 이유는 뭔가요?

엔도 타네자키 씨와 마찬가지로, 제게는 그것밖에 없다고 생각하기 때문입니다. 아무리 괴로워도 달리 선택지가 없으니 매달릴 수밖에 없겠다 하고요.

타네자키 씨의 연기 폭에 경탄!

—엔도 선생님은 전부터 아냐의 목소리를 극찬하셨죠.

엔도 오디션 단계부터 제작 과정에 참여했습니다만, 타네자키 씨는 후루하시 감독님 등 스태프진의 디렉션을 받을 때마

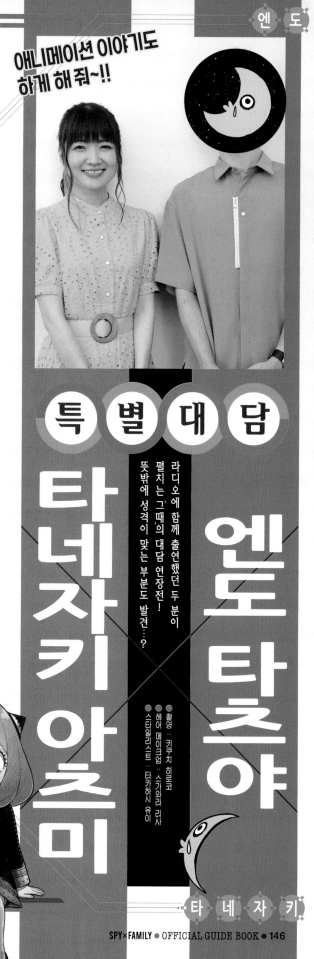

애니메이션 이야기도 하게 해 줘~!!

特別對談

特 別 對 談

라디오에 함께 출연했던 두 분이 펼치는 그 '때'의 대담 연장전! 뜻밖에 성격이 맞는 부분도 발견…?

엔도 타츠야

타네자키 아츠미

촬영 : 키쿠치 히토코
헤어 메이크업 : 스가와라 리사
스타일리스트 : 타카하시 유이

타네자키

다 연기를 확 바꾸세요. 심지어 변화 정도가 엄청났다고요. 그때마다 '그렇게 나오는 건가!' 하고 침음하게 되는 연기라서, 타네자키 씨라면 믿고 맡길 수 있겠다고 생각했습니다.

타네자키 전에 테이프 심사 단계에서는 아직 와닿지 않았었다는 말씀도 하셨죠.

엔도 테이프 심사는 어느 참가자나 '어린 여자아이다운 귀여운 캐릭터'의 목소리였어요. 제 안의 아냐는 그런 게 아니라, 어렴풋이 『마루코는 아홉살』의 마루코 같은 이미지였거든요. 그래서 다른 패턴도 들어 보고 싶어서, 린 씨와 의논한 뒤에 오디션 현장을 견학했습니다. 거기서 타네자키 씨의 연기 폭에 감탄했어요. 그리고 성우분들은 음향실에 간단히 인사하러 들르시잖아요. 그때 타네자키 씨의 차분한 음성을 듣고 안심했달까요? '아, 연기할 때는 캐릭터를 만들어 주시는구나'라고요.

타네자키 사실 꼭 아냐뿐만이 아니라 의식해서 '목소리를' 만들어 내는 경우는 별로 없어요. 그래서 그 '캐릭터를' 만들어 낸다는 말씀은 꽤 납득이 가네요. 목소리는 캐릭터를 의식하면 자연스럽게 나온다고 해야 하나…. 표정이 풍부한 아냐이기에 더욱 다양한 의미로 폭이 넓어지는 것 같네요.

—아냐가 나오는 1쿨 장면들 중에서 엔도 선생님이 좋아하시는 부분을 가르쳐 주세요.

엔도 우선은 제11화에서 아냐가 다미안네 집으로 초대받는 망상 장면이요. 로이드도 다미안도 데스몬드도 전부 타네자키 씨가 더빙하셨는데, 엄청 웃었어요.

타네자키 그건 녹음할 때 제 쪽에서 그렇게 해 봐도 괜찮겠냐고 부탁드렸어요. 처음에는 각 캐릭터의 성우들이 연기할 예정이었지만, 아냐의 망상 속이니까 일단 해 보라고 기회를 주셨죠. 제안이 채용돼서 기뻤고요. 재미있게 봐 주셨다니 다행이에요~(웃음).

엔도 일에 대한 타네자키 씨의 그런 자세도 훌륭하지요. 녹음 작업을 견학할 때에도 스스로 재녹음을 요청하시는 것을 보곤 해서, 아주 성실하고 열의가 있는 분이라고 느꼈습니다.

타네자키 하지만 제 쪽에서 의견을 냈다가 썰렁하면 어쩌나… 하고 항상 걱정하기는 해요.

엔도 그런 리스크를 감수해서라도 실천하시는 자세가 멋져요.

> "제 쪽에서 의견을 냈다가 썰렁하면 어쩌나…
> 하고 항상 걱정하기는 해요." (타네자키)

타네자키 현장에 판단해 주시는 분이 계시니 가능한 것이겠죠. '이건 OK', '이건 좀 아냐'라고 객관적으로 정해 주시니까요. 원작을 워낙 좋아하니까 개인적으로 여기는 이렇게 하고 싶다…하는 소망이 있어도, 역시 애니메이션은 애니메이션의 움직임의 흐름과 템포, 정해진 시간이 있으니 제 뜻대로 할 수 없는 안타까움도 존재합니다. 그래도 일단 할 수 있는 건 최대한 해 본 다음에 뒷일은 스태프분들께 맡겨요.

엔도 아예 전편이 타네자키 씨의 목소리인 것도 재미있을지도 모르겠네요. 전부 아냐의 망상 속 이야기인 에피소드 같은 것이요. 엔딩 크레딧에도 전 캐릭터 '타네자키 아츠미' 이렇게 적혀 있고(웃음). 타네자키 씨의 부담은 어마어마할 것 같습니다만….

타네자키 그건 어쩌면 전설로 남을지도 모르니까 가능하다면 꼭 부탁드려요(웃음). 한 화 전체까지는 아니더라도, 절반만이라도요.

엔도 그 밖에는 방송된 영상에서는 별로 들리지 않았지만, 제2화 전반부에서 아냐가 TV를 보면서 노래하고 춤추는(?) 장면도 좋았네요. 녹음 현장에서 내내 웃었어요.

타네자키 그때는 사전에 아냐가 시청하는 애니메이션에 흐르는 음악을 들려달라고 했어요. '살짝 엇박자지만, 아냐가 애니메이션의 음악을 함께 흥얼거린다'는 걸 하고 싶었는데, 막상 들어 보니 음악이 꽤 복잡한 거 있죠…. 약간은 고사하고 도저히 외워지지 않아서 '괜히 제안했나 봐…' 하고 초조했습니다(웃음).

—녹음 작업 중에도 아이디어를 내시는군요.

타네자키 『SPY×FAMILY』는 녹음 시점에 그림이 제법 완성돼 있었다는 점이 컸어요. 적어도 아냐의 움직임은 확실히 알 수 있게 해 주시기 때문에, 그걸 보고 떠오르는 아이디어가 있으면 제안을 드렸습니다. 물론 그 아이디어가 채용되느냐는 별개지만, 하고 싶다고 생각한 일은 가급적이면 제안하려고 해요.

엔도 만화도 그런 점이 은근히 있어요. 콘티나 원고에 그림이 들어가면, 구상할 때는 없었던 대사가 떠오르곤 해요. 코미디 부분은 특히 그런데, 처음부터 '이런 말을 하게 하자'고 짜 놓는 것은 거의 없고요. 시추에이션과 분위기(온도감)가 보이기 시작하면 그 자리에서 구상합니다.

그리고 애니메이션 장면 중에서 또 하나 언급하고 싶은 것이, 제6화에서 아냐가 공원에서 교복을 보여 줄 때의 대사예요. "교복 아냐예요, 짠—!"이라고 하는 부분. 거기만 그런 것은 아니지만 타네자키 씨의 일부러 억양 없이 담담하게, 하지만 귀엽게 들리는 연기를 정말 좋아합니다.

타네자키 그 부분은 원작을 읽은 때부터 '효과음인 짠 !까지 포함해서 이렇게 말하고 싶다'고 생각했었어요. 저는 엔도 선생님 만화의 오노마토페(효과음 표현)가 좋더라고요. 특히 본드가 달릴 때의 '타바닥 타바닥'이 너무 좋아요(웃음). 아냐가 '멍멍이 아직?'이라며 본드를 기다릴 때의 '싱숭생숭'도요. 그런 원작의 분위기를 조금이라도 대사에 담을 수 있었으면 좋겠다고 생각해요.

엔도 사소한 부분까지 봐 주셔서 기뻐요.

타네자키 저는 성우로서 아직 미숙하고, OK는 나왔어도 지금 그게 정말 괜찮았던 건지 의문이었던 적도 있어요. 하지만 감독님에게서 OK가 나오면, 어지간한 경우가 아닌 이상 재녹음을 요청하지는 않습니다. …하지만 가끔 '조금 더 시도해 보고 싶다'는 생각이 들 때도 있기는 해요….

엔도 저도 그렇네요. 저로서는 성에 안 차는 퀄리티로 완성돼 버렸어도 신뢰하는 담당자인 린 씨가 재미있다고 말씀해 주시면 '음~ 그럼 됐겠지….' 하고 그냥 넘어갑니다. 과도하게 '납득이 가는 퀄리티'를 추구하다 보면 최악의 상황에 빠져서 역효과를 낳는 경우도 많으니까요.

그것과는 별개로 요르가 구운 과자를 먹고 쓰러진 본드 같은, 컷 구석에 작게 그려 놓는 개그 장면 등은 스토리 라인에도 그다지 상관이 없어서 자유롭게 그릴 수 있어요. 그래서 마음에 드는 것도 꽤 많습니다.

타네자키 저도 녹음 중에 그럴 때가 있어요. 애니메이션이란 많은 분들이 같은 방향을 향해 다 같이 좋은 결과물을 만들어 내고자 하는 작업이지만, 영향이 적은 부분에서 자신의 취향을 드러낼 때도 종종 있죠.

엔도 그런 부분은 감독님과 스태프진도 정답을 정해 놓지 않았으니, 타네자키 씨를 비롯한 성우진이 자유롭게 연기해 주기를 바라는 이유가 있어서일지도 모르겠네요. 판을 깔아 준 뒤에 "타네자키 씨, 그렇게 나온 이거죠?!" 하고 놀라는 걸 즐기시는 게 아닐까요?

타네자키 엔도 선생님은 녹음 현장에 자주 찾아와 주시는데요, 그때 OK가 나온 연기는 원작자가 지켜보는 가운데 나온 OK라는 안심감이 있어요. 많이 바쁘시겠지만, 앞으로도 자주 보러 와 주시면 기쁘겠습니다(웃음).

―타네자키 씨 쪽에서 엔도 선생님께 질문을 드린 적은 있나요?

엔도 제가 기억하기에, 제4화 면접 장면 때문에 질문하신 적이 있었죠?

타네자키 아냐가 "엄…마…" 하고 우는 장면에서 이때의 아냐가 엄마를 얼마나 명확히 기억하는 것으로 생각하시는지 궁금해서요.

엔도 그 외에는 딱히 확인이랄 게 없었고요, 그냥 타네자키 씨에게 맡기면 거의 다 OK였습니다. 제 쪽에서는 신경 쓰이는 점이 생기면 그때그때 음향 감독님에게 전달하는 정도예요.

특히 좋아하는 캐릭터와 대화와 효과음?!

―타네자키 씨가 원작의 아냐의 좋아하는 점을 들려주세요.

타네자키 아냐의 말실수 대사가 너무 좋다는 건 전부터 쭉 이야기했는데요, 그 밖에 퍼뜩 떠오른 건 제4화에서 면접을 보러 갈 때의 "아냐 코딱지 파고 싶어"라는 대사예요(웃음).

엔도 엄청나게 쓸데없는 부분(웃음).

타네자키 그래도 그 대사를 말할 수 있어서 굉장히 기뻤어요! 로이드가 '절대 안 돼'라고 대답하는 것까지 세트로요. 그 밖에는 장면이나 대사라기보다는 〈스텔라〉를 획득한 이후의 빼기는 얼굴… 같은 거요. 그런 얼굴이 참 좋더라고요. 에피소드를 꼽자면 이든 칼리지의 공작 수업에서 그리폰을 만드는 이야기(제25화)는 이든 칼리지 입학 에피소드와 비슷할 정도로 좋아합니다.

"과도하게 납득이 가는 퀄리티를 추구하다 보면 최악의 상황에 빠져서 역효과를 낳는 경우도 많으니까요." (엔도)

엔도 그건 에구치 씨도 좋아하는 에피소드라고 꼽아 주셨습니다만… 개인적으로는 '왜?'라는 의문이(웃음). 그 에피소드는 별로 납득이 가는 퀄리티가 아니라고 생각하거든요…(납득할 수 있는 에피소드 자체가 거의 없지만).

타네자키 좋아하는 이유는 잔뜩 있지만, 가장 좋아하는 캐릭터이기도 한 헨더슨 선생님의 독백이 내내 재미있었고요…. 새끼 그리폰의 평가 같은 게 웃겨서 죽는 줄 알았어요(웃음). 이 에피소드도 오노마토페가 재미있었는데, 아냐의 상상 속에서 그리폰이 '크아아아' 하고 날아가는 소리가 너무 좋아요. 이것도 엔도 선생님의 센스이죠?

엔도 오노마토페는 만화를 재미있게 만드는 요소 중 하나라고 생각하기 때문에 의식해서 그리는 편입니다. 제가 존경하는 니시모리 히로유키 선생님도 오노마토페가 굉장히 재미있고 귀여워서 꽤 참고하고 있어요. '*도킨코도킨코'는 니시모리 선생님의 만화에서 그대로 가져왔습니다.

그러고 보니까 다른 이야기지만, 얼마 전에 나온 원작 연재분에 아냐와 헨더슨의 이야기(제64화)가 있었는데, 그리는 동안 대사가 완전히 타네자키 씨와 야마지 씨의 목소리로 재생됐어요. 전에는 해 본 적 없는 경험이었네요.

타네자키 저도 연재를 읽고 '이게 애니메이션으로 만들어지면 아마지 씨와 함께 녹음하겠다!'라고 들떴어요(웃음). 원작자 선생님께서 자연스레 제 목소리가 재생된다고 말씀해 주시니 이 이상 기쁠 것이 없네요. 감사합니다…!

―그 밖에 연재분에서 기억에 남는 에피소드가 있을까요?

타네자키 본드가 메인인 이야기는 전부 좋아하는데요, 최근 연재분 중에서는 프랭키와 본드의 '북슬북슬 에피소드(번외편 8)'가 좋았어요.

엔도 그 번외편은 그 전의 로이드의 과거 에피소드로 멘탈이 너덜너덜해져서, 몸과 마음 모두 편하게 그릴 수 있을 만한 소재를 찾아서 그린 이야기였어요.

타네자키 역시 그리는 쪽도 대미지를 받으시나요?

엔도 그렇죠, 시리어스한 이야기를 계속 생각하는 건 꽤 반동이 찾아와요. 마침 요즘 세계정세가 그렇기도 했고, 단순히 체력적인 이유(스케줄)도 있지만요.

타네자키 엔도 선생님이 지치시는 것과 같은 타이밍에 독자도 '슬슬 코미디도 읽고 싶다'는 생각을 하게 되고, 그때 북슬북슬 에피소드 같은 이야기가 나오는 거로군요?

엔도 구성상 가급적이면 계산해서 그리기도 합니다. 독자 여러분의 댓글을 보면 '최근에 아냐가 부족해' 같은 의견이 있기 때문에, 그걸 다소 참고하여 구상한답니다요. 단행본에 수록될 때의 밸런스 등도 고려하지만요.

타네자키 『SPY×FAMILY』라는 작품의 딱 좋은 밸런스는 엔도 선생님께서 그렇게 의식하시는 덕분이군요!

귀재 격돌! 포저 가족 그림 실력 대결

타네자키 『SPY×FAMILY』 특집 방송에서 포저 가족 셋이서 그림을 그린 적이 있는데요, 저는 에구치 씨나 하야미 씨처럼 대담한 그림을 그리지 못해서, 선을 잔뜩 늘려서 얼버

＊ 가슴이 두근거릴 때의 효과음. 보통은 '도키도키'가 쓰인다.

무리고 말아요. 엔도 선생님이 그리시는 밑그림 그림의 선은 처음부터 명확하게 정해져 있나요?

엔도 저도 밑그림 단계에서는 선을 잔뜩 긋는 버릇이 있어요. 만화가마다 다르겠지만, 저는 고민을 꽤 하는 편이라서 그만큼 선이 늘어납니다. 어떤 선이 좋을지 더듬더듬 찾고, 윤곽이 잡히면 그 다음은 펜으로 덧그리는 일만 남게 되죠.

타네자키 그렇군요…. 제 경우는 선을 확정하기가 무서워요. 애초에 그림의 기초도 모르는 아마추어인데 그냥 편하게 그리면 되지 않나 싶지만, 뭐가 그렇게 겁나는 걸까요?(웃음)

엔도 그림을 잘 그리는 분은 대개 선을 적게 쓴다는 이미지가 있죠. 직업의 특성상 그런 걸지도 모르겠지만, 애니메이터분들도 정말 적은 횟수로 형태를 확실하게 잡으세요. 에구치 씨와 하야미 씨의 선이 대담한 건 단순히 강심장이기 때문인 것 같다고 생각해요.(웃음)

타네자키 정말로요! 제가 이길 수 있을 리가. 게다가 나란히 놓고 비교하면 제 그림은 어중간해서 창피해요. 그러니 그 코너는 당장 없애 주셨으면 좋겠어요.

엔도 아뇨, 재미있으니까 계속해 주시길 바랍니다.

타네자키 …괴로워(웃음). 그럼, 그 두 분에게는 못 이기더라도 조금은 더 잘 그리기 위한 조언은 없을까요? '이걸 그려 두면 OK!' 같은 거요.

엔도 그런 게 있다면 모든 만화가들이 사용할 거예요(웃음). 그 두 분과는 서 있는 위치가 처음부터 너무 다르니까 다른 방향으로 나가는 수밖에 없지 않을까요?

타네자키 임팩트는 포기하고 구도로 승부! …이런 것이군요.

> "자연스레 제 목소리가 재생된다고 말씀해 주시니 그 이상 기쁠 것이 없네요." (타네자키)

원작도 애니메이션도 부디 많은 기대를!

엔도 그러고 보니 일전의 라디오에서 하셨던 질문은 청취자들에게서 받은 것인가요?

타네자키 아뇨, '이 녀석한테 맡기기는 걱정돼…'라고 생각하셨는지, 방송 작가님이 '이렇게 상세한 대본은 이제까지 본 적 없어!'라는 생각이 들 만큼 상세하게 질문안을 작성해 주셨어요. …그런데 제가 진행이 너무 서툴러서 시간이 점점 촉박해진 게 반성해야 될 부분이에요.

엔도 조금 전에도 말했지만, 그게 타네자키 씨의 라디오의 장점이라고 생각해요. 형식에 구애받지 않는 그 느낌이 좋습니다.

타네자키 게스트의 이야기를 듣고 느끼는 점은 잔뜩 있는데, 그게 말로 표현이 안 돼서 혼자 애가 타요….

—청취자들의 감상은 어땠나요?

타네자키 어— 그게… 저를 격려하는 메시지가 엄청났어요(웃음). '그렇게까지 반성하지 않아도 돼', '엔도 선생님의 몰랐던 부분을 듣게 돼서 즐거웠어요'라고요.

엔도 타네자키 씨의 라디오는 매번 마지막에 반성하는 코너가 있죠. 그건 본인이 원해서 집어넣는 건가요?(웃음)

타네자키 원한다기보다는… 그냥 내버려 둬도 반성을 하기 시작하거든요. 그럼 아예 코너로 만들어 버리자 해서 생긴 거예요.

엔도 그 코너는 연출도 재미있어요. 절묘하게 페이드아웃 되면서 끝나는 점이라든지(웃음).

—참고로 아냐는 타네자키 씨처럼 반성하는 캐릭터인가요?

엔도 절대로 안 할 것 같네요(웃음). 가끔 로이드에게 사과하기도 하지만, 그냥 그 상황을 모면하고 싶어서 하는 말일지도 모릅니다. 〈토니토〉를 받고도 금세 잊어버렸고요…. 아이들이란 원래 그렇잖아요?

타네자키 딱 그때만 시무룩해지죠. 엔도 선생님은 어린이를 그리기 위해서 따로 취재도 하시나요?

엔도 특별히 안 합니다. TV를 보다 보면 '어린이란 이런 느낌인가?' 하는 생각이 어렴풋이 떠오르잖아요. 그것을 아웃풋으로 사용할 뿐이에요. 타네자키 씨도 연기하실 때 똑같지 않을까요?

타네자키 아… 확실히 저도 전철 등에서 아이들이 말하는 걸 유심히 듣곤 해요. 그런 느낌이군요. 이해가 되네요.

—그러면 마지막으로 서로에게 한 말씀 부탁드립니다.

엔도 타네자키 씨의 아냐는 1쿨부터 엄청나게 좋았습니다. 채용되지 않았던 대사들도 재미있는 것들이 정말 많아서, 특전 같은 것에 수록해 줬으면 할 정도예요. 2쿨도 잘 부탁드리겠습니다! 현장에서의 웃음도 기대하고 있어요!

타네자키 『SPY×FAMILY』를 오노마토페 한 자, 한 자까지 전부 즐기는 독자가 여기 있습니다! 변함없이 지금까지처럼 멋진 이야기를 잔뜩 즐길 수 있게 해 주세요. 그리고 저희도 그 재미를 애니메이션에서 표현할 수 있도록 힘낼 테니 앞으로도 잘 부탁드립니다!

TATSUYA ENDO ATSUMI TANEZAKI

특별대담

SPY×FAMILY

스파이 패밀리

연재도 단행본도 계속해서 승승장구하고 있는 원작, 『SPY×FAMILY』. 새로운 캐릭터와 에피소드로 재미는 가족 중 아직 읽지 않은 분은 반드시 최신권까지 읽어 보시기를!

원작 『SPY×FAMILY』 해설

함께 서로 도웁시다.

전 세계를 휩쓴 대 반향! 절찬 연재 중인! 초히트작!!

2019년에 연재를 시작하고 약 3년 반이 지나도 지금도 여전히 「소년 점프+」에서 톱클래스의 인기를 자랑! 애니메이션화로 독자 수는 폭발적으로 증가하고, 뮤지컬화 등의 새로운 전개도!!

비밀을 품은 가족의 스파이 코미디!!

멋진 거짓말쟁이!

아냐 성에 살고 싶어

파는 게 있다면

로이드 포저

웨스탈리스가 자랑하는 첩보원 (황혼). 임무를 위해 위장 가족의 아버지를 연기한다. 전쟁을 격렬히 증오하고 있는데, 그 이유는 장절한 과거에 있는 모양이다···.

아냐 포저

타인의 마음을 읽을 수 있는 초능력 소녀. 몰래 로이드와 요르의 일을 도우려 하지만···. 괴로운 일을 겪어 온 탓인지 가족과 친구가 있는 지금의 생활을 아주 좋아한다!

요르 포저

암살 조직에 소속된 프로 살인 청부업자 (가시공주). 아내 역, 어머니 역을 연기하면서 뒤에서는 암살을 계속하지만, 일을 마주하는 마음에도 점차 변화가···?

본드 포저

어느 큰 사건을 계기로 포저 가에 입양된 대형견. 특수 능력을 지녔으며, 그것을 무기로 가족을 돕는다. 아내를 무척 좋아한다!

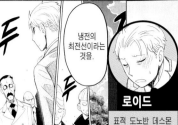

명장면 픽업

가족이 직면하는 임무&일상!!

'오퍼레이션 〈올빼미〉'의 완수를 목표로 하는 도중에 포저 가족에게는
다양한 일들이 닥친다. 각자가 직면하는 사건을 아주 조금 소개!

로이드
냉전의 최전선이라는 것을.

표적 도노반 데스몬드와 첫 접촉을 달성하는 로이드. 진의를 살피려 하지만, 상대는 속을 알 수 없는 남자였다.

아냐
공부는 못하지만, 아냐는 학교생활을 만끽 중! 이날은 반에서 허세를 부리는 바람에….

문어 성인…!!

그 정체는 바다 밑에서 찾아온,

두두웅!!

요르
싸우기를 그만두지 않겠어!!! 나는,

조직으로부터 요인 호위 임무를 받은 요르. 다른 암살자와의 사투 속에서 자신의 삶과 마주한다.

본드
로이드와 산책하던 중, 본드는 자신의 능력으로 화재를 감지하고 구조에 나선다! 그리고 로이드와 새로운 유대도…?

가족을 둘러싼 다양한 캐릭터들도!!

엔도 타츠야 단행본 목록
※이 정보는 2022년 9월 기준입니다.

SPY×FAMILY
①~⑨권(속간)

❶권 ❷권 ❸권 ❹권 ❺권 ❻권

❼권 ❽권 ❾권

〈공식 팬북〉 EYES ONLY

〈소설판〉
SPY×FAMILY 가족의 초상
원작: 엔도 타츠야 소설: 야지마 아야

TISTA
전 ②권

NY에서 악당만을 노리는 암살자, 시스터 밀리티어. 그 정체는 비운을 짊어진 소녀…. 속죄의 기도를 올리는 크라임 액션!

월화미인
전 ⑤권

달의 황족, 카구야는 신하의 배신으로 인해 에 보시로 떨어지고 말았다. 황위를 노리고 다가오는 암살자를 상대로 카구야는 동료들과 대항. 장대한 일본풍 SF 옛날이야기!!

사방유희
엔도 타츠야
단편집

데뷔작 『서부유희』를 비롯해 「주간 소년 점프」에서 발표된 초기 네 작품을 수록, 운명에 저항하는 주옥같은 단편집!

원작 **[SPY×FAMILY]** 해설 **ORIGINAL COMMENTARY**

엔도 타츠야 선생님
애니메이션 코멘터리 화별 +α

애니메이션 1쿨을 한 명의 시청자로서 즐겁게 시청하신 엔도 타츠야 선생님에게 각 화의 추억을 들어 보았다. 원작자이기에 말할 수 있는 주목 포인트도.

MISSION 4

제4화

야마지 카즈히로 씨의 헨더슨 선생님이 훌륭해서, 녹음 중에 내내 웃었어요(웃음). 다양한 패턴의 '엘레강~스'를 들려주셨는데, 전부 다 재미있어서 하나만 결정하기가 아까웠습니다.

MISSION 5

제5화

각본 체크로 굉장히 고생했던 기억이 나요…. 프랭키 역의 요시노 히로유키 씨의 애드리브가 무척 재미있어서, 연기 엔터테이너구나 싶었습니다(웃음). 그리고 테마파크 안에서 펼친 쓸데없이 멋있는 액션도 훌륭했네요.

MISSION 6

제6화

타네자키 씨와의 대담에서도 이야기했지만, 아냐가 공원에서 "짠—"이라고 외치는 게 귀여웠어요. 처음 등장하는 캐릭터들의 목소리도 들을 수 있었던, 볼거리가 많은 에피소드였네요.
그리고 꼭 이 에피소드뿐만은 아니지만, 방송을 보다 보면 '그러고 보니 여기, 이런 설정이었지'라고 재확인하게 되는 경우가 자주 있습니다.

MISSION 1

제1화

제일 첫 애프터 리코딩이라서 왠지 저도 긴장했던 게 기억납니다. 제 안에서도 캐릭터들이 어떤 연기를 할지 이미지가 별로 없어서 어림짐작만 할 뿐이었지만, 성우분들의 연기력과 감독님, 음향 감독님께 아주 큰 도움을 받았어요. 그리고 아냐의 초능력 효과음을 정하기가 상당히 어려워서 고생했던 기억도 나네요(웃음).

MISSION 2

제2화

후반부 창고 앞에서 로이드가 보여 준 액션이 굉장했지요. 그리고 오프닝 영상이 처음 공개된 회차였네요. 노래도 영상도 세련되고 멋있었습니다.
애니메이션과는 상관이 없지만, 「Mixed Nuts」가 아직 완성되기 전에 오피셜 히게 단디즘의 라이브에 초대를 받았어요. 정말이지, 엄청나게 멋있었어~.

MISSION 3

제3화

애니메이션 오리지널 장면이 군데군데 추가된 에피소드예요. 하지만 각본도 콘티도 체크할 양이 늘어나서 큰일이라는 걸 통감했습니다. 이 에피소드는 엔딩 영상이 처음으로 나왔네요. 작화도 훌륭하고, 노래도 딱 어울려서 감동했어요. 「희극」은 가사가 정말 멋집니다. 곡을 제작할 때 호시노 겐 씨로부터 받은 메시지가 굉장히 기뻐서 고이 보관 중이에요.

MISSION 10 / 제10화

헨더슨 선생님의 샤워 장면은 다리밖에 안 나왔군요. 심의의 벽에 가로 막힌 걸까요?
이 에피소드의 승리자는 빌이네요. 야스모토 히로키 씨의 목소리가 초등학생이 아니에요.(웃음). 빌의 피지컬이 무시무시해서 '얼레? 이 녀석, 요르네 조직의 일원이었나?'라는 생각이 들었습니다. 그리고 대디가 *베가였어요.
(*캡콤의 격투 게임 스트리트 파이터 시리즈에 등장하는 인물.)

MISSION 11 / 제11화

초반부의, 로이드에게 붙잡혀서 도망치려고 버둥거리는 아냐의 움직임이 좋아요. 전체적으로 작화가 훌륭한 에피소드였네요. 앞에서도 말씀드렸지만, 망상 속의 다미안과 로이드를 연기하는 타네자키 씨가 최고로 재미있었습니다.

다리를 후들후들 떠는 로이드가 신선해서 좋네요. 지하철 역사에서 펭귄 임무의 상세 내용을 들을 때, 바로 옆에 엑스트라가 있는데도 아주머니가 엄청 큰 소리로 얘기해서, 참 허술한 조직이구나 싶었습니다.
그리고 펭귄들이 귀여웠네요. 변장한 로이드가 들고 있는 먹이통을 부리로 콕콕 쪼는 아이의 묘사가 자세해서 무척 귀여웠습니다. 이 에피소드도 작화가 훌륭했네요. 요르가 적을 발로 차서 쳐올리는 장면은 멋있어서 한 컷, 한 컷 느린 재생으로 볼 정도였어요.
B파트 역시 방에서 이뤄지는 별것 없는 장면인데도 움직임이 많아서 감동했습니다. *MAZEKOZE NUTS의 아이디어가 기발해서 멋지네요.
그나저나 빡빡한 스케줄에 괴로워하며 그린 번외편이 설마 1쿨의 마지막을 장식할 줄이야…. (*직역하면 '뒤섞은 땅콩'. 오프닝 주제가 제목인 Mixed Nuts의 패러디.)

MISSION 7 / 제7화

처음 받는 수업. 원작에는 칠판의 글씨와 도형 등을 굉장히 대충 그렸습니다만, 애니메이션에서는 자세히 그려져 있어서 '초등학교 1학년이 공부할 내용이 아니네…'라는 생각이 들었어요(웃음).

MISSION 8 / 제8화

유리의 심문 과정에 재떨이에 얼굴을 처박는 장면이 추가되면서 가혹함이 더해진 게 좋았네요. 오노 켄쇼 씨의 까불까불한 연기도 최고였습니다.

MISSION 9 / 제9화

초반부 키스 전에 동요한 요르의 삐뚤빼뚤해진 입의 움직임이 왠지 좋아요(웃음). 애니메이션의 요르는 컬러라서 그런지 만화보다 섹시해 보이네요.

▶1쿨을 돌이켜 본 소감은?

처음부터 마지막까지 내내 영상도 음악도 수준이 높은 애니메이션이라서, 놀라는 동시에 감사했습니다. 캐릭터들이 생동감 넘치게 움직이는 에피소드도 많아서 굉장히 멋있었어요. 성우분들의 목소리와 연기도, 어느 캐릭터나 다 완벽하게 어울려서 무척 훌륭했어요. 모든 에피소드가 SNS 등에서 큰 화제가 되어서 '우와, 애니메이션이란 대단하구나~'라고 생각했습니다. 굿즈와 컬래버레이션 기획도 엄청나게 많이 진행돼서, 전 그저 어안이 벙벙해요.

▶애니메이션을 보고 새롭게 발견한 점!

애니메이션은 목소리와 음악이 들어가서인지, 만화와 같은 장면이어도 시청하다 보면 조금은 감정적이 되더라고요. 전에 로이드 역의 에구치 씨가 '내가 목소리 연기를 했는데도 방영되는 것을 객관적으로 보면 눈물이 난다'고 말씀하셨는데요. 똑같은 마음입니다.
그리고 만화에서 어렵고 번거로운 부분은 생략해서 그리는 경우가 많은데요. 애니메이션은 배경의 세밀한 부분이나 동작과 동작 사이까지 꼼꼼하게 그려져 있어서, '호오~ 거기는 그렇게 돼 있구나~'라고 여러 번 감탄했어요.

▶애니메이션이 참고가 된 점!

지금까지 만화를 그리면서 목소리를 떠올린 적은 거의 없었는데요. 최근에는 가끔씩 성우분들의 목소리로 재생되곤 합니다. 원래 제가 생각하던 이미지와 실제 성우분의 음성이 비슷한 이유도 있을 것 같아요.
한편으로는 애니메이션을 좋은 라이벌로 생각하기 때문에, '애니메이션이 더 재미있다'라는 말을 들으면 분해요(웃음). 목소리와 움직임, 소리가 있는 애니메이션에는 도저히 이길 수 없지만, 만화는 만화만이 가능한 연출이나 템포를 추구해서, '만화가 더 재미있어'라는 말이 나오도록 분투 중입니다.

▶팬분들께 한 말씀 부탁드립니다!

다음 달부터 2쿨이 시작됩니다. 큰 줄기와 더불어 각 캐릭터에 초점을 맞춘 갈가지 이야기가 늘어나므로 1쿨과는 또 다른 식으로 즐기실 수 있을 것 같아요. 제11화 마지막에 잠깐 나왔던 북슬북슬한 그 녀석도 무척 귀여우니까, 모쪼록 많이 기대해 주셨으면 합니다.

방송 직전 아냐 아이콘

애니메이션 관련

X(Twitter) 일러스트 갤러리

방송 직전과 방송 시기 등에 엔도 선생님도 본인의 X(Twitter)에 일러스트를 투고하셨다. 원작자 스스로도 애니메이션을 기대하며 분위기를 끌어올렸던, 두근두근 관련 일러스트를 소개!

오프닝 주제가 발매!

아냐와 바나나

희극의 가족?

엔딩 주제가 발매!

첫 회 방송 기념 일러스트

TV 애니메이션 **SPY×FAMILY** | 메인 스태프 & 메인 성우

■ 메인 스태프

■ 메인 성우

원작 : 엔도 타츠야(슈에이샤 「소년 점프+」 연재)
감독 : 후루하시 카즈히로
캐릭터 디자인 : 시마다 카즈아키
총 작화 감독 : 시마다 카즈아키 아사노 쿄지
조감독 : 카타기리 타카시 타카하시 켄지 하라다 타카히로
색채 설계 : 하시모토 사토시
미술 설정 : 타니우치 유호 스기모토 토모미 카네히라 카즈시게
미술 감독 : 나가이 카즈오 우스이 히사요
3D CG 감독 : 이마가키 카나
촬영 감독 : 후시하라 아카네
부촬영 감독 : 사쿠마 유야
편집 : 사이토 아카리
음악 프로듀스 : (K)NoW_NAME
음향 감독 : 하타 쇼지
음향 효과 : 이즈모 노리코
제작 : WIT STUDIO × CloverWorks

애니메이션 공식 사이트: https://spy-family.net/
애니메이션 공식 X: @spyfamily_amime

로이드 포저 : 에구치 타쿠야
아냐 포저 : 타네자키 아츠미
요르 포저 : 하야미 사오리
프랭키 프랭클린 : 요시노 히로유키
실비아 셔우드 : 카이다 유코
헨리 헨더슨 : 야마지 카즈히로
유리 브라이어 : 오노 켄쇼
다미안 데스몬드 : 후지와라 나츠미
베키 블랙벨 : 카토 에미리
에밀 엘만 : 사토 하나
유인 에지버그 : 오카무라 하루카
빌 왓킨스 : 야스모토 히로키
카밀라 : 쇼지 우메카
밀리 : 이와미 마나카
샤론 : 쿠마가이 미레이
도미니크 : 카지카와 쇼헤이
〈WISE〉 국장 : 오오츠카 아키오
〈가든〉 점장 : 스와베 쥰이치
내레이션 : 마츠다 켄이치로

TV 애니메이션 『**SPY×FAMILY**』 공식 가이드북 MISSION REPORT:220409-0625

2024년 6월 15일 초판 인쇄
2024년 6월 25일 초판 발행

■ 원작　　　Tatsuya Endo

■ 역자　　　김시내

■ 발행인　　정동훈

■ 편집인　　여영아

■ 편집책임　황정아 김은실 장명지

■ 미술담당　김홍진

■ 발행처　　(주)학산문화사

서울특별시 동작구 상도로 282 학산빌딩
편집부 | 828-8898, 8842 FAX | 828-6471 영업부 | 828-8986
1995년 7월 1일 등록 제3-632호
http://www.haksanpub.co.kr

ISBN 979-11-411-1383-4 07650

값 20,000원